藝術館

遠流出版公司

BEAUTEOUS BABES

Their Artistic Essence

藝術，背後的故事

方秀雲 著

For

Tom, Briony, Lily, Jake, Mabel, Poppy

When I wrote this book, you were all here.

How wonderful! With Love.

推薦序

故事，不只是故事

<div style="text-align: right">蕭瓊瑞</div>

　　華文世界對西方藝術名作的介紹，應是首推民國初年傅雷（1908-1966）所撰《世界美術名作二十講》（1934）。作為翻譯名家的傅雷，以他豐富的藝術史背景，在二十個講次中，介紹了西方知名藝術作品二十餘件，成為當時青少年，乃至一般知識份子，深入瞭解西方藝術經典的最佳指引。

　　然而這本書距今已逾七十年，不論在名詞的翻譯上，抑或詮釋的角度上，似乎都與今天的社會有了距離；儘管對專業的藝術學習者而言，它到底還是一本值得一再研讀的好書。

　　方秀雲小姐在藝術的領域中，浸淫多年，擁有完整的學術訓練背景，然而更難得的是：她敏銳的觸角、多元的視野，加上詩情的筆觸，和歷史的宏觀，使得這些西方經典的名作，在她娓娓道來的敘述中，迸發理性與美感交融的靈光，雲興霞蔚、引人入勝，又滌情澄智、燦然可觀，可說是繼傅雷《世界美術名作二十講》之後，最富典範性的西方藝術經典導讀。

　　方秀雲是藝壇的一支健筆，十三歲便開始寫詩，寫作的範圍擴及文學、藝術、美學等各領域，文章屢見報紙、雜誌、期刊與畫冊專文；出版的藝術專書，有：《慾望畢卡索》、《高更的原始之夢》、《解讀高更藝術的奧祕》、《擁抱文生‧梵谷》、《藝術家和他的女人》，及《藝術家的自畫像》等等。而這本《藝術，背後的故事》，取材範圍更廣，從十五世紀的文藝復興以降，到當代的表現，前後五百年；同時，這本書和其他藝術評介專書不同的是，討論的畫作，全數集中在女性的題材上，而這些女性，在作者的描述、詮釋下，全成了「美」的化身與象徵。

女性，在西方的藝術史上，尤其是文藝復興以降的藝術史，始終是永不褪色的新鮮課題。女性可能是天使的化身，也可能是撒旦的幫凶；可能是情慾的象徵，也可能是撫慰的泉源；可能是人生旅途中最令人愜意的親密夥伴，也可能成為生活競賽中最無情的嫉妒者……，但女人永遠是「美」的議題的關鍵點。

這本書從藝術史中擷取了二十五位具代表性的女人，她們分別是藝術家的模特兒、情婦、妻子、母親、姊妹，或朋友；同時，她們也分別是演員、貴婦、妓女、舞女，或詩人、藝術家。總之，她們不只外表動人，更重要的是，具有獨特的性格、氣質和靈魂；作者正是透過這些女性的獨特生命，以及她們和藝術家之間愛、恨、情、仇的糾葛，透析了時代的價值、歷史的脈動、美學的超越，和藝術的精微。更具體地說，這本書打破了傳統藝術經典導讀經常陷於一端，如：藝術家的傳記、美術作品的形式分析等狹隘類型，從歷史、美學、文化、心理、身體，乃至知識的角度，予以立體化的呈現與分析，讓畫中的人物、創作的藝術家，以及整個久遠的時代，具體而微地活化在我們面前，這是作者最大的成就與貢獻。

作為一個「美」的沉思者與追求者，作者本身同為女性的身份，顯然讓她在這個歷史探究、追尋與重建的過程中，始終盪漾在一種詩質的情境中；儘管作者的文筆是如此地優美、陳述的口吻是如此地親和，但本書提供給我們的，絕對不只是故事，而是一種對美的怦動與歌讚。

《藝術，背後的故事》，書名或許也可以是《女性，背後的真理》。

蕭瓊瑞，知名藝術史學者，國立成功大學歷史系所教授，曾任台南市政府文化局局長，為國內各大美術館的典藏、諮詢委員。

母性／獸性／感性／靈性
——美術史作品中的女性

曾長生

近年來台灣的藝術發展工程，多著眼於台灣觀點的地方藝術史整理，以致於跨領域、跨文化而具國際觀的關鍵性人文基礎建設，略顯不足。藝術環境如要升級，藝術社會的首務必須加強：不同層次的美學思維論述，藝術相關專業的整合與分工，以及重視專業藝評的投入。

至於一般大眾的藝術素養有否提升？博物館與美術館雖然也引進了一些東西方名家的展覽，宣傳報導「狂喜如風」，相關論述也「回音遊走」於藝術圈，然而，觀眾「美的感受」並未「吻了下去」，社會人文素養更未曾留下多少「美的印記」。《藝術，背後的故事》作者方秀雲，顯然是誠心投入此領域的少數「傻瓜」之一。

《藝術，背後的故事》書寫美術史作品中的女性，我們或許可以將她們的氣質，概分為四種類型：母性、獸性、感性、與靈性。

母性：現代聖母瑪利亞

「聖母瑪利亞」在傳統的宗教藝術品扮演一個很關鍵的角色，她始終保持聖潔、端莊的形象。對許多藝術家而言，心理上，投射了母性的角色，象徵著溫煦、無條件的愛。有關這類型，在此書第4章林布蘭的韓德瑞各、第9章惠

斯特的安娜、第 12 章高更的賈斯汀、第 16 章孟克的達妮、與第 19 章哈莫休伊的艾姐,可以觀察得到。

　　就舉挪威畫家孟克,在創作的生涯中,不斷刻劃「聖母瑪利亞」,然而,他不遵照以往的保守與規律,讓畫面出現重重的火燄,有熱情、燃燒的意象,同時,又有一份美,兼具寧靜與心甘情願,散發的竟是謙遜的溫暖,像來自上天的光芒,承受聖靈一般的洗滌,所以,是神聖的。我們知道他自幼缺乏母愛,不難想像他內在的需求,此繆思達妮的模樣,將他心理的圖像生動的描繪出來。

獸性:沉淪之美

　　人寧可丟棄無憂、純真,去選擇沉淪,親近獸性,此來自於兩千多年來,在西方文學與藝術裡,不斷討論的「墮落」(Fall)觀念,這是《聖經・創世記》亞當與夏娃的故事,記載著伊甸園跑來一條蛇,詭祕、狡猾地慫恿夏娃吃知識樹果,而之前上帝已吩咐不准吃,但她還是聽蛇的話,再引誘亞當,於是兩人吃了下去,之後,他們被趕出伊甸園,苦難從那一刻起便緊緊相隨。

　　類似的,可在此書的第 2 章達文西的切奇莉亞、第 13 章羅丹的愛戴兒、第 15 章羅特列克的珍・阿芙麗、第 18 章克林姆的安黛兒、第 20 章吉布森的艾芙琳、與第 25 章雪吉爾的印地拉,看到人類「墮落」與野性的沉淪。在此,舉法國雕塑家羅丹的一尊《縮身的女子》來看,模特兒愛戴兒蹲的姿態,極度的彎曲,並粗暴的揭露私密,將情緒帶到了最高潮,那身體的撕裂,如動物嚎叫一般,衝破了文明與道德的尺度,完全是獸性的情色主義啊!

感性：色香味覺之美

五官的知覺及愉悅與否，是藝術裡的重要元素，有些藝術家將人物塑造得不僅可看，甚至達到幾近可食、可聞、可聽、或可觸摸的地步，在此書的幾位女子身上，像第 1 章波提且利的西蒙內塔、第 3 章委拉斯蓋茲的情婦、第 6 章羅姆尼的愛瑪、第 11 章雷諾瓦的妮妮、第 17 章雷頓的朵蘿西、第 21 章莫迪里亞尼的珍妮、與第 23 章格特勒的娜塔莉，能夠體驗到這些感知。

其中，莫迪里亞尼的《珍妮·荷布特妮》最明顯，女主角珍妮的模樣，如作者描繪的：「她的皮膚仿桃子的嫩粉，也像芒果般的黃，嘴唇如櫻桃的紅，衣服綜合黑莓的深藍、李子皮的深紅、與奇異果的綠……」珍妮整個人就像一個水果盤，那般的色香味俱全，反映的不就是最佳的感性世界？

靈性：博愛之美

世間有一種美，跟完善、理想背道而馳，但不是醜，指的是更深沉、包容性的內涵。不少藝術家將此部分帶進來，倒不是為了張揚，最主要是想用另一視角或態度來對待，有時注入同情、同理心的成分，有時因內藏的靈氣使然，為此，不凡的美便勾勒了出來，這活生生的展現在第 5 章維梅爾的瑪莉亞、第 7 章漢佛的珍·奧斯汀、第 8 章羅塞蒂的伊麗莎白、第 10 章馬內的柏絲、第 14 章梵谷的克拉希娜、第 22 章根特的李·米樂、與第 24 章比爾曼的海爾嘉身上。

以梵谷繪製的《悲痛》為例，克拉希娜全身的無血氣、無精力，枯乾、凹陷，如骷髏似的，簡直是人間苦難的極致，這呈現的是畫家的生命體驗，他

同情礦工、妓女……一些卑微的人物，不僅如此，自己的東西也分撥給他們，此社會關懷與宗教情操，全然的深透了他的美學觀。此女體在許多人的眼裡，是有缺陷的，但那甩不掉的悲情，卻成為大愛的最高原型。這正符合英國藝術史大師肯尼斯‧克拉克（Kenneth Clark）所說的：「基督教對不幸身體的接受，允許了對靈魂的特殊對待。」

　　但願讀者親身體驗這趟真善美的靈魂之旅，在呼吸美術史名作中所散發出的「母性慰藉」、「獸性呼應」、「感性滋潤」、「靈性昇華」等氣韻之後，也能在心中留下「美的印記」。

　　　　曾長生，台灣第一位藝術評論博士，台灣美術院院士，資深藝評人／畫家，現任教台藝大、淡江、世新等大學。

自序

問世間,「美」爲何物?

「美是眞理,眞理是美」

——那是所有你在世上知道,和所有你必須知道的。

1819 年之春,英國詩人濟慈(John Keats, 1795-1821)譜下一首詩〈希臘古甕頌〉(Ode on a Grecian Urn),這最末的兩句話,點出了美的本質,人類在探尋眞理時,能通往的路可以有很多很多,而美是一條最自然、不費力、最快速的捷徑了。

永恆的議題

何謂美呢?是一種主觀的知覺,命定的,基因演化時就形成了,所以,為什麼有一句話說:「美在於看的人眼裡。」那是一個滿足的知覺經驗,愉悅的情緒發生了。

自古以來,人們一而再,再而三的探討這個命題,美學概念,在早期希臘哲學已型塑,像西元前哲學家兼數學家畢達哥拉斯(Pythagoras, 570-495BC)與追隨者,他們這一派認為美與數學有相關性,依照對稱與黃金比例,自然達到了均衡與和諧,東西看起來特別賞心悅目;柏拉圖執意美是高於其他想法之上的形式;而亞里斯多德將美與美德拉扯在一塊兒。在中古時代,社會強調神與迷信,古典的美學不但被否定,還將此一事視為罪惡,文明被玷污了,遮蔽人的眼睛,能見的僅是烏雲密布。直到文藝復興時期,學者們重新挖掘古典,

宣揚人文主義，雲霧才漸漸撥開，理性、次序、比例、和諧，再次成了美的產物，自此，美是創作靈感的泉源，更是汲汲的追求，如此一直延續到十九世紀後半葉。

當然，在歷史上，理性、次序、比例、和諧的訴求，不斷遭受挑戰，許多思想家提出一些不同的觀點，譬如康德（Immanuel Kant）、尼采（Friedrich Wilhelm Nietzsche）等，有所謂的不對稱被當作崇高性來看，也有所謂的權力的意志等拒絕美的說法。從十九世紀末，藝術家們走出學院派的那套陳規，到二十世紀歐洲的戰亂，致使藝術面對前所未有的劇變，無情的破壞傳統與文明，用殘暴與撕解來製造「醜惡」、「虛無」與「毀滅」。不可否認的，這些都反映了時代的脈動，反美學的情緒可說猛烈攀升，到後現代主義（post-modernism）時，簡直衝至頂點。近幾十年來，浪潮逆轉，像哲學家蓋‧瑟斯羅（Guy Sircello）提出的「美學新理論」（New Theory of Beauty），又把美的價值拉了上來。

不論讚嘆也好，抨擊也好，在過去，在現在，甚至未來，「美」始終是藝術裡關鍵的議題，也是人類永恆的探索。

一顆珍珠

自文藝復興以來橫跨五百年的西方藝術，強調人本，而人的身體便成了探知與研究的專注，這其中，女子的形像更為畫家、雕刻家、攝影家的焦點。因此，用女體來傳達何謂美，或對待美一事，再自然也不過了，這現象塑造了《藝術，背後的故事》書寫原型。

在密集構思此書時，我幾乎天天夢到不同名畫的女人，好幾個月下來，

數一數，真不下三百多位了，她們彷彿從畫面中走出來，到我這兒爭相請求為她們譜寫動人的故事！雖然都想將她們一網打盡，但若真如此，內容勢必得濃縮，這又怎能深透每一位女子的生命呢？

所以，我決定從藝術傑作當中，挑出二十五位，選擇的標準不是因為單純的誘人，而是擁有特殊的性格與靈魂，能耐人尋味；另外，也涉及了角色的扮演，諸如模特兒、情婦、妻子、母親、手足、女兒、小説家、詩人、藝術家、妓女、舞女、演員、貴婦、沙龍的女主人……等等，各種形象都納入進來；還有，時代性的美學、刻劃的角度，與不同的創作媒材，也是三項重要的考慮因素。這些串聯起來，便是本書所呈現的樣貌。

這些女子包括：波提且利的西蒙內塔、達文西的切奇莉亞、委拉斯蓋茲的情婦、林布蘭的韓德瑞各、維梅爾的瑪莉亞、羅姆尼的愛瑪、漢佛的珍·奧斯丁、羅塞蒂的伊麗莎白、惠斯特的安娜、馬內的柏絲、雷諾瓦的妮妮、高更的賈斯汀、羅丹的愛戴兒、梵谷的克拉希娜、羅特列克的珍·阿芙麗、孟克的達妮、雷頓的朵蘿西、克林姆的安黛兒、哈莫休伊的艾妲、吉布森的艾芙琳、莫迪里亞尼的珍妮、根特的李·米樂、格特勒的娜塔莉、比爾曼的海爾嘉、與雪吉爾的印地拉。

她們是名家畫筆下、雕刀下、與相機下的女人，有著萬種風情，她們感動了天才，自然也會感動我們。在時空的洪流中，她們到現在還能保持震盪，不就因為美經得起時代的考驗嗎？

對我而言，深透她們的風情，猶如掌中握有的「不規則的珍珠」，如此豐盈的觸感，非對比、非均勻、混雜、不合常情、非一成不變的幻化特徵，揭開的竟是由美交織而成的一頁頁知識史、藝術史、身體史、心理史、文化交流史，

那般的恣意，那般的富裕，這就是為什麼各個散發無窮的迷惑了。

因覺醒而起

　　長久以來，我在美的探尋裡，懵懵懂懂的，經常在混沌之中翻滾，不知去向，直到十五年前，觀賞了一部義大利導演維斯康堤（Luchino Visconti）1971年拍的《魂斷威尼斯》（*Death in Venice*）。電影裡面有兩位音樂家，他們是好友，相爭相鬥，聚在一起時經常辯論什麼是「美」。篤信精神美的卡斯塔夫踏上威尼斯，嘗試尋找創作靈感，最後，當死神降臨時，他才體悟到「美」——竟然與他一生信仰的美學觀背道而馳：目睹一個驚豔的臉龐，活力的身影，像勾魂似的，一種肉體的耽溺、愛的渴望、以及美的救贖，同時在那一刻發生了，不管內心怎麼用理性、邏輯、意志力來否認，但此欲望來得之快，如此強烈，侵襲與撞擊，沒有比這更真實的了。卡斯塔夫那一剎那的領會，往後，也成了我對美的覺醒。

　　那一瞬間的覺醒，後續的力量之強，十幾年以來，從未斷過。每天，當我面對電腦的螢幕，腦子裡總會閃過一個念頭——有一天，我要寫「美書」。這樣的夢想，因《藝術，背後的故事》的完成與出版，在經歷五千多個日子，最後也終於實現了。

　　現在，就讓我將香檳酒澆灌到你手中的玻璃杯上，慢慢的，微微的，帶著知性的醺意，在閱讀美的誕生的同時，好好感受這世間最「美」的滋味吧！你，準備好了嗎？

<div style="text-align: right">

寫於愛丁堡

2012 年之夏，正在自然裡尋找年輕的顏色

</div>

目錄

1

肉體與精神，
這一刻相遇了

The Birth of Venus
波提且利《維納斯的誕生》

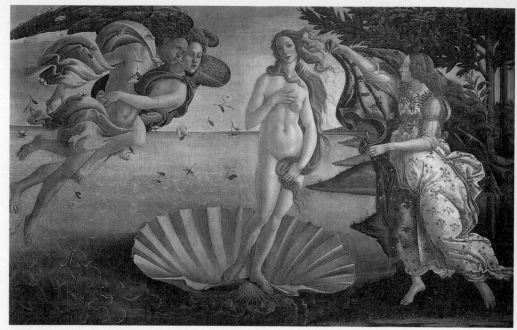

波提且利 ，《維納斯的誕生》（*The Birth of Venus*） ，約 1486 年　蛋彩、畫布， 172.5×278.5 公分，佛羅倫斯，烏菲茲美術館（Uffizi, Florence）

　　這是波提且利（Sandro Botticelli, 1445-1510）在 1486 年完成的《維納斯的誕生》。一位全裸的女子站在貝殼上，皮膚白皙，留著一襲幾乎到膝蓋的金色長髮，身材豐腴，曲線優美。依畫的標題，她便是羅馬神話中的美神維納斯。

　　背景有淡藍的天空與淺綠的海。右邊是一名穿上白色繡花洋裝的女子，兩手拿著一件紅袍，準備將它披在維納斯身上，身後是充滿月桂樹的叢林；左邊有一對相擁的男女，長著翅膀，向維納斯吹氣，落下了許多的玫瑰；最前端則是深綠的陸地，表示維納斯要上岸了。

吸取古物圖像的精華

　　波提且利出生於佛羅倫斯，是文藝復興初期的畫家，儘管他超凡的繪畫技

巧，我們對他一生的了解卻少之又少，只知道原先被哥哥調教成一名金匠，之後在菲利浦‧利皮（Fra Filippo Lippi, 1406-1469）那兒接受訓練，私底下非常仰慕已故藝術家馬薩其奧（Masaccio, 1401-1428）的作品，受他畫風的影響最深。

1470 年，二十五歲開始有自己的工作室，幫不少的豪宅、宮殿與教堂從事壁畫創作。1481 年，教皇西克斯圖斯四世（Pope Situs IV）派他去裝飾西斯汀教堂（Sistine Chapel），在那兒，他完成了三個主題的壁畫，分別為《基督的誘惑》、《叛徒的懲罰》與《摩西的試煉》。那段期間，他心思變得成熟，研究中古時期的作家但丁，並撰寫評論，也為《神曲》裡的地獄（Inferno）做版畫，將可怕的情景一一描繪下來。然而因過於癡迷，其他正事都擺在一邊，也把生活搞得一團亂。

不過，西斯汀教堂壁畫的創作，與深入的研讀但丁，讓他在知性上更往前跨了一步，他的風格隨之有了變化。1482 年，畫下一幅傑作《春》，過幾年又完成了《維納斯的誕生》，這兩件屬於哥德式寫實主義，風格都取自於古物圖像的精華。關於這兩件作品，十六世紀佛羅倫斯繪畫學院的創辦人瓦薩里（Giorgio Vasari）在著作《藝術家的生活》（*The Lives of the Artists*，此書是研究文藝復興藝術家首要的資料）中，用「優雅」一詞大加讚美；另外，十九世紀藝術史專家約翰‧羅斯金（John Ruskin）更是激賞不已，說其「擁有線性的韻律」。

波提且利
取自：波提且利，《賢士來朝》
（*Adoration of the Magi*）局部

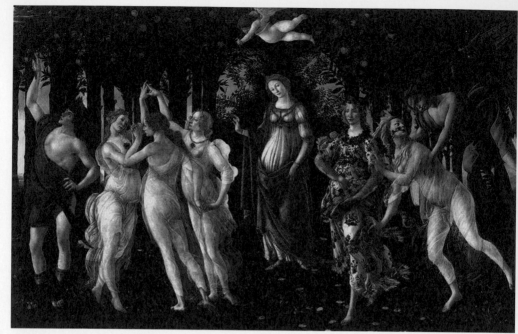

波提且利，《春》（*Primavera*），約 1482 年　蛋彩、畫板，203×314 公分，佛羅倫斯，烏菲茲美術館

　　值得一提的是，波提且利在 1475～1476 年間完成一件重要之作《賢士來朝》。右下角那名人物，沒錯，就是藝術家本人，那一身幾近金黃的衣袍、魁梧的身體、性感的嘴唇、銳利的眼神、棕色的捲髮，加上他的姿態與臉部表情，在這裡，波提且利強調他的存在，大膽的在穿著上、姿態上、目光上、顏色上、長相上、醒目程度上，將自己描繪得無比華貴、迷人，稱得上如帝王般的尊榮。

　　《賢士來朝》表面看起來像《聖經‧新約》記載的東方三位博士朝拜新生兒耶穌的故事，其實，此畫的一些人物是根據梅第奇家族成員的樣子描繪下來的，包括：柯西莫（Cosimo de'Medici）、皮耶羅（Piero di Cosimo de' Medici）、喬凡尼（Giovanni di Cosimo de'Medici）、朱利亞諾（Giuliano di Piero de'Medici）與羅倫佐（Lorenzo de'Medici）。其中，羅倫佐是義大利文藝復興黃金時期，佛羅倫斯共和國的君王，也是波提且利藝術生涯的大恩人，不斷提供資助，《維納斯的誕生》也是他委託波提且利畫的。

波提且利，《賢士來朝》局部，1475-1476 年　蛋彩、木板，111×134 公分，佛羅倫斯，烏菲茲美術館

海浪間誕生的女孩

　　那位站在貝殼上的女主角是誰呢？

　　1453 年，她出生於利古里亞區（Ligurian）的熱內亞（Genoa），原名叫西蒙內塔・坎帝亞（Simonetta Cattaneo de Candia, 1453-1476），來自於有聲望的家庭。1469 年春天，約十五歲時，在 San Torpete 教堂遇到了馬爾可・韋斯普奇（Marco Vespucci），兩人一見鍾情，在場有許多熱內亞的貴族，見證了他們的愛情。

　　馬爾可與佛羅倫斯的上流社會人士交情不淺，特別是梅第奇家族，和西蒙

內塔結婚後，他將她帶進皇宮，她立刻得人歡心，深受男子們的愛慕，其中包括梅第奇家族的羅倫佐與朱利亞諾，由於羅倫佐忙於國事，無暇追求她，機會就落到朱利亞諾的手裡。在 1475 年，聖十字廣場（Piazza Santa Croce）舉行了盛大的騎士比武，那時她二十二歲，朱利亞諾為她參與這場馬上槍術比賽，他在旗子上掛了波提且利畫的西蒙內塔肖像，在此圖像中，她戴著頭盔，扮演一位雅典女神的角色，下方則用法文寫著 La Sans Pareille，有「無與倫比」之意。最後，比賽結果由朱利亞諾獲勝，也贏得了西蒙內塔的芳心，馬爾可只能黯然讓賢。

因這場槍術比賽，西蒙內塔被冠上「美麗之后」的頭銜，成為佛羅倫斯最美的女子，也是文藝復興最迷人的女子。然而，1476 年 4 月 26 日那個晚上，在二十三歲之齡，死於肺結核，真可說紅顏薄命啊！

在她活著的時候，吸引了佛羅倫斯全邦的男子，死後依舊如此，無數的詩、畫為她而作。譬如：詩人波利齊亞諾（Angelo Poliziano）寫下一首〈美麗的西蒙內塔〉（La bella Simonetta），將她比喻成一位嬉戲笑鬧的女孩，還特別歌頌她蓬鬆的金髮，與那張活潑的臉龐。

同時期的畫家皮埃洛・迪・科西莫（Piero di Cosimo, 1462-1521），也為她完成一張《西蒙內塔・新年之神・韋斯普奇》。在此，她以側臉被刻畫，優柔的臉部輪廓，高額頭（髮尖部分削除）的特徵，強調了聰穎與知性，頸子上纏繞一條黑蛇，蛇頭即將咬住蛇尾，這代表永生。藝術家為她冠上「新年之神」，不但說明一份永恆之美，更把她的智慧與靈氣勾勒了出來。

波提且利也深深愛著西蒙內塔，她死後仍不斷的畫她，《維納斯的誕生》是在她離開人間後九年才進行的，甚至 1510 年當他彌留之際，表示死後渴望

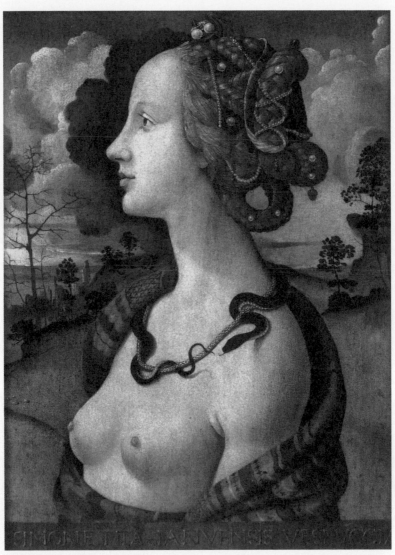

皮埃洛・迪・科西莫，《西蒙內塔・新年之神・韋斯普奇》（*Simonetta lanvensis
Vespucci*），約 1480 年　蛋彩、畫板，57 × 42 公分，香堤利，法蘭西研究院，孔德博物
館（Musée Condé, Institut de France, Chantilly）

埋在奧尼桑蒂教堂（Church of Ognissanti），葬在她的腳邊，這遺願一直等到他死後三十四年，才付諸實現。

神話與政治的隱喻

十五世紀的荷馬專家，也是希臘學者卡爾孔狄利斯（Demetrios Chalcondyles）曾寫下一段詩行：

> 令人讚嘆的金色花圃與美麗的
> 阿芙羅黛蒂，我應對那些疆土而唱，
> 是屬於愛海城垛的
> 賽普路斯，在那兒，濕潤的一口氣襲來，是
> 澤菲羅斯吹的，她被帶到波浪之上
> 迴盪的海，柔軟泡沫。
> 金鑲的霍莉愉悅地歡迎
> 她，為她穿神聖的衣裳。

阿芙羅黛蒂（Aphrodite）是司愛與美的女神，澤菲羅斯（Zephyros）是掌管西風的神，霍莉（Horae）是司時序的女神，卡爾孔狄利斯的詩，不正是《維納斯的誕生》的寫照！想必波提且利在畫維納斯時，這段生動的描繪一定在他心中盤繞吧！

《維納斯的誕生》只是純粹為西蒙內塔而畫嗎？倒不是這樣，在文藝復興

時代，藝術作品背後常常都有一個政治的寓意。

在西元一世紀時，古羅馬哲學家老普林尼（Pliny the Elder）寫下一本《自然史》（*Naturalis Historia*），裡面記載了一段故事，說西元前四世紀的古希臘有一名頂尖的藝術家艾伯斯（Apelles）擁有一件傑作，但已失傳了。整個情節是這樣的：

亞歷山大大帝身邊的情婦潘卡絲琵（Pankaspe），因美著稱，艾伯斯在畫《從海中升起的維納斯》時，就用她當模特兒，但也因此愛上了她，亞歷山大得知後，並沒有生氣，反而拱手成全他們。此畫之後被掛在一座神殿，這裡葬著凱撒的骨灰，是奧古斯丁興建，用來紀念自己的父親。但經過一段時日，畫變得殘破不堪，難再修復，漸漸也腐爛了。據說艾伯斯又畫了第二張類似的圖像，模樣比第一張還棒，但並未完成，隨後消失無蹤了。

當時沒辦法修復的東西，最後責任落到了波提且利的肩上，那就是為什麼藝術家會以「從海中升起的維納斯」主題來創作了。波提且利被認定是艾伯斯的再生，西蒙內塔則是潘卡絲琵的化身，這當然增加了藝術家的光彩。不過，此畫真正目的還是在君王羅倫佐上，他搖身一變，變成了新的亞歷山大大帝、奧古斯丁（第一位羅馬帝王）與凱撒（傳說中佛羅倫斯的

新柏拉圖之美

十五世紀後半，佛羅倫斯的藝術家大多崇尚新柏拉圖主義，汲汲捕捉之前羅馬的光榮，然後發揚光大。對他們而言，希臘羅馬神話代表的不只是一群快樂、美麗的仙子，而更相信古代傳奇，背後一定有它們的智慧與真理，既神祕又深邃。波提且利也是追求此派的狂熱者。

事物「誕生」意指宇宙的起源，畫家探索美的命題，在此型塑了一尊維納斯。這兒，我們立即感受到愉悅，畫面如此之美，讓我們根本忽略了她那粗獷的頸子、過度傾斜的肩膀、扭轉不對勁的手臂，說來，這些做作、不成比例的細節，是美學上的自由，在畫家恣意的描繪，溫柔、優雅的曲線便勾勒了出來，最後，裸身竟達到一個完美與和諧的地步。此現象似是而非，其實因對身體的沉思，讓智力理解精神之美，心同時也能提升至神的疆域，就這樣，肉體便成了永恆。

此維納斯漂上岸的一刹那，肉慾與靈魂相遇了！

創始者），所以在這兒，不但讚揚羅倫佐，更暗喻他主權的正當性。

美的最高典範

另外，若以宗教的觀點來看這幅畫，維納斯的裸身，代表了墮落前在伊甸園享受單純之愛的夏娃；而一件外衣要往她身體撲上，是因為遮羞，說明了人類的原罪、死亡，從天堂掉入凡間的起始；當穿上華麗的衣袍後，她的地位也變了，以聖母瑪利亞之身展現，這時她象徵的是基督教會，因聖靈的緣故，她懷了耶穌，一夕間肉體與精神不再區隔，兩者緊緊相繫，透過她，俗世的人可以跟上帝交流。

聖母瑪利亞的原名「海之星」（stella maris），海上閃亮的一顆明星，不正是《維納斯的誕生》最佳的體現嗎？所以，在此，貝殼上站的不只是一個美麗的女子而已，是維納斯、夏娃、聖母瑪利亞與教會四者的合而為一。

此畫不論用神話、政治或宗教來解讀，都成了隱喻的最高典範。

注視著維納斯，這尊最美的女神，讓我們藉由身體之美的沉思，體驗到了精神之美，心智逐漸提升，靈魂飛上了天，最終獲得了救贖。

如畫中玫瑰朵朵散落，有愛的注入，又因美得那麼自然、那麼柔和、那麼純粹，這維納斯帶給我們不僅視覺上的歡愉，也是精神的飛升！

2

抹不去的
凝視記憶

The Lady with
Ermine

達文西《抱銀貂的女子》

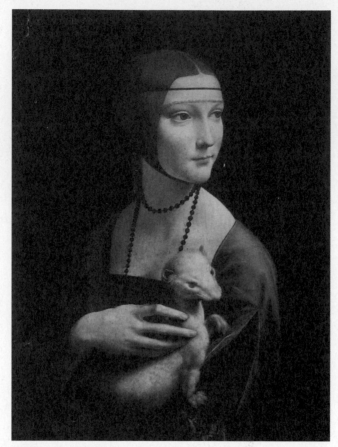

達文西，《抱銀貂的女子》（*The Lady with Ermine*），約 1489 年 油彩、核桃木板，54.8×40.3 公分，克拉科夫，國立博物館（Muzeum Narodowe, Kraków）

　　這是達文西（Leonardo da Vinci, 1452-1519）於 1489 年畫的《抱銀貂的女子》。在此，這名少女擁有一張美麗的臉龐，眼睛往左朝望，脖子也向左扭轉，神情輕鬆、自然，頸與肩之間，看不到緊繃的跡象；她頭髮梳得緊密，額頭前兩條細帶，一深一淺；頸子戴上兩行的黑珠項鍊，一短一長；穿的服飾，若仔

細看，會發現兩邊不一樣的衣袖，左側皇家藍，掀起紅與橘襯底，而右側土黃，繡了一些圖案；不過，最重要的還是前端的這隻銀貂，牠彎曲著身體，舒適的依偎在她懷裡。

當天才遇見公爵的情婦

十五世紀的義大利宮廷詩人貝林奇奧尼（Bernardo Bellincioni）寫下一首十四行詩，讚美這幅肖像，描述畫面多麼栩栩如生，這女孩彷彿正在「傾聽」。

來自義大利佛羅倫斯的達文西，是在米蘭宮廷遇見此畫的女主角，然而，他怎麼會跑到米蘭，又在怎樣的機緣之下畫她呢？這名少女又是誰？

在達文西那個年代，義大利被分為幾個小國，其中以教皇國（Papal State）、那不勒斯與威尼斯勢力最大，而其他一些城邦與王國有時結盟，不過也常常引發戰爭以擴大版圖與影響力，因此，軍事成為各國重要的發展。當時，米蘭的領袖是盧多維科·斯福爾扎（Ludovico Sforza）公爵，摩爾人，一身黝黑，為文藝復興時代典型的君王，對權力和藝術的渴求都相當大。他視佛羅倫斯的梅第奇家族為競爭對手，因而常在豪華的皇宮中聚集頂尖的學者與藝術家，助於榮耀斯福爾扎家族的聲譽。此公爵有一個情婦，叫切奇莉亞·加勒蘭妮（Cecilia Gallerani, 1473-1536），美

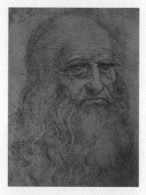

達文西
取自：達文西，《自畫像》
（*Self-Portrait*），1510 年
紅粉筆、紙，33.3×21.4 公分，
杜林，內利宮（Palazzo Reale,
Turin）

貌與智慧兼備。

　　達文西從 1482 年開始為盧多維科公爵工作，當時，他的藝術生涯才剛起步，還沒有完成什麼傑作，這位君王怎麼得知他？之後又如何聘用他呢？據說，達文西童年時曾製作一張畫送給父親，內容是一隻吐火的怪獸，樣子可怕極了，父親看了之後極其驚嚇，於是將它賣給一位藝術經紀人，而這張畫最後落到盧多維科公爵的手裡。另外，1482 年梅第奇家族的羅倫佐為了協議和平，將才子達文西交給盧多維科公爵當條件，那時，達文西用銀設計了一個馬頭形的里拉琴作為入宮的禮物，創意十足！

達文西，《斯福爾扎紀念碑的手稿頁》（*Manuscript page on the Sforza Monument*），約 1491 年 紅粉筆、紙，21×15 公分，馬德里，國家圖書館（Biblioteca Nacional, Madrid）

　　之後，為了繼續留在米蘭深根下去，也知道公爵急需優良的工程師來建立防禦工事，於是，他向公爵誇口自己能發明戰事機械，擅長築橋墩、城牆、堡壘等等，但事實上，他的工程經驗十分薄弱。不過，他備有的草圖卻讓公爵印象深刻，很快的，他被任命「公爵的私人畫家與工程師」，在宮裡除了忙於城堡壁畫、戲劇舞台與慶典活動之外，他還設計軍事與建築方案。在他留下來的素描本，一頁接一頁的噴泉、暖氣設備、花園亭閣、紀念碑等繪圖，可見工程

的浩大繁複，這驅動了他的發明精神，
也激發更多的創意與想像。

　　七年後，他為公爵的情婦切奇莉
亞‧加勒蘭妮畫下《抱銀貂的女子》。

銀貂是怎麼回事？

　　出生於西耶納（Siena）的切奇莉
亞，在一個大家庭裡長大，父親雖不是
一名貴族，但在米蘭的宮廷擔任過幾個
公職，曾派到佛羅倫斯與盧卡（Lucca）
當外交使節，母親則是法律博士的女
兒。切奇莉亞從小跟六個兄弟一起唸
書，對文學有濃厚的興趣，能講一口流

達文西，《獨角獸與淑女》（Lady with a
Unicorn），約 1490 年　繪圖，9.7×7.5 公
分，牛津，阿什莫爾博物館（Ashmolean
Museum, Oxford）

利的拉丁文，寫詩、唱歌、彈琴樣樣都來。她十六歲離家，那一年，認識了盧
多維科公爵。

　　完成《抱銀貂的女子》時，切奇莉亞與公爵才在一起沒多久，達文西就把
那情竇初開的模樣留了下來。切奇莉亞轉頭，望向左側，一付無縈繞的姿態，
如此自然，暗示她未有絲毫的掙扎，且具有柔軟、溫和的性格。而她貼得緊緊
的、無縫隙的髮絲，前額又有兩條細帶，讓頭型凸顯了出來，形成宇宙的調和
韻律，將球體之美展現無遺。另外，她那不散亂的頭髮，不正視觀眾的眼神，
並不代表冷漠，反而傳達恰恰好的謙遜與高雅。

神性與人性參半之美

在文藝復興時代，畫作除了讚頌上帝，也帶進俗世的元素。

若將這畫分割成上下兩半，上方加勒蘭妮的頭、目光、表情，構成了球體之美，宇宙和諧的韻律，散發出靜謐之感，隱喻著永恆、不死，此般的純然，屬於天神世界；下半部，銀貂的爪子、女子的手、撕裂的套袖，流露的狂野與騷動，象徵人性，但那不成比例的手，看似骷髏，便為此區塊的重點，闡述的是警訊，一個古羅馬時代的信仰——「記住你將會死」（拉丁文：memento mori），告知人間朝生暮死的滅空，牽扯繁華背後有一隻難以掌控的手在那兒操弄著。

神性與人性參半，一上一下強烈的對比，但又同時發生，最後，全在這位女主角的身上得到了和解。

她懷裡的銀貂是此肖像畫的關鍵，牠的存在，有什麼樣的意義呢？

一、根據二、三世紀編纂的《生理論》（Physiologus），講述各種動物的寓言與衍生的道德，此書指銀貂身上的白毛，象徵的是貞潔與純真；此外，在希臘神話裡，也提到銀貂死時，白毛被玷污，立即變色，同樣引申了貞潔之意。

二、在義大利的宮廷內，人們閒暇時喜歡做一些修辭學的對話，銀貂的希臘文「galé」，與切奇莉亞的名字「Gallerani」的前一節「galle」雷同，此字源的雙關詞彙在宮廷被傳誦開來，達文西意識到其中的趣味，就把銀貂帶入畫裡。

三、在盧多維科公爵的盾形紋章上，銀貂是他的象徵物之一，所以，畫中的這隻動物，一來代表切奇莉亞屬於他的女人，二來藉以誇耀他的品味與勢力。

四、若仔細看，這女主角的「手」被畫得特別大，比例不太對，樣子也不柔軟，具有某種強而有力的骨感，這部分跟這隻銀貂的「爪」形成了對照關係。牠強勁的爪，表示女子掠奪的本性，被撕裂的套袖，暗喻女性的陰部，更進一步說出切奇莉亞的身體欲望。這樣的詮釋，似乎跟之前談到的純真涵意不太一樣，其實，藝術家想在此表達，貞潔與情慾，兩者是不相衝突的。

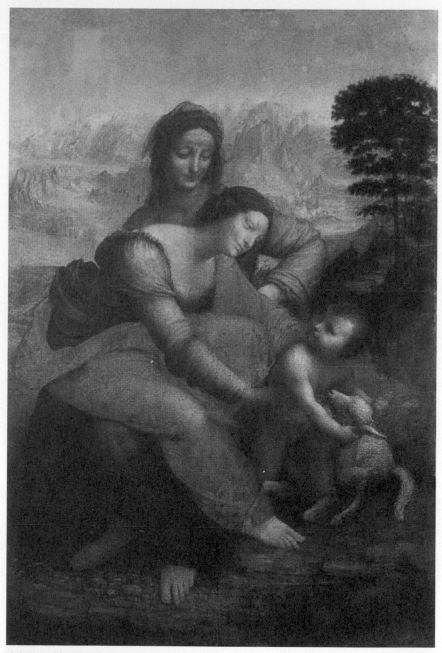

達文西，《岩間聖母》（*The Madonna of the Rocks*），1483-1490 年　油彩、木板，199×122 公分，
巴黎，羅浮宮（Louvre, Paris）

靜默、聰慧的模樣，就像切奇莉亞一樣。

抹不去的美

這張肖像畫把切奇莉亞的美貌畫出來，更重要的是，淋漓盡致地展現她的靈氣與知性。在宮裡，切奇莉亞經常召集藝術家與知識分子，一同討論文學、藝術與哲學，達文西也被邀請。對於年僅十六歲就能撐住這大場面，達文西對她更是讚佩不已。

許多時候，為了了解藝術家與知識分子的對話，她得認真的去思索，或許就因如此，專注、凝視與聆聽的姿態，便成為達文西對她的深刻印象。據說她組織的聚會，之後成為歐洲沙龍的原型，這麼說，她還是文藝沙龍創始者呢！

這張肖像畫是公爵請達文西畫，之後送給切奇莉亞。此畫完成後三年，她被公爵的妻子貝阿特麗絲·德埃斯（Beatrice d'Este）發現，趕出宮去。1498 年 4 月 29 日，親友伊莎貝拉（Isbella）向她詢問此畫，切奇莉亞以信回覆：「當它被畫時，我還很年輕，現在，我的樣子完全變了。」

九年間，讓她感嘆歲月的無情！不過，她曾經那樣美麗、知性，被欣賞，被寵愛，被讚揚，也因此，她非常珍惜這幅肖像，有了它，人生不再遺憾。

完成《抱銀貂的女子》十八年後，達文西畫下了《蒙娜麗莎》、《岩間聖母》等傑作，藝術生涯達到前所未有的高潮。説來，若沒有之前的這般練習，也就不會有往後的純熟。他畫的所有女子，除了具備切奇莉亞的沉靜、純真、高貴與誘人的氣質，更有她那獨特的專注神情。

她的「凝視」與「聆聽」形象，一直存在他腦海中，成為他完美女子的原型，那是達文西生命中抹不去的美啊！

3

因美，
激發的騷動

Rokeby Venus

委拉斯蓋茲
《洛克比維納斯》

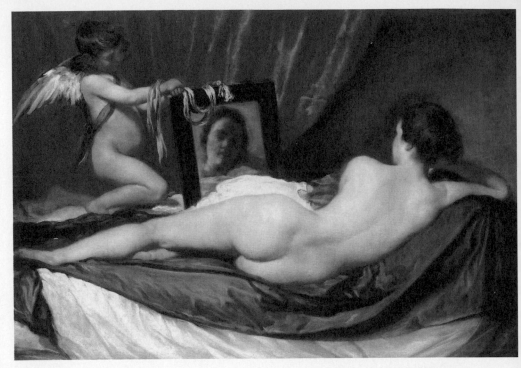

委拉斯蓋茲，《洛克比維納斯》（*Rokeby Venus*），1647-1651 年 油彩、畫布，122.5×177 公分，倫敦，國立美術館（The National Gallery, London）

　　十七世紀最負盛名的西班牙宮廷畫家委拉斯蓋茲（Diego Velázquez, 1599-1660），在 1647 ～ 1651 年間完成一張《洛克比維納斯》。在此，裸身的維納斯橫躺於一張床上，以背面向我們，一旁披上藍帶的邱比特，一腳蹲一腳跪，手扶一面鏡子，鏡框上懸繞著粉紅絲帶，鏡面則出現一個美麗的影像，那是維納斯的臉，也讓我們知道她約略的長相。

畫家僅存的裸女畫

　　出生於塞維利亞（Seville）的委拉斯蓋茲，從小展現不凡的繪畫天分。他先後在佛朗西斯科・德・哈瑞拉（Francisco de Herrera）與佛朗西斯科・巴契

哥（Francisco Pacheco）兩名地方畫家那兒當學徒，1623 年入宮為西班牙國王
菲利普四世（Philip IV）工作，幾年之後，和另一名到西班牙宮廷的畫家魯本
斯（Peter Paul Rubens）相遇，兩人不但沒有任何的妒嫉與紛爭，還展現了君
子的風範。因魯本斯的勸說，他決定在 1628 年作一趟義大利之旅，藉此吸收
古典大師的精華，其中，他特別喜愛提香（Titian）的作品。

　　1553 ～ 1576 年間，提香從事一系列希臘羅馬神話的油彩創作。首先，
1554 年國王與英國瑪麗皇后成婚，為慶賀喜事，他畫了《維納斯與阿朵尼斯》
（*Venus and Adonis*）；接下來是 1556 年的《柏修斯與安卓米達》（*Perseus
and Andromeda*）；再來，於 1559 年完成《黛安娜與阿克特翁》（*Diana and
Actaeon*）與《黛安娜與卡莉絲托》（*Diana and Callisto*）；很快的，1562 年又
畫了《強姦歐羅巴》（*The Rape of Europa*）；最後，1576 年以《阿克特翁之死》
（*The Death of Actaeon*）作為此系列的結尾。前後加起來一共六張，日後都成
了古典之最。

　　提香一系列的女神創作，激發了委拉斯蓋
茲，將近二十年後，他畫了《洛克比維納斯》，
當然多少受到前輩的影響。這是委拉斯蓋茲唯
一僅存的裸女畫，他一生應該完成不少類似主
題的作品，但怎麼只剩一張呢？可能是當時宗
教法庭裁判所對異教徒與物品的清除，所以，
大多的裸女畫落入被銷毀的命運。

　　此畫原名《梳妝的維納斯》，最先擺在西
班牙宮廷裡，直到 1813 年被人帶到英國約克

委拉斯蓋茲
取自：委拉斯蓋茲，《自畫像》
（*Self-Portrait*），約 1643 年
油彩、畫布，101×81 公分，佛
羅倫斯，烏菲茲美術館

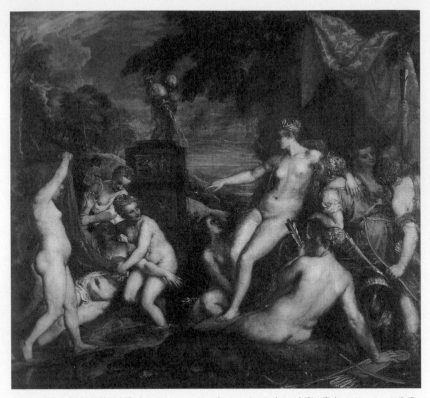

提香，《黛安娜與卡莉絲托》（*Diana and Calllisto*），1556-1559年 油彩、畫布，187×204.5公分，
薩瑟蘭公爵七世收藏（the 7th Duke of Sutherland）

夏（Yorkshire），掛在洛克比廳（Rokeby Hall）的牆上，就此命為《洛克比維
納斯》。像這樣「美神」維納斯與「愛神」邱比特的組合，已在西方無數畫作
中一而再、再而三被處理過，卻沒有一件比委拉斯蓋茲的這幅更精彩的了。

不同於傳統的維納斯

在《洛克比維納斯》中，有維納斯的誘人裸背與姿態，及邱比特拿鏡子的
模樣，它的特別之處在哪裡呢？

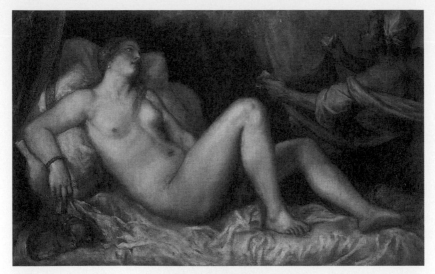

提香，《旦妮與奶媽》（*Danaë with a Nurse*）局部，1549-1550 年　油彩、畫布，129×180 公分，馬德里，普拉多美術館（Museo Nacional del Prado, Madrid）

　　在這兒，維納斯未戴上任何的珠寶，一旁沒有玫瑰，也沒有仿桃金娘科植物；傳統的維納斯，頭髮大都金黃色，但這兒卻上了深棕色；一般的邱比特會拿一對弓箭，這兒不但沒有，取而代之的，只握著懸在鏡框上的粉紅色緞帶；過去的裸女通常躺在白色的被褥上，畫家卻鋪上一條深灰的綢緞布。

　　這幾個特點，不同於傳統的維納斯與邱比特組合，委拉斯蓋茲如此安排，有何用意呢？

　　沒有珠寶，沒有玫瑰，沒有桃金娘，表示維納斯的美不需世間的物質來襯托。深棕色的髮絲，則訴說她的深沉，她的神祕，濃郁得化不開；若用金黃色，恐怕會流於俗氣吧！而邱比特的粉紅緞帶在此的用途呢？一般它拿來蒙上人的眼睛，有鐐銬之意，說明愛情的盲目，但在此，維納斯沒被蒙蔽，反而自信的躺著，邱比特的表情憂鬱，暗示美戰勝了愛。另外，綢緞布為什麼是深灰的呢？在此，畫家用它來對比於維納斯白裡透紅的肌膚，進而凸顯她白皙的身子。

　　總之，委拉斯蓋茲打破陳規，一切為了「美」，藉由維納斯的身體，強調以「美」至上的觀念。

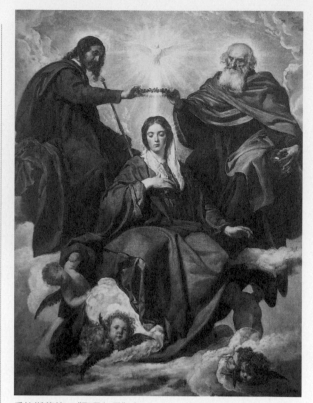

委拉斯蓋茲，《聖母加冕》（*Coronation of the Virgin*），1641-1644 年
油彩、畫布，176×124 公分，馬德里，普拉多美術館
被加冕的聖母，就是委拉斯蓋茲的情婦，她地位被晉升了。

WHR 值小之美

《洛克比維納斯》這幅畫中的
裸女躺在床緣，一來被褥的柔
軟，二來床的邊端，地心引力
之故，她的臀幾乎沉了下去，
不僅如此，她還用手撐住頭，
這麼順溜下來，讓腰部急速下
陷，隨之「V」形就顯現了出
來，曲線才那麼有變化，身體
張力才如此之強，這不就是所
謂的婀娜多姿嗎！

心理學家南希・艾科夫（Nancy
Etcoff）於《美之為物──美的
科學》（*Survival of the Prettiest: The
Science of Beauty*）一書中提到，
在現代進化心理學的研究下，
發現女性的最性感部位是腰圍
與臀圍之間的比例，也就說，
當腰圍／臀圍（WHR）值越小，
樣子就越吸引人。

看看這維納斯，臀部之翹，腰
部之凹陷，無可置疑的，WHR
值很小，難怪，這堪稱世上最
美的裸背。

看與被看

　　這女子的梳妝，角度像似偷窺下的女體，她是否
了解別人在後面窺探，我們就不得而知了。這模糊的
「鏡像」，有她的面容，暈紅的臉頰，因四分之三的
陰影，難以辨識她的心思，她到底沉醉在自己的美呢？
還是凝視畫家呢？其實，誰在偷窺誰不得而知，此畫
呈現了一種看與被看的微妙關係。

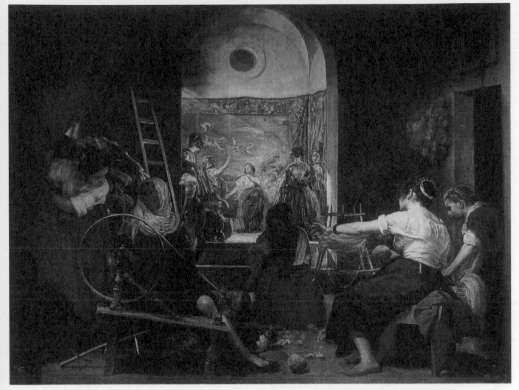

委拉斯蓋茲，《阿拉克妮的故事》（*Fable of Arachne*），約 1657 年　油彩、畫布，220×289 公分，馬德里，
普拉多美術館

　　她躺在床緣，一個難以支撐的位置，有隨時掉落的可能，也因此，臀部沉
下去，腰陷下去，曲線才能這麼婀娜多姿。她的裸背，更成了視覺的焦點，彷
彿潛在一種危機，足以讓女人忌妒，男人流連忘返。她躺在那兒，即將激起人
們的騷動！

　　仔細看此作品，隱約之中，我們會發現斜躺的維納斯背上有好幾條刻痕，
這是畫家特意留下的嗎？

　　其實不然。1914 年 3 月 10 日，一名叫瑪莉・瑞雀森（Mary Richardson）
的女子走進美術館，在維納斯身後劃上了幾刀，之後畫作雖然經過修復，但
留下一些痕跡，只要注意看，就能察覺到。瑞雀森當場被逮捕，事後她說出

拿刀割裂的理由：「為了抗議政府將當代社會性格最美的潘何斯特（Emmeline Pankhurst）抓起來，我才會有意破壞神話裡最美的女子。」潘何斯特是「英國婦女選舉權運動」創始人，瑞雀森的這句話說得義正詞嚴，聽來充滿了政治意味。然而，1952 年，也就三十八年後，她再也耐不住心中的祕密，終於打破沉默，坦承：「我就是看不慣男人整天被她（維納斯）迷住的樣子。」

　　沒想到，一團忌妒之火，竟挑起那意想不到的破壞。

　　委拉斯蓋茲是國王菲利普四世最鍾愛的畫家，經常被派到義大利，除了可以在那兒取得藝術精華，也能順便幫國王採購一些古物珍寶，帶回西班牙宮廷。只要到義大利，他一定會去羅馬找他的情婦，這位他所愛的女人，其實就是《洛克比維納斯》的真正身分了，很可惜，我們不知道她的名字，對她背景毫無所知。

　　除了這幅畫，他也將她引入其他的畫作，像是《聖母加冕》與《阿拉克妮的故事》。

　　雖然我們不知道女主角叫什麼名字，但確定的是在委拉斯蓋茲心裡，她是世上最美的女人，而她的裸背，更是激起他愛情的溫柔之鄉啊！

4

原罪，
裙下的狂妄

Hendrickje
Bathing in a River

林布蘭《沐浴溪間的韓德瑞各》

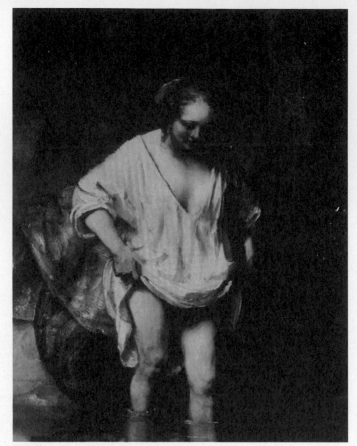

林布蘭，《沐浴溪間的韓德瑞各》（*Hendrickje Bathing in a River*），1654 年
油彩、木板，61.8 ×47 公分，倫敦，國立美術館

　　這是林布蘭（Rembrandt Harmenszoon van Rijn, 1606-1669）1654 年完成的
《沐浴溪間的韓德瑞各》。女子佔據畫面的中央，她身穿一件大白衫，捲起
袖子，手將衣裙掀了上來，似乎怕沾到底下的水，那小腿因往前移動，濺起
微細的水花；而在她身後，擺放一件豪華樣式的衣袍，金、紅、紫，都屬帝
王的顏色，畫面右邊還掛著一條垂下來的布毯。她全名叫韓德瑞各‧斯多弗
（Hendrickje Stoffels, 1626-1663），頭往下方看，在凝望水中的自己嗎？

不幸事件接踵而來

　　林布蘭，這位荷蘭黃金時代最出色的畫家，出生於萊頓（Leiden），在富裕的環境中長大，父母對他期望很高，家裡所有孩子只有他上拉丁文學校，但唸大學時，他卻有另一番打算——想成為一位畫家，於是便向地方歷史畫家范史瓦能堡（Jacob van Swanenburgh）與阿姆斯特丹繪畫大師拉斯曼（Pieter Lastman）拜師學藝，自此踏上了繪畫之路。

　　荷蘭詩人兼政治家康斯坦丁‧海根（Constantijn Huygens），在林布蘭二十三歲時發掘了他不凡的才氣，為他在海牙宮廷裡介紹不少客戶，腓特烈‧亨利王子（Prince Frederik Hendrik）就是其中一位，不但開始買他的作品，還一直持續資助直到他過世為止。

　　沒多久後，他搬到阿姆斯特丹發展，先住在一位畫商那兒，認識其表妹沙斯姬亞‧范尤蘭伯格（Saskia van Uylenburg），兩人相戀，很快結了婚，1639 年夫妻倆在猶太人區買下一棟房子（如今成為林布蘭博物館）。由於沙斯姬亞來自一個有名望的家族，在各方面都給林布蘭帶來不少助益，他的事業扶搖直上。但從 1640 年代開始，一連串不幸的事件接踵而來。首先愛妻過世，他跟兒子提特斯（Titus）的奶媽葛切（Geertje Dircx）同居，之後又愛上另一名女僕，此三角愛戀最後鬧到教會與法庭；當時，他畫的《夜巡》（Night

林布蘭
取自：林布蘭，《有兩圈的自畫像》（*Self-Portrait with Two Circles*），1660 年　油彩、畫布，114.3×94 公分，倫敦，肯伍德屋（Kenwood House, London）

Watch）也得罪了高官人士，招致不少的敵人。最後，林布蘭幾乎無地自容，但他卻依然故我，不為現實低頭。

之後，英荷戰爭導致經濟蕭條，他一向不屈服的性格，再加上揮霍無度，不斷購買昂貴的畫、古物、外來品與新玩意兒，1656 年終於破產，被迫搬離他心愛的房子。

所以，在畫《沐浴溪間的韓德瑞各》時，他正面臨了人事、財務與情感的大變化。

女僕晉升為情人

剛剛談到的女僕，就是此畫涉水的女主角，韓德瑞各・斯多弗。

韓德瑞各出生於格德蘭（Gelderland）的小鎮，是一位警官的女兒，家中還有五個兄弟姐妹，不幸的是，父親在 1646 年過世，半年內母親再嫁。就在此時，她思考未來，若待在家鄉，前景只有黯淡，所以，她毅然決然的離開，隻身來到阿姆斯特丹，當時她二十歲。

不知道為什麼，也不知道是誰介紹的，她來到林布蘭的家中擔任女僕，一陣子後，她與主人關係變得親密。據說，韓德瑞各 1949 年夏天回一趟家鄉，有林布蘭在旁作陪，證明那時候他們已經在一起了。

韓德瑞各與林布蘭一直維持戀人的關係，1654 年，韓德瑞各生下一名女嬰，叫可奈莉亞（Cornelia van Rijn）。由於阿姆斯特丹的教會指責他們的同居，可奈莉亞一生下來，便無法得到教會的祝福。

而林布蘭沒有與韓德瑞各結婚，是因為他死去的妻子沙斯姬亞於過世前立

了一個遺囑，若林布蘭再娶，會喪失財產的繼承權，當時他面臨財務危機，急需沙斯姬亞留下來的這筆錢。而韓德瑞各知道自己沒名分，擔心女兒的將來，心想林布蘭若過世，他的兒子提特斯將繼承財產，於是，她跟提特斯建立了良善的關係，並合夥做藝術經紀商來保存與推銷林布蘭的畫作，好讓可奈莉亞能順理成章地做為提特斯未來的財產繼承人。

雖然，林布蘭和韓德瑞各的同居關係，引起教會的不滿，但外界的敵意越強，他就越要抵抗，這幅《沐浴溪間的韓德瑞各》就在此心境下完成的。

完成，還是未完成？

在這階段，他的線條開始變粗，常被人誤以為他作品還沒完成，臉與身體的刻畫從原來的側面轉向較為正面，照射的光源由背後移至前方，拋棄了之前的拐彎抹角，直接表現真的、實在的情緒。

在這張畫裡，他油彩處理得相當自然，有些部分，譬如右側的衣袖、右手臂、左肩……，看起來像未完成，然而，我們又發現，在左下角，介於水與牆面之處，他簽上了名，表示他滿意了。所以，這絕對是一件完成之作。

肉身腐朽之美

韓德瑞各穿著鬆垮的白衣，掀開的不是鮮嫩、細緻，我們看到的是粗糙、腐敗，身上充滿了瘀青，特別在手背與膝蓋周緣，或許會讓人發出疑問，這美嗎？

林布蘭畫完《沐浴溪間的韓德瑞各》後，一年內，又畫下另一件驚嘆之作《屠宰的牛》（The Slaughtered OX），那隻被屠殺的牛，殘酷的被掛了起來，顯得震撼無比，兩者具有類似性。

原來，此藝術家對不切實際的東西沒興趣，所觀察、想擁抱的是一種可觸碰的肉身，乍看時，韓德瑞各被他描繪成近似動物的肉，雖然不至於血淋淋，但粗糙、殘破、腐朽與苦澀一一流露，關鍵的是，他為此注入一份特殊的悲憫、憐惜與疼愛。後方又有一件帝王般的衣袍與一條豪華的織毯，那是畫家準備授予愛人的冠冕。

林布蘭是第一位將腐朽的肉身帶到情緒頂點的畫家，讓人經驗到真實的愛。

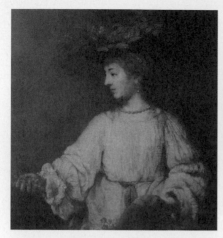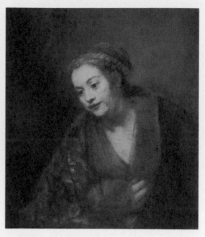

林布蘭,《扮演花神的韓德瑞各》(*Hendrickje as Flora*),約 1654 年 油彩、畫布,100×91.8 公分,紐約,大都會美術館(Metropolitan Museum of Art, New York)

林布蘭,《韓德瑞各》(*Hendrickje*),1660 年 油彩、畫布,78.4×68.9 公分,紐約,大都會美術館

　　此也說明脫離了社會的光環,沒有束縛之後,他開始變得自由,筆觸雖顯得粗獷,但節奏絕不鬆散,反而緊湊多了。

　　韓德瑞各在此穿上一件白衫,但衣服過大,∨領都降到了乳溝以下,也因太長,得要挽起袖子與衣裙才行,這看來不像她平時穿的,應屬於高大魁梧的林布蘭。那一身的白,我們意識到她肉身的美;她的手臂、腿、肩與前胸,純然體現了雕像的質感;她的臉呢?未經任何美化,她往下看,額頭又高又亮,姣好的鼻子,凹凸均勻的臉頰,傳達了她的聰慧;她揚起眼角,在眼睛、眼瞼與眉毛之間,形成立體感,表現了特殊的深邃;嘴巴欲言又止,往上盤的髮式,柔軟、螺旋捲的紅髮,從耳旁垂吊到裸肩上,情態十分撩人;左側臉頰與肩之間一片暗影,也增加一份深沉,整個樣子充滿思索的意味。

　　她大腿之間,因白衣的掀起,遮掩了光,蔭出一片黑影,但那又是人私密的地方,而此暗處,強化了狂妄,不免讓人想入非非,藝術家似乎想在這兒暗示什麼,或許是一種無法對外說的親密關係吧!

林布蘭，《祝福的雅各》（*Jacob Blessing*），1656 年　油彩、畫布，176×210 公分，卡塞爾，國家藝術博物館
（Staatliche Kunstsammlungen, Kassel）
右側站立的女子是韓德瑞各。

水的意象

　　這位女主角在水中小心翼翼的行走，然而，她怎麼會置身於水中呢？有幾
個可能性：

　　第一，她那一年才剛生下可奈莉亞，是他們共同的孩子，但又無法在教會
受洗，水象徵了基督教的浸禮，藉此，林布蘭抨擊教權的不合理，彷彿設置一

個池水，實施一場受洗典禮。

第二，水代表文明，也代表生命的泉源，韓德瑞各在生活上，精神上，都給了他最大的幫助，她的存在，是賜予藝術家源遠流長的活水，滋養了他的藝術，豐沛了他的版圖，沒有她，他將會枯竭至死。

第三，象徵愛的汁液，她的情意、靈魂與欲望，蠢蠢欲動，從她發亮的額頭開始，經過眉間、鼻尖、嘴唇、頸、乳溝，延續下來，再順著大腿、小腿，垂直的流動。

韓德瑞各的樣子，整個姿態，表現了既謙遜又撩人，隱藏又暴露，尊貴又淫蕩，前端的素色與背後的多彩，在光影之間，都做了微妙的變化。

在此，我們看到四十八歲的林布蘭，沒有中年該有的跡象，反映的全是他對情愛的渴望，同時， 我們也看到粗糙的筆觸，散發出無限的溫柔，他為她留下愛，是全面的、真實的存在。

林布蘭藉此想做一個宣示，他們雖未婚，但過著夫妻相扶持、恩愛的生活，這樣的關係不但未心生罪惡，反而在畫筆中被他榮耀了起來。

1650 年代中期，他為她畫下不少的作品，但絕對沒有比這張更動人的了。1663 年，瘟疫襲擊荷蘭，韓德瑞各過世了，留下林布蘭一人。他多活六年，但沒有她的日子，卻是孤獨、滄桑的。

5

一剎那的
覺醒動人

Girl with a
Pearl Earring

維梅爾《戴珍珠耳環的少女》

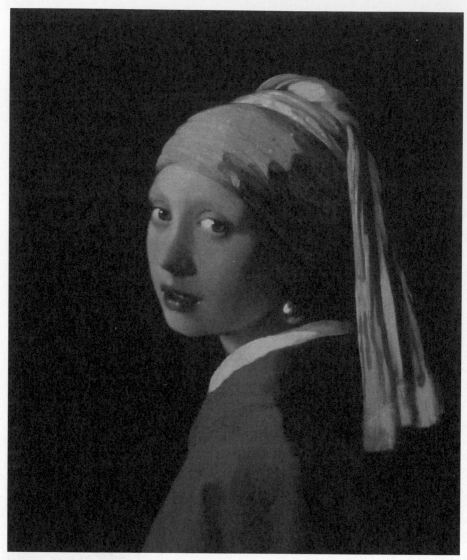

維梅爾，《戴珍珠耳環的少女》（*Girl with a Pearl Earring*），1665 年 油彩、畫布，44.5×39 公分，海牙，莫瑞泰斯皇家美術館（Mauritshuis, The Hague）

這是荷蘭畫家維梅爾（Johannes Vermeer, 1632-1675）於 1665 年畫的《戴珍珠耳環的少女》。在此，這名少女身穿土黃色的外袍，頭上戴藍與黃的頭巾，她有一雙明亮的眼睛，直挺的鼻子，微張的紅唇，和一臉即將成為大人的模樣。她轉過頭來，回望我們，耳垂下方有一顆銀亮的珍珠，在半明半暗之間閃爍，不偏不倚的，剛好在整個人的中央，畫面最醒目之處。

這位戴珍珠耳環的女孩，回眸一看，不知迷倒多少人，注視著她，我們不禁感到疑惑，那迷惑的眼神，那半開的嘴唇，似乎想跟我們說什麼，表示什麼，如此的神祕，難怪已被讚嘆為「北方的蒙娜麗莎」，或「荷蘭的蒙娜麗莎」。

神祕的斯芬克斯

維梅爾曾被世人遺忘快兩百年，直到 1866 年，因瓦根（Gustav Friedrich Waagen）與托雷—伯格（Théophile Thoré-Bürger）兩位藝術專家的發掘、研究，與之後的大力鼓吹，這名十七世紀的藝術家才從死去的廢墟中復活。可惜，我們只知道維梅爾出生於荷蘭的臺夫特（Delft），在喀爾文教派的家庭中長大，弱冠之年，父親突然去世，當時他繼承全部的家產與藝術交易事業。1653 年，正式加入聖路克同會（繪畫商業機構），嚴格說來，藝術經紀才是他的正職，作畫僅只副業而已。

我們對他的背景了解少之又少，因此，十分的神祕，也難怪托雷—伯格為他取一個綽號，叫「臺夫特的

維梅爾
取自：維梅爾，《老鴇》
（The Procuress）局部，
1665 年 油彩、畫布，
143×130 公分，
德勒斯登，古代大師美
術館（Gemäldegalerie
Atle Meister, Staatliche,
Dresden）

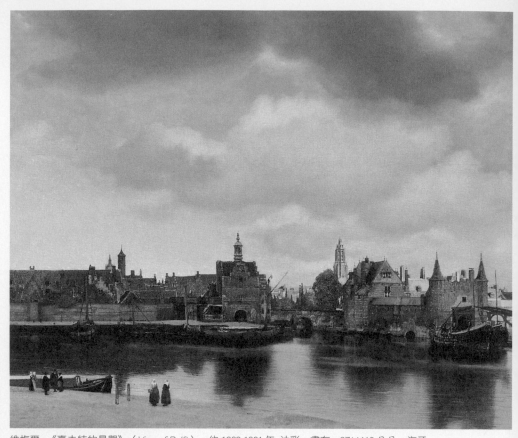

維梅爾，《臺夫特的景觀》（*View of Delft*），約 1660-1661 年 油彩、畫布，97×116 公分，海牙，
莫瑞泰斯皇家美術館
維梅爾一生待在臺夫特，從未出過城，這景色，這藍、白、黃，也變成《戴珍珠耳環的少女》的三個主色。

斯芬克斯」（The Sphinx of Delft）了。

　　若仔細觀察畫家遺留在世的三十多件作品，所有家具、裝飾、地板、天花
板、窗子、毯子、椅子、樂器、簾幕、桌子、地圖、掛畫等，位置經常調來調
去，可見他在同地點嘗試創造多樣的空間，製造不同的氣氛，由此判斷，「家」
是他主要的作畫場所。而女子們也各有各的情緒與狀態，有動作，也有沉思，
譬如打盹、縫衣、談天、喝酒、彈琴、唱歌、看譜、寫信、讀信⋯⋯。

這些部分，也被導演彼特・韋柏（Peter Webber）在 2003 年拍的《戴珍珠耳環的少女》捕捉下來，像室內布景的設計，那鮮明的色澤，奶油般的光亮，細膩的透視技巧，及高質感的畫面，韋柏真的把畫作的氣氛表現得淋漓盡致。當然，電影的主角就是這位戴珍珠耳環的年輕女子，韋柏除了將她詮釋為美的代言，更重要的，是個既懂愛，又自主的女子！

這部電影改編雪佛蘭（Tracy Chevalier）1999 年的小說情節，認為女主角是維梅爾雇用的繪畫助手、模特兒，也兼情婦，那亮亮的珍珠耳環屬於他妻子的，而少女只拿來借戴一下。事實究竟怎麼一回事呢？這回眸女孩真是他的情婦嗎？

即將遠走高飛

十七世紀中期，沒有任何一位歐洲藝術家像維梅爾一樣，對女子形象有這麼濃厚的興趣，不但如此，他還慎重地觸及到心理層面，此舉相當不易。維梅爾跟岳母、妻子、女僕、女兒們同住一個屋簷下，她們自然成了他的模特兒，或許在這片陰柔的天地，他有充足時間與她們共處，了解她們，懂得她們。

其實，《戴珍珠耳環的少女》中的女孩是他大女

轉頭回眸之美

維梅爾堪稱是一名畫「光」的能手，光線由左方打過來，女主角的頭巾、額頭、臉、頸、襯衣、衣袍，都有了亮光。左邊未照到的地方，產生深淺不一的陰影，有趣的是，右邊那垂直走向的黃色布巾，照理說上面應該有大片的黑影，但未如此映托，為什麼呢？整個背景的黑漆漆，是畫家故意在她的身體與環境之間作隔離的效果，彰顯一份永恆的雕塑感。

因為他懂光的操弄，那顆珍珠的左側一帶全黑，呈近似三角形，將它的亮表現到爐火純青的地步，因為那緣故，在視覺上，我們的焦點則會立即放在她的臉蛋上，特別是那發亮的眼睛與濕潤的嘴唇。

臉與身體之間，雖然源自矯飾主義（mannerism）（原從義大利文 maniera 衍生過來，有「風格」之意）對轉動姿態的詮釋，然而，畫家將此派別運用得更自然，50% 向著我們，而另 50% 是隱藏的，享有一半的亮光，但也有一半的黑暗，理性與感性拿捏得恰到好處。

看著她，下一步她將要做什麼呢？這疑惑也就是畫家精思的地方，巧妙得激發人的想像與窺探，因此，這回眸給人突然的來襲，是一瞬間美的覺醒。這一剎那，不由得在我們胸中發生了一場難以釋放的心悸。

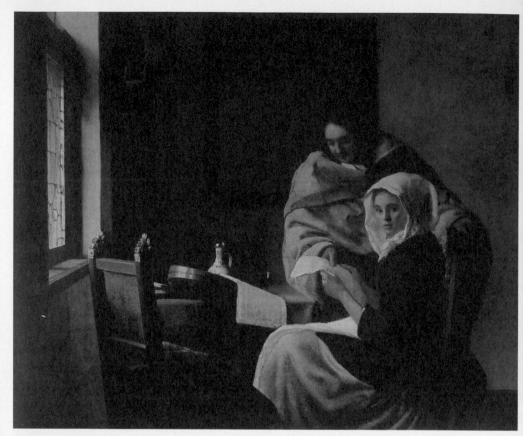

維梅爾，《解讀音樂的少女》（*Girl Interrupted at her Music*），約 1660-1661 年　油彩、畫布，39×44 公分，紐約，弗利克收藏館（Frick Collection, New York）
此少女的頭轉向我們，就像瑪莉亞一樣。

兒，叫瑪莉亞（Maria），當時十三歲。

　　從鼻尖延續到眉毛，輪廓多像一尊古希臘雕像，淡淡的眉骨，加深了眼睛的亮度，也增強眼珠的流動性，而潤紅的嘴唇，多像隨時可摘食的小櫻桃。整臉的含情脈脈，也難怪一回眸便百媚生，讓人看過就難以忘懷。

　　十三歲，對一個女子成長有何意義呢？那是一個身體開始變化、尋找愛情、知性萌芽、能量爆發的年齡，正急需他人的了解與引導。當父親的維梅爾

維梅爾 ，《睡著的少女》（*A Girl Asleep*），約 1657 年　油彩、畫布，88×77 公分，紐約，大都會美術館

清楚這一點，感受到女兒不安的蠕動，知道她正在蛻變，所以，他不畫那一副不懂世事的模樣，反而移除了小女孩的害羞。在此，她的眼睛膽敢直視你我，美、自信與聰慧集於一身，散發出即將綻放的生命，從她的神情與姿態，我們可以判斷，她領悟到了生命的價值，也在盤算下一步該怎麼走了。

藝術家為女兒捕捉的是一剎那的「覺醒」，接下來，她可能將頭巾拆下，甩出那一襲捲曲、美麗的長髮，然後轉頭往前走，開始尋找自己的路了。

因父親的了解，在這張畫，我們看到瑪莉亞的獨立靈魂，最後，也為人間留下了「因覺醒而動人」的形象。

6

春嬌百媚，
魂引心牽

Emma Hamilton
羅姆尼《愛瑪‧漢密爾頓》

羅姆尼，《愛瑪·漢密爾頓》（*Emma Hamilton*），約 1785 年　油彩、畫布，
62.2×54.6 公分，倫敦，國立美術館

　　這是喬治·羅姆尼（George Romney, 1743-1803）為貴婦愛瑪·漢密爾頓
（Emma Hamilton, 1765-1815）畫的一幅肖像。在此，畫家用兩個主色來描繪她，
一白一紅；畫面也型塑了兩個圓，一是傾斜 45 度的頭，有一張嬌媚的臉龐與
圍繞的頭巾，另一是她的手臂與胸部處，因蓬鬆的白紗，顯得凹凸有致，畫面
令人陶醉。

拒絕加入體制

　　羅姆尼，十八世紀的英國畫家，是當時上流社會最受歡迎的藝術家之一，他畫過名人無數，但最鍾愛的繆思，不是來自貴族，而是一名出生貧寒的女子——愛瑪‧漢密爾頓。兩人的相遇，不僅讓藝術家找到了世間最美的眷戀，更因他的畫筆，使愛瑪成為男人們心中理想的愛人。

　　羅姆尼在英國蘭開夏郡（Lancashire）出生，是一名木櫃製造商的兒子，十一歲開始跟父親學做生意，他不但畫畫、雕刻、製作小提琴，更培養濃厚的音樂興趣，之後，分別受到兩位藝術大師威廉生（John Williamson）與斯帝爾（Christopher Steele）的調教，技藝逐漸增長。1762 年，他隻身到倫敦發展，碰見肖像畫家雷諾茲（Sir Joshua Reynolds），因繪畫風格類似，兩人常較勁，往後在藝術界成了死對頭。雷諾茲是皇家藝術學院的成員，但羅姆尼從未申請，也不願當體制裡的玩偶，他認為只要畫得好，根本沒必要加入任何組織，他一生抱持這樣的信仰。

　　三十八歲那年，他與另一畫家歐茲奧‧漢佛（Ozia Humphry）相伴到歐洲旅遊。這趟旅行很重要的是，待在羅馬的十八個月，他得到教皇的允准，在梵諦岡築起了高架，使他能夠近看拉斐爾的壁畫，從中獲取精華並進行研習，藉此，他也完成許多的作品。這

羅姆尼
取自：羅姆尼，《自畫像》（Self-Portrait），約 1784 年 油彩、畫布，125.7×99.1 公分，倫敦，國立美術館

段日子，是他繪畫最突飛猛進的時期。回到倫敦，他與頂尖的作家威廉‧哈利（William Hayley）熟識，不但為他畫肖像，哈利往後還幫羅姆尼寫下精彩的傳記。

自此，他成為上流人士爭相委託的畫家，客戶絡繹不絕。1782 年，羅姆尼被貴族格雷維爾（Charles Francis Greville）（也是國會議員）聘用，專為情婦愛瑪留下嬌柔的模樣，那時畫家三十九歲，愛瑪十六歲。之後的九年，他一共為愛瑪畫下六十餘張的肖像，他的生涯也展開新的一頁。

一生有愛相隨

愛瑪原名艾米‧里昂（Amy Lyon），生於赤郡（Cheshire）的尼斯（Ness）。父親是一名鐵匠，在她兩個月大就離開了人間，這使她一生都在找一個父親的角色，往後自然比較信任年紀大的男人，在他們身上，她得到了安全、慰藉。

十二歲時，愛瑪在兩家大富豪那兒當女僕，不久後，遇見夢想當演員的珍‧鮑爾（Jane Powell），愛瑪受她的

羅姆尼，《洞穴裡的愛瑪》（*Emma Hart in a Cavern*），1785 年　油彩、畫布，115.5 ×92 公分，倫敦，國家海事博物館（National Maritime Museum, London）

影響，和她一起演出一些悲劇角色，也做一些女演員的婢女，但微薄的工資讓她不得不尋求別的生路。之後，她在一家極有名氣的「健康神殿」工作，這是詹姆士·葛蘭姆（James Graham）醫師（兼性愛專家）開的豪華診所。愛瑪不但美麗，渾身散發熱情，妝扮成維斯坦（Vestina）爐灶女神，因而被人視作一個完美、無瑕的標本。

接下來，她認識了亨利爵士（Sir Harry Featherston-haugh），被他雇用幾個月，當豪宅的女主人；之後，和國會議員格雷維爾相戀，她的名字由艾米·里昂改為愛瑪·哈特（Emma Hart）。但不久後，格雷維爾經濟出了問題，得娶一名豪門女子，所以打算先將愛瑪送到拿坡里（Naples），讓她暫居於英國駐義大利的大使威廉爵士（Sir William Hamilton）那兒，等到好時機再接愛瑪回來。沒想到陰錯陽差，那位五十多歲的大使竟深深的愛上了她，二十六歲那年，愛瑪風風光光的嫁給大使，就此名正言順當一名貴婦。

她的社會地位提升，與貴族們平起平坐，也跟瑪麗亞·卡羅琳娜女王（Queen Maria Carolina）成為好友。1793 年，英國一名海事英雄納爾遜勳爵（Lord Nelson）來到拿坡里，愛瑪與夫婿負責招待他，能與這般不凡的傳奇人物相處，他們感到無比的光榮；過了

思緒擺動之美

在這兒，有兩個圓，一是愛瑪的頭，二是她的上半身，各呈45°的傾斜，畫面構成了一個「<」狀，這模樣，頭與胸之間隔90°，若問刻畫人二分之一的肖像，哪種姿態最嬌媚？無疑的，就屬於這種。

羅姆尼是一位很懂色彩學的畫家，他用白色與紅色系，來描繪這位女主角，紅代表熱情與溫暖，白象徵潔淨與純真，觀者在心理層面上，會隨此兩種不一樣的顏色，在之間擺盪，不預期的思緒容易發生，也是激發人翻滾思緒的祕方！

而「<」狀，猶如兩根搖晃的指針，引著我們，不停的搖晃。

五年，因戰役的襲擊，納爾遜勳爵不僅斷了手臂，牙齒脫落，整個人幾乎半殘，
看來十分蒼老。此時愛瑪卻情不自禁的愛上了他，就這樣，他們相愛相伴，一
直到他過世為止。

　　愛瑪一生當過好幾位貴族男士的情婦，但與納爾遜勳爵的關係卻是最真、
最美，也是人生最後一段。因她的美，溫柔與體貼的愛情，讓她無論在畫、詩、
書、戲劇及電影中，不斷的被歌頌，被讚揚。

喬裝的風采

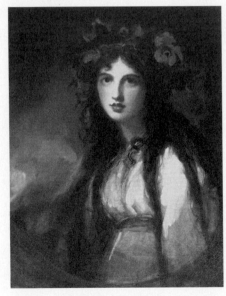

　　愛瑪演過戲，也在「健康神
殿」跳過舞、喬裝女神，又常在
聚會或餐宴中取悅眾人，從小她
學了一身好本事，舉手投足都散
發無窮的魅力。

　　嫁給威廉爵士之前，還在當
他情婦的期間，她發展了一套獨
特的「風姿」（Attitudes）──即
一種模仿藝術的形式。在一群貴
賓面前表演，藉由更換衣裳、搔
首弄姿、跳舞、演小劇等的結合，
不需語言，只靠她巧妙的動作，
讓在場的人猜測，她扮演的到底

羅姆尼，《貴婦愛瑪‧漢密爾頓》（*Portrait of
Emma, Lady Hamilton*），1786 年　油彩、畫布，
私人收藏

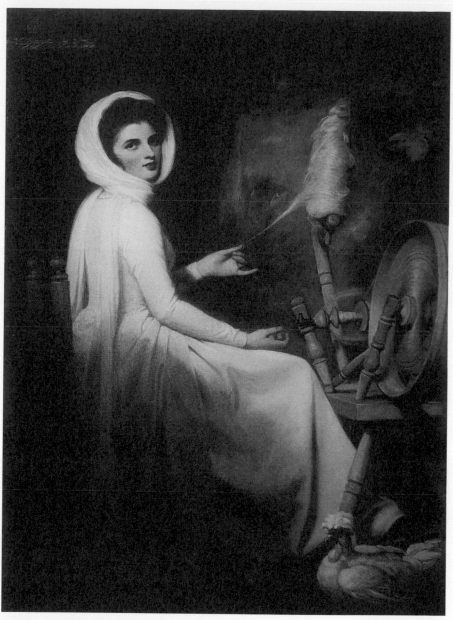

羅姆尼，《扮演紡織女的愛瑪·哈特》（*Emma Hart as "The Spinstress"*），1784 年　油彩、畫布，
172.5×127.5 公分，倫敦，肯伍德屋

是哪個文學或神話的角色及場景。這樣的演出之後也在歐洲掀起了轟動，國王、皇后、貴族、作家、藝術家紛紛加入，像知名的德國大文豪歌德，畫家路易絲・維基一勒布倫（Elisabeth Louise Vigée-Le Brun）等等，都來一睹她的風采。

作家威廉・哈利看過愛瑪，如此描述她：「她的特徵，就像莎士比亞的語言，可以展現自然的所有感覺，熱情的所有層次，賦予了表情最迷人的實況與幸福。」

正值最美的年齡，從十六到二十五歲，羅姆尼為她留下不同的形象，有時只是普通的穿著，有時扮演成希臘羅馬神話、文學、寓言與宗教的人物，譬如酒神巴克斯的女祭司（Bacchante）、善巫術的女仙瑟茜（Circe）、有預言能力的卡珊德拉（Cassandra）……，不論哪一種，畫家已捕捉到她迷惑人心的本質。

愛瑪全身上下的特徵，包括又圓又亮的大眼睛，小巧濕潤的紅唇，捲曲紅棕的長髮，婀娜多姿的身材，活潑外向的性格，在在勾起了男子的無限遐思。在羅姆尼的詮釋之下，愛瑪融合純潔、天真、害羞，同時又有迷惑力，讓人的心緒如旋風一般翻騰，這張畫可說集美德、純靜與熱情於一身。

畫家羅姆尼特別喜歡以紅色系來描繪她，跟她絢爛的紅髮配得恰恰好，溫柔、激情，正如紅酒一樣的醉人。

當愛瑪到拿坡里之後，羅姆尼就不再畫她了，但心中十分想念，於是寫信告訴她：「自從妳離開英格蘭之後，許許多多的淑女在我畫前擺姿，但她們只是閃爍的星星，而妳卻是我的太陽。」

其他的模特兒，對他只是點綴的小星星，而她呢？是藝術家心目中永不墜的太陽，是溫暖甜美的，更是一生的眷戀！

7

按捺不住
的青春

Rice Portrait

漢佛《瑞斯肖像畫》

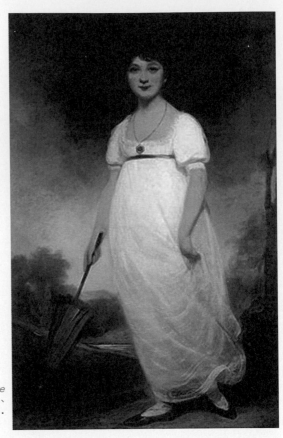

漢佛，《瑞斯肖像畫》（*Rice Portrait*），1788-1789年 油彩、畫布，142.2×92.7公分，亨利·瑞斯（Henry Rice）收藏

　　這是畫家歐茲奧·漢佛（Ozia Humphry, 1742-1810）1789年完成的《瑞斯肖像畫》。此少女穿上白色洋裝，一手持綠傘，另一手觸摸裙襬，頸子掛著一條項鍊，垂吊到胸前，她站在那兒，幾乎佔據了整個畫面；在背景中，下端是低矮的小山坡、樹叢、小溪、荒廢的古建築，上端猶似暴風雨的景象，但因她的清新、甜美，將背後的陰霾掃去，襯托出來的竟是青春的躍躍欲試。

　　擁有這張肖像的亨利·瑞斯，是知名小說家珍·奧斯汀（Jane Austen,

1775-1817）的弟弟愛德華（Edward）第六代子孫，此畫跟隨收藏家的姓，稱之「瑞斯肖像畫」，其珍貴在於它是珍‧奧斯汀在世上唯一僅存的肖像油畫。

躲迷藏的特質

漢佛出生於英格蘭德文郡（Devon）的霍尼頓鎮（Honiton），父親是假髮製造者兼綢布商，母親是蕾絲鑲邊工，從小耳濡目染，難怪對衣裳的描繪特別在行，《瑞斯肖像畫》的白紗與蕾絲，體現質地的細緻，就是一個最好的證明。

他在學院時，就展開了繪畫天分，十八歲到巴斯（Bath）跟著微型圖畫家薩姆爾‧柯林斯（Samuel Collins）做學徒，之後認識根茲巴羅（Thomas Gainsborough）、雷諾茲與佐凡尼（John Zoffany）三位知名畫家，跟他們交情非常的好，從他們身上，他學到精湛的繪畫技巧。由於他有做筆記的習慣，寫下不少文字，記錄了像根茲巴羅如何使用「暗室」（camera obscura）的手法，佐凡尼怎麼教他畫透明的平紋細布……等等，這些都成為日後研究十八世紀後半英國藝術的第一手資料，極其珍貴。

漢佛原本打算以袖珍肖像畫為志願，但二十九歲那年在倫敦時，他從馬上摔下來，傷及了眼睛，之後視力越來越差，根本就沒有辦

漢佛
取自：佐凡尼，《上校莫當特的鬥公雞》（Colonel Mordaunt's Cock Match）局部，1784-1786 年油彩、畫布，104×150 公分，倫敦，泰德美術館（Tate Gallery, London）

漢佛沒畫過自畫像，別的畫家也未曾單獨畫他，雖然此為群畫，但卻是唯一一張留下他身影的作品。

法繼續做小幅畫作，只好將心思用在大幅作品上。這樣的改變，對他來說十分殘忍。

　　傳統的袖珍肖像畫源自於十六世紀的上流社會，此類型的畫作，主角通常是關係親密的人，像妻子、丈夫、愛人、小孩，或英雄、偶像……，收藏者將這不到手掌心大的東西放在身上、抽屜或櫥櫃，藏於不見光的隱密處，僅私底下獨享而不公開。

　　雖然因視力的微弱，漢佛不能做小畫，但他也會把袖珍肖像畫的習慣帶到大幅油畫上。譬如，在作品上的簽名字樣 OH（歐茲奧・漢佛的字母縮寫），常落款在一個令人意想不到的地方，有時是模特兒的耳朵、頭髮、墜子小盒、胸針或扣子，有時藏在草叢、蘆葦間。他不傾向在明顯處簽上名字，性格像小丑的他，喜歡跟觀者玩躲貓貓的遊戲。

　　另外，他熱衷旅行，四處吸收異國的文化與藝術。1773～1777 年，他與雷諾茲到歐洲；1785～1788 年，與佐凡尼到印度；然而他的健康逐漸走下坡，1788 年不得不返回英國。儘管身體出了狀況，資助者依舊找上門來，還來不及休息，他就被國王、貴族多西特公爵（Duke of Dorset）與大地主法蘭西斯・奧斯汀（Francis Austen）聘請，為他們家人做肖像畫。

　　就是在此時，他開始動手畫《瑞斯肖像畫》。

希利亞德（Nicholas Hilliard），《年輕男子握緊從雲中伸出的手》（*Young Man Clasping a Hand from a Cloud*），1588 年 水彩、牛皮紙，6×5 公分，倫敦，維多利亞與亞伯特博物館（Victoria and Albert Museum, London）

傳統的袖珍肖像畫，握在手掌上剛剛好。

小說家的才氣

珍‧奧斯汀是頂尖的英國小說家，專長愛情故事，用寫實的筆觸，處理女子藉由婚姻怎麼在社會地位、經濟穩定與愛情裡做取捨，通常以喜劇收尾，這樣的風格、情節，讓讀者對她著迷不已。

1811 年的《理性與感性》（*Sense and Sensibility*）、1813 年的《傲慢與偏見》（*Pride and Prejudice*）、1814 年的《曼斯菲爾德公園》（*Mansfield Park*）、1816 年的《艾瑪》（*Emma*），以及死後才出版的《說服》（*Persuasion*）與《諾桑覺寺》（*Northanger Abbey*），都是膾炙人口的佳構。自 1869 年她姪女寫的《珍‧奧斯汀回憶錄》（*A Memoir of Jane Austen*）問世，珍的名聲漸漸傳開，直到二十世紀開始，這些浪漫的愛情小說風靡了全球，至今還在暢銷書排行內。無數導演將她的小說改編，拍成多種版本，不同詮釋角度的電影，每次必定是票房的保證，兩世紀的魅力從未間斷過。

珍從小生長在漢普郡（Hampshire）的史蒂文頓（Steventon），父親喬治（George Austen）是地方上的牧師，兼做農事與教書，她另外還有六個兄弟與一個姐姐。父親擁有許多藏書，也允許女兒進他的書房

飄然的靈氣之美

《瑞斯肖像畫》中，有山丘，有樹，有河流，一片寧靜的田園裡，女主角站在前方；畫家漢佛的同儕，像根茲巴羅、雷諾茲等人，也喜歡在肖像畫上做類似的描繪，但有一點，他們絕不會在背景上製造反黑的效果。那麼，此畫的上方，怎會暈染了一片黑？

珍‧奧斯汀是一位愛讀書、寫作的女孩，不以外表取勝，而以才氣縱橫，因此，漢佛特意取用了法蘭德斯畫的巴洛克手法，塗上漆黑。一來，將女主角的臉、頸、肩處凸顯出來，那聰慧與靈氣也隨之散發了開來；二來，這黑象徵烏雲，預示狂風暴雨的即將來臨，宣告知性之美的來勢洶洶！

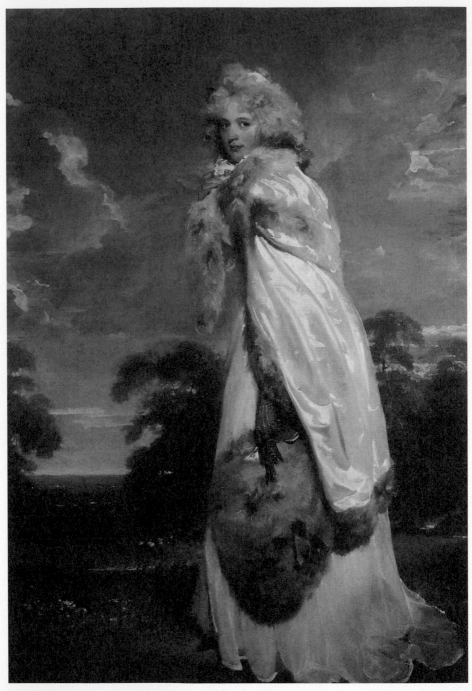

托馬斯・勞倫斯（Sir Thomas Lawrence），《伊麗莎白・佛倫》（*Elizabeth Farren*），1790 年
油彩、畫布，239×146 公分，紐約，大都會美術館

閱讀，討論文學、戲劇等話題，所以從小她生活在一個開放、有趣、知性與溫暖的環境，也難怪她會有這麼多的材料，足以專心寫作了。

1788 年夏天，珍未滿十三歲，跟著爸爸、媽媽與姐姐卡珊卓（Cassandra）一行人到叔公法蘭西斯‧奧斯汀那兒，叔公住在位於肯特（Kent）的「紅屋」（Red House）。當時，他已九十歲了，很有錢，對珍一家人非常慷慨，若他們遇到任何困難，他一定出面鼎力相助，當他看到珍與卡珊卓兩姐妹，既聰明又可愛的模樣，忍不住立刻邀請了畫家漢佛來紅屋一趟。

在紅屋時，漢佛先幫珍完成一些素描，同年秋天，他待在卡德莫宣園區（Godmersham Park），開始根據這些素描做油畫。他先處理背景的部分，那小山坡、樹叢、溪流、古建築是在當地取下的，那小小的水流就是附近的斯陶爾河（Stour River）；接著，才將人物的部分完成。

製造迷人的氣氛

《瑞斯肖像畫》結合英國鄉村的優美，與古老的希臘文明，如此的浪漫經常可以在十八世紀的肖像畫裡看得到，像同儕的根茲巴羅與雷諾茲也逃不出此規範。不過，這種點綴在製造迷人的氣氛，人物通常才是畫的焦點。

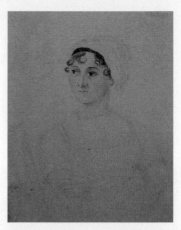

卡珊卓‧奧斯汀（Cassandra Austen），《珍‧奧斯汀》（Jane Austen），約1810 年　水彩、鉛筆，11.4 × 8 公分，倫敦，國立肖像美術館（National Portrait Gallery, London）

那雙銳利的眼睛，說明她對周遭觀察的高度能力。

在此，珍的脖子上掛著一條項鍊，但過長過大，讓人感受到她渴望長大，如成年女子一般嬌媚的欲望；她手中的那把洋傘，似乎奪走了山坡與樹叢的棕綠風采；她的裙襬，輕盈吹來的風，飄飄然的，腳跟都快離地，整個人像飛了起來；她的年輕，她的潛力，以及不凡的活力，都充分的綻放開來。

當時，為什麼會做這張肖像畫呢？叔公可能關心她的婚事，想拿它來當作未來相親之用。不過，珍一生未嫁，這張畫最後就傳到弟弟愛德華的後代手裡了。

值得一提的是，她與姐姐卡珊卓感情相當好，卡珊卓有繪畫的天分，1810年為她畫了一張素描，那一身舒適的軟衣軟帽，可能是上床睡覺前，興致一來畫下的，當時她三十六歲，那雙明亮的眼睛，的確散發出她的聰慧！

有些專家質疑《瑞斯肖像畫》不是珍的肖像，理由是：珍應該沒這麼漂亮。小說家詹姆士・克來夫（James Clive）還指出：她若在舞會裡，根本沒人會注意到她，因此，她的心思才會變得那麼細膩、那麼敏感，才可以創造出愛情的想像與浪漫的情節，而小說中的女主角才會保有矜持、美德與情感原則。

不過，經許多藝術專家的研究，證明這的確是珍的肖像。

珍一生從未嚐過婚姻的滋味，或許是一種人生的遺憾吧！還好有寫作，在文字裡，她從未老過，就像十二歲那一年，燦爛的青春、熱情，與對浪漫情感的嚮往，在畫中被定住了。

此肖像畫，留住的是她那按捺不住的青春啊！

8

美與尊嚴，
吸吮的天堂之愛

Beata Beatrix

羅塞蒂《貝塔·碧翠絲》

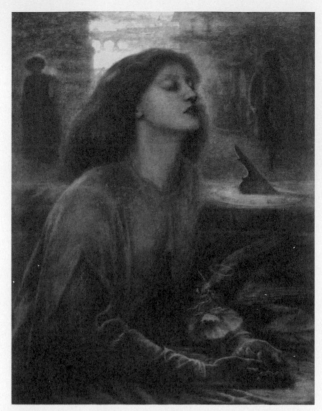

羅塞蒂,《貝塔‧碧翠絲》(*Beata Beatrix*),約 1864-1870 年 油彩、畫布,86.4×66 公分,倫敦,泰德美術館

　　《貝塔‧碧翠絲》是羅塞蒂(Dante Gabriel Rossetti, 1828-1882)的一件浪漫唯美的作品,約 1864 年開始動筆,歷經了六年才完成。在此,女主角穿上夏綠的洋裝,一襲蓬鬆的紅髮,以三分之二的角度靜坐在那兒,舒適的擺放兩手與身體,脖子拉長,頭往上仰,微張的紅唇,吸吮精氣的鼻子,雙眼闔上,整個樣子彷彿出了神。

　　畫面背景上半部,一男一女,衣裳色系分別為綠與紅,落在一左一右的位置上,他們背後一片自然景觀與古老的神殿,中央的金光閃閃,是一條河與

一座橋，這是仿照佛羅倫斯亞諾河（Arno）上的中古之橋——維奇歐橋（Ponte Vecchio）——所畫的。

畫面的中右，於不高的牆台上，架設一只日晷，告知了時辰；稍下方處，女子胸前，飛來一隻紅鴿，銜著一朵白花，似乎在傳遞什麼訊息。

「前拉斐爾兄弟」

英國詩人、插畫家、畫家兼翻譯家羅塞蒂，出生於倫敦，來自書香世家，父親是義大利的學者，詩人克莉斯緹娜·羅塞蒂（Christina Rossetti）、評論家威廉·邁可·羅塞蒂（William Michael Rossetti）、與作家瑪莉亞·弗朗西斯卡·羅塞蒂（Maria Francesca Rossetti），都是他的兄弟姐妹。

他原名為加百利·查爾斯·但丁·羅塞蒂（Gabriel Charles Dante Rossetti），家人朋友叫他加百利，但他把名字顛倒過來，但丁在前，加百利在後，此舉說明了「但丁」的重要性，更強調他這一生對自己的許諾——追隨作家但丁的腳步，沉浸在中古文學與藝術裡。

他早期在學院唸書時，對中古時期的義大利藝術非常感興趣，之後於福特·馬多克斯·布朗（Ford Madox Brown）底下學畫，亦師亦友，情誼維繫了一輩子。有一次，在一個展覽會場上，羅塞蒂看見漢特（William Holman Hunt）的《聖安格尼斯節前夕》（*The Eve of St. Agnes*），驚奇萬分，

羅塞蒂
取自：羅塞蒂，《自畫像》（*Self-Portrait*），1846 年
鉛筆、紙，19.7×17.8 公分，
倫敦，國立肖像美術館

直覺找到了藝術知己，不久後，兩人與另一位畫家米萊（John Everett Millais）一起，於1848年共同創立一個新的美學運動，叫「前拉斐爾兄弟」（Pre-Raphael Brotherhood），隨後，有另外幾位藝術家加入。這一幫人拒絕英國固有的畫法，渴望回歸十五世紀的義大利與法蘭德斯藝術風，畫面主張要有幾個元素，像豐富的細節、緊湊的顏色、與複雜的組合。

1850 年，他們合辦一份《萌發》（The Germ）雜誌，羅塞蒂在第一期寫了一首詩〈被祝福的少女〉（The Blessed Damozel）與一則故事，情節全為杜撰，描述一位義大利藝術家被一名女子引導，提醒他只有賦予「人性」與「神性」的藝術，才可大可久。文章刊登沒多久，他真的遇到一位夢中女子，叫伊麗莎白‧希寶兒（Elizabeth Siddal, 1829-1862），兩人成了情人，十年間，他不斷畫她，1860 年代她順理成章擔起了《貝塔‧碧翠絲》的女主角。

沉沉浮浮的人生

伊麗莎白‧希寶兒在倫敦南部長大，據說祖先是貴族，但家道中落，到了父親這一代，做的是餐具事業，她沒上過學，卻能讀能寫，小時候有一次在一張包裹奶油的報紙上讀到詩人但尼生（Lord Alfred Tennyson）的詩，從此就愛上了寫詩。

羅塞蒂，《但丁看見採集花朵的瑪蒂爾達》（Dante's Vision of Matilda Gathering Flowers），1855 年　鉛筆、棕墨、紙，17.8×18.5 公分，牛津，阿什莫爾博物館

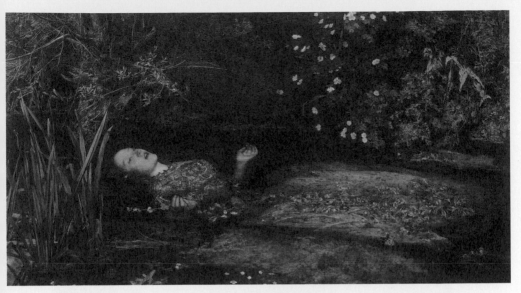

米萊，《奧菲莉亞》（*Ophelia*），1865-1866 年 水彩、水粉，17.8×25.4 公分，安德魯‧洛伊‧韋伯爵士（Andrew Lloyd Webber）收藏
米萊 1851-1852 年畫的《奧菲莉亞》，現在收藏於泰德美術館，那個版本跟此張幾乎一模一樣。

1849 年，她二十歲，在一家帽店工作，被畫家瓦爾特‧德弗雷爾（Walter Howell Deverell）發現，於是邀請她當他的模特兒，之後又把她介紹給前拉斐爾派藝術家認識，自然的，她也為漢特、米萊與羅塞蒂擺姿。在他們的眼中，伊麗莎白擁有一種理想美，威廉‧邁可‧羅塞蒂如此描述：「最美的人兒，介於尊貴與甜美的氣質，某種超越謙虛的自尊，帶有幾分潛藏的倨傲；她長得高䠷，樣子姣好，高聳的頸子，恰好但有些不尋常的特徵，綠綠的藍眼睛，陰鬱又完美的眼瞼，燦爛的膚色，與一襲豐沛的、尊貴的、健康的紅棕金髮。」

就是這些迷人的特質，吸引了藝術家。

米萊以伊麗莎白為模特兒，完成一張家喻戶曉的《奧菲莉亞》。關於此畫的溺水女子，倒有一段插曲。米萊要她兩手張開，躺在一個裝滿水的浴缸，當時入冬，他在水缸下燃起燈火，讓水保持恆溫，但有一次火熄了，水變得越來越冷，米萊因過於入畫而未察覺，浸在水中的伊麗莎白也沒發聲抱怨，最後，差一點喪命，雖然被救了上來，但患了嚴重的肺炎，此後一直病懨懨的。

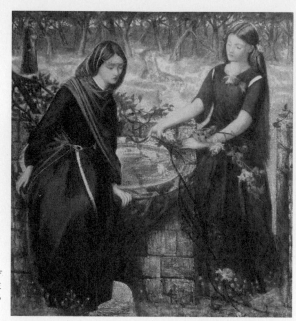

羅塞蒂，《但丁看見瑞秋
與麗奇》（*Dante's Vision of
Rachel and Leach*），1855 年
水彩、紙，35.2×31.4 公分，
倫敦，泰德美術館

　　羅塞蒂 1850 年認識伊麗莎白，愛上了她之後，叫她別再為其他藝術家擺
姿，此後的十年，她是他專屬的模特兒。這段期間，羅塞蒂在翻譯但丁的《新
生》（*La Vita Nouva*），整個人陷入但丁與貝塔‧碧翠絲的情感世界，因此，
也把這種情緒投注在情人身上，難怪 1850 年代他畫了一系列以但丁為主題的
作品，伊麗莎白即是碧翠絲的美麗化身。

　　他們一個叫泡泡糖，另一個叫鴿子，互給彼此親暱的綽號，然而，熱情、
魅力十足的羅塞蒂，是一個烈性、詩性、不負責任的人，伊麗莎白只能容忍與
退讓。漸漸地，她開始畫畫，期盼過獨立的日子，正巧藝術史專家約翰‧羅斯
金非常欣賞她的才華，願意每年支付她 150 英鎊，收購所有的畫；此時，她也
提筆寫詩，內容大多隱喻失落的愛，為一直找不到真愛而苦惱。

　　她越來越憂鬱，患了厭食症，以抽鴉片度日。雖然 1860 年羅塞蒂娶了她，
但之前的吵鬧，分分合合的折磨，在婚後依然無法釋懷，這樣持續到 1862 年
過世為止。

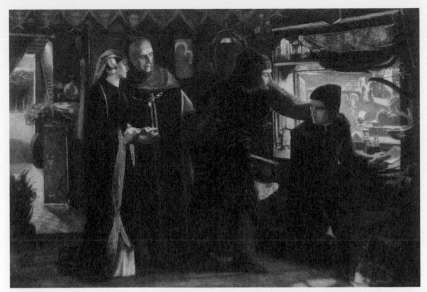

羅塞蒂，《但丁在碧翠絲逝世週年畫天使》（*Dante Drawing an Angel on the Anniversary of Beatrice's Death*），1853 年　水彩、噴色漆、紙，42×61 公分，牛津，阿什莫爾博物館

愧疚的轉變

　　伊麗莎白的死，驗屍官診斷是一件意外，但也可能是自殺，因為她留下一張厭世字條，羅塞蒂發現後，極為自責。過去，他寫下不少詩，手稿集中在一本筆記本內，傷痛之餘，他將全部的手稿放在她的長髮間，跟著一起埋藏。

　　1869 年，伊麗莎白死後七年，羅塞蒂靠嗑藥、喝酒來麻醉自己，有一陣子，他認為自己快瞎了，開始對埋藏在地底下的詩稿耿耿於懷。他的經紀人郝渥爾（Charles Augustus Howell）建議他乾脆將它從棺木挖出來，經過一番掙扎，他同意了，卻沒膽量做，於是交由經紀人處理。詩稿最後拿到了，郝渥爾說，伊麗莎白的身體依然完好，臉蛋美麗，皮膚細緻，髮絲還繼續留長，整個棺材充滿了她那閃亮的、紅棕的長髮。編造這樣的謊言，只希望在羅塞蒂心目中，她的形象永遠美麗、長存吧。後來，詩稿出版了，叫《生命之屋》（*The House of Life*）。

這本詩集裡有首十四行詩〈沒有她〉，描述羅塞蒂的心境：

沒有她，她的杯會怎樣？空茫

那兒，潭因月亮的臉，瞎了

沒有她，她的衣裳呢？搖晃的真空

浮雲，為何月亮走了

沒有她，她的蹤跡呢？約定的白日，在搖擺

被荒涼之夜強佔。她的靠枕

沒有她？我落淚啊！因愛的慈善，

夜晚或白日冷冷的遺忘。

沒有她，心會怎樣？不，可悲的心，

你，文字前於演說，依然靜止？

一位旅者，藉貧瘠之路與寒顫，

陡峭之徑與疲憊，沒有她，你在

有長雲的地方，就有長木的對應，

上了勞動之山，給予雙倍的漆黑。

從這些文字，可以感受到他的憂傷，也預示了他黯淡的未來。先是掘屍的駭人事件，然後詩集出版，文藝界反應不好，一來心生罪惡感，二來深怕詛咒，他內心重重糾結，越陷越深，最後導致精神崩潰，死於腎小球腎炎。

而這幅《貝塔‧碧翠絲》進行的時間，介於伊麗莎白死後的兩年與《生命之屋》出版後的那一年。所以作畫之際，他心中充滿失落、思念與愧疚。

戲劇的最高潮

在《貝塔‧碧翠絲》女主角的胸前，鴿子銜著一朵罌粟花飛了過來，這是什麼訊息呢？有趣的是，鳥怎麼變紅的，花怎麼是白的呢？很不合邏輯，不是嗎？原來，鴿子吸吮花的汁液，轉成了紅，牠的來到，將花遞在她的手上，象徵罌粟花所代表的死亡。我們看到她傾斜的身軀，忘我的表情，說明她意識到了，全心承受命運的降臨。

他知道，她對他的情意是那麼全然，那麼忘我，當談到《貝塔‧碧翠絲》時，他說：「此畫是主題的完美想像，出神或突然的精神變貌。」

雖然伊麗莎白過世了，但他們之間的愛從未消退，她對他的影響依舊持續，而且越來越強。他把所有的傷痛與激情，全揮灑在《貝塔‧碧翠絲》上，展現的就如一場愛情戲劇的最高潮。費時六年，是一個漫長、痛苦的過程，全心投入到最後的精疲力竭，幾乎要殺掉了他，所以，此畫又像是一座紀念碑，大又堅固，它屬於愛，也屬於一生的美學。

羅塞蒂的妹妹克莉斯緹娜，非常了解哥哥與伊麗莎白的關係，並寫下一首詩〈在一位藝術家的工作室裡〉，描述他們的情誼：

但丁文學之美

但丁在九歲時，愛上了一位佛羅倫斯女孩，叫碧翠絲，純屬柏拉圖之愛；九年後，他又在路上與她相遇，這回她轉了身，這個動作足以讓他心喜萬分，回去後，寫下了《新生》的第一首詩。1290 年，黑死病充斥全城，碧翠絲敵不過病毒的侵襲，才二十歲就過世了，她年輕純真的模樣一直留在但丁心裡，揮之不去。最後，他完成一部巨作《但丁神曲》，在裡面，她被放在神界的最高地位，引領他遊九個天體。

受但丁的影響，羅塞蒂也希望身邊有這樣的女子出現，伊麗莎白‧希竇兒即是他的碧翠絲——一個理想美的化身。

《貝塔‧碧翠絲》這幅畫背景上半部的一男一女，各站於一左一右，那是但丁在街上看到碧翠絲時，她向他打招呼的情景，同時也是羅塞蒂遇到伊麗莎白那一刻的浪漫，前端是伊麗莎白靈魂飛竄的模樣，就如碧翠絲死於黑死病，記憶永遠停留在最美的時候。

一張臉從他所有畫布探出，

同一個人坐，或走，或依靠：

我們發現她只藏在那些銀幕後面，

鏡子照拂她美麗的一切。

穿上乳白或紅玉衣裳的一個女王，

身裹最清新、夏綠洋裝的一位無名女子，

一位聖者，一位天使──每張畫布代表

同樣的意義，不多也不少。

他日日夜夜滋養她的臉，

而，她的純真、善良之眼，回頭看他，

白如月亮，和愉悅如光：

沒有等待的蒼白，沒有哀怨的暗淡；

過去希望輝煌的閃耀著，現在，她沒有；

現在，她沒有，但她填滿了他的夢。

在他的心裡，她永遠那麼執著，是個夢，永遠的夢，總那樣美麗，總那樣高貴啊！

9

一顆定心
的寶石

Arrangement in Grey
and Black No.1:
The Artist's Mother

惠斯特《灰與黑改編曲一號：
藝術家的母親》

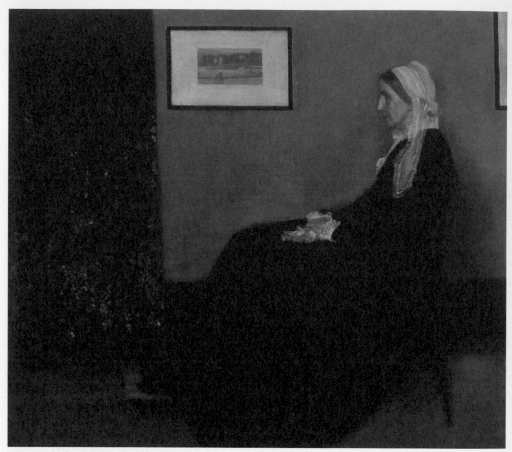

惠斯特，《灰與黑改編曲一號：藝術家的母親》（*Arrangement in Grey and Black No. 1: The Artist's Mother*），1871 年
油彩、畫布，144.3×162.4 公分，巴黎，奧塞美術館（Musée d'Orsay, Paris）

世界上最有名的母親肖像，莫過於惠斯特（James McNeill Whistler, 1834-
1903）1871 年的《灰與黑改編曲一號：藝術家的母親》。一名女子身穿幾近
墨黑的衣裳，坐在椅子上，雙腳擺放在踏墊，手握一條白巾，放於膝上，側面
的身影，眼睛直視前方；牆上掛有一幅仿如風景的畫，而左側懸著一條漆黑的
簾幕，是水平與垂直的交合畫面，至於色調呢？白、灰、黑的巧妙安排，為了
強調她的身分——「藝術家的母親」。

背後的推手

她名叫安娜·惠斯特（Anna Mathilda Whistler, 1804-1881），當時六十七歲，身型舒展著流線性，靜靜的坐在那兒。

據說，在動手做這張畫之前，惠斯特在等一名女模特兒，她與畫家約好，要到他切爾西（Chelsea）的住家擺姿，但遲遲未到。就在此時，畫家的母親來訪，這倒是解除了他的困擾，就這樣，安娜為了幫兒子的忙，同意充當模特兒，剛開始她用站的，但持續過久，腳太累太酸，承受不住，於是坐了下來。

惠斯特出生於麻州的羅威爾（Lowell），父親是位有名望的工程師。他從小性格傲慢，脾氣不好，身體又差，當母親發現繪畫可以幫助他集中精神，便在背後不斷的鼓勵他往藝術發展。九歲他與母親搬到蘇俄，在那兒遇見一位蘇格蘭藝術家，威廉·艾倫（Sir William Allan），他告訴安娜：「你的小孩有著不凡的天分，但不要逼迫他，順從他的性向。」

惠斯特
取自：惠斯特，《灰改編曲：畫家的肖像》（*Arrangement in Grey: Portrait of the Painter*），1872 年 油彩、畫布，75×53.3 公分，底特律美術館（Detroit Institute of Arts）

這句話被她記載在日記裡，證明她始終相信兒子的才能。十五歲時，他到倫敦旅行，在那兒找到未來的志向——當一名畫家。但不幸的，父親在那時突然過世，讓他迷失了好一陣子，不過就在二十一歲那年，他決定到巴黎學畫，專心創作，從此過著波西米亞的日子。他喜歡自己學習，常在羅浮宮模擬畫作，也結識了方丹—拉圖爾（Henri Fantin-Latour）、庫爾貝（Gustave Courbet）等藝術

惠斯特，《藍與銀夜曲：舊貝特希橋》（*Nocturne in Blue and Silver: Old Battersea Bridge*），約 1872-1875 年 油彩、畫布，67.9×50.8 公分，倫敦，泰德美術館

和諧與次序之美

此畫的物件——牆上兩幅畫、布簾、踏墊、地板磚塊、牆角的寬條、椅子、畫家母親的身體，呈現水平與垂直的交合，我們可看到多個大小不一的長方形，畫面佔滿數學幾何圖形，說明了次序的排列。

這是藝術家母親的肖像，看起來具象，不過因幾何圖形的巧妙組合，可以說是荷蘭風格派（De Stijl）的前身，其實它代表的是從具象演變到抽象之間的過渡。

惠斯特深知母親為他的混亂生活帶來了規律，所以，在這張畫裡，他特意製造一種境地，達到精神的和諧與次序的烏托邦。

家，在他們的圈子裡混。

　　約 1859 年，他在倫敦設有住處，但也經常到巴黎拜訪友人；1864 年，當母親抵達倫敦時，因她有強烈的道德與宗教感，發現兒子的生活方式，錯愕不已。為此，他也相當苦惱，寫信跟方丹—拉圖爾說：「一團亂！必須將我房子清空，從地窖到屋簷，全部得清得乾乾淨淨。」

　　她之後搬了進來，在生活上到處為他打點，協助他建立一個安穩的家，這對尋求買家有很大的助益，收藏家們總是比較信賴平穩生活的藝術家。

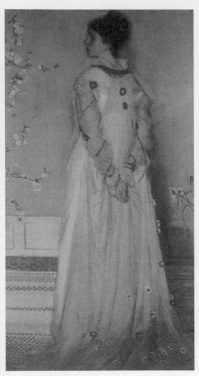 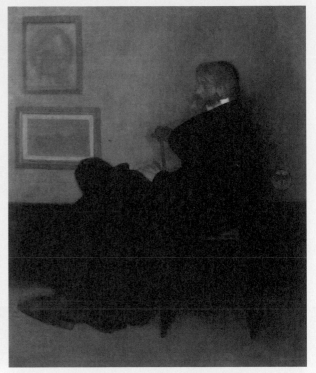

惠斯特,《肉色與粉紅交響樂曲:法蘭西斯·利蘭夫人肖像畫》(Symphony in Flesh Color and Pink: Portrait of Mrs. Frances Leyland), 1871-1873 年　油彩、畫布,195.9×102.2 公分,紐約,弗利克收藏館

惠斯特,《灰與黑改編曲二號:湯瑪斯·卡萊爾肖像畫》(Arrangement in Grey and Black No. 2: Portrait of Thomas Carlyle), 1872-1873 年油彩、畫布,171.1×143.5 公分,格萊斯哥藝術博物館(Glasgow Museum and Art Gallery)

黑的美學

當惠斯特待在巴黎時,加入格萊爾(Charles Gabriel Gleyre)畫室,在那裡他找到了幾個繪畫元素,其中兩個觀念影響他最深:一是線條與顏色相比,前者比後者重要;二是在所有的顏色,黑是和諧的基調,這在未來也成了他的美學信仰。

同時,他接觸美學家波特萊爾(Charles Baudelaire)的現代藝術觀念,丟棄傳統的神話與寓言主題,仔細去觀察生命與自然的現實面,甚至殘酷的部分,再一一的描繪下來;另外,詩人特奧菲爾·戈蒂埃(Pierre Théophile

Gautier）也刺激了他的創作，他嘗試探索藝術與音樂的相通特質，這也是為什麼他喜歡將畫作跟音樂結合，在命名時，冠上像「夜曲」、「交響曲」、「和聲」、「練習曲」或「改編曲」的字眼，顯示出色調的安排與質感，藉以削減畫的敘事性。

惠斯特認為藝術應該專注在顏色的搭配上，不該照樣描繪，「黑」是色調和諧的根本，這在《灰與黑改編曲一號：藝術家的母親》裡，表現得最徹底，黑得多深沉，黑得多穩定，黑得多溫情，充分說明任天地怎麼翻滾，外頭怎麼紛亂，家中總有一塊安定的寶石啊！

知名作家瑪莎・泰黛絲琪（Martha Tedeschi）曾提到對於藝術品的看法：

> 惠斯特的《藝術家的母親》、伍德（Grant Wood）的《美國哥德式》（*American Gothic*）、達文西的《蒙娜麗莎》、與孟克的《吶喊》，它們進入了一個境界，是大部分畫作都無法達到的，這無關乎藝術史的重要性、美或價錢，幾乎對每位觀者而言，它們產生了立即性的溝通，傳達一種特殊的意義，為從博物館的上流人士轉向大眾文化的過渡，做了非常成功的轉移。

泰黛絲琪講到的四件傑作，其中之一《藝術家的母親》，它的可貴之處，不只是掛在美術館牆上而已，這位女人的輪廓，轉化成一個神聖的形象，但又凡俗到每個人都能觸摸得到的地步，她直入人心，傳達了人類渴望的一種美，是寧靜的、和諧的、安穩的、內藏的美。

安娜拜訪兒子，在他住處坐了下來，這一坐，她的模樣就成了人間不滅的「母愛」象徵。

詩性的
憂鬱情狀

Berthe Morisot
with a Bunch of Violets

馬內《柏絲·摩莉索與
一束紫羅蘭》

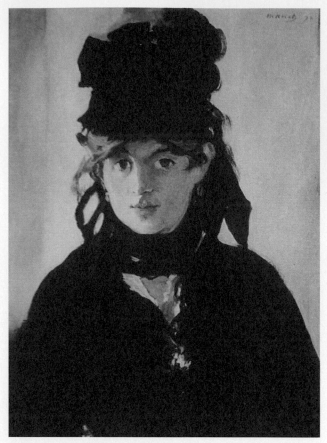

馬內，《柏絲·摩莉索與一束紫羅蘭》（*Berthe Morisot with a Bunch of Violets*），1872 年　油彩、畫布，55×38 公分，巴黎，奧塞美術館

　　這是馬內（Édouard Manet, 1832-83）在 1872 年畫的《柏絲·摩莉索與一束紫羅蘭》，女主角有一頭棕色捲髮、一雙大而深邃的眼睛、臉部的輪廓清楚，在在屬於西班牙女子的特質。在她身上，除了臉、襯衫、頭髮與胸前的亮處之外，她的帽子、圍巾與衣服清一色全黑，説來沒有明顯的色澤與層次之分。

兼具浪漫與寫實

　　馬內出生巴黎，來自於一個有聲望的家庭，父親是位法官，母親是外交官的女兒，在一本左拉（Émile Zola）為馬內寫的傳記裡，並沒有談到早期的藝術訓練，彷彿他天生不用調教就能成一名大師似的。其實，馬內小時候，父親不鼓勵他作畫，但舅舅卻不同，私底下不但慫恿，還帶他去羅浮宮看東看西。他十三歲正式學畫畫，十七歲那年到托馬斯・庫圖爾（Thomas Couture, 1815-1879）工作室，在那兒接受六年的藝術訓練。

　　庫圖爾是一位影響力深遠的導師與歷史畫家，曾參加六次羅馬大獎（Prix de Rome）的爭逐，屢屢失敗，之後設立一家獨立工作室，來跟美術學院（École des Beaux Arts）抗衡。他發明繪畫技巧，也出版一本重要的藝術書，講述個人的理想與創作方式。他以身作則，深深的塑造了馬內的生活態度、寫實藝術風格、與反體制的思考。庫圖爾曾被出版社邀約寫一本自傳，他瀟灑的說：「傳記呈現的是性格的精煉，而性格是我們時代的苦惱。」此話的涵義，符合了馬內在未來尋獲的時代精神，以及繪畫的美學體現。

　　馬內在 1864 年被方丹一拉圖爾帶入一幅名畫《獻給德拉克洛瓦》，畫的中間掛有德拉克洛瓦的肖像，右邊站的人即是馬內，兩側坐有文學家，一左一右，分別是藝評家兼小說家尚大勒里（Champfleury）與詩人波特萊爾，前者鼓吹寫實

馬內
取自：馬內，《拿調色板的自畫像》（*Self-Portrait with Palette*），約 1879 年　油彩、畫布，83×67 公分，巴黎，奧塞美術館

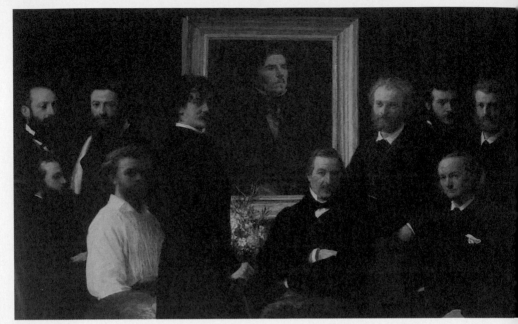

方丹—拉圖爾，《獻給德拉克洛瓦》（*Homage to Delacroix*），1864 年　油彩、畫布，160×250 公分，巴黎，奧塞美術館

主義，後者擁抱浪漫主義，他站在這兩人之間，雖然畫面是想像的，但如此安排代表了馬內兼具寫實與浪漫的風格。而馬內更因 1863 年畫的《草地上的午餐》與《奧林匹亞》，那離經叛道所引發的流言蜚語，讓人為他大聲叫好。《獻給德拉克洛瓦》預示了馬內的未來角色——現代藝術之父即將誕生了。

　　1865 年，他首度到西班牙，特別拜訪了普拉多美術館。在那兒，他嘗試從黃金時代的美學吸取某些精華。他學到了什麼呢？一是「戲劇化的片斷」，首先，馬內會選擇某個事件或景況，再找出焦點，然後局部放大，最後用戲劇化的手法。像 1864 年的《死鬥牛士》，一名鬥牛士攤躺於地，他衣裝整齊，一手握住布巾，另一手貼近胸前，那副死狀很英勇，也很悲慘，一旁的鬥牛與叫囂的觀眾消失，更凸顯了死者的悲壯。

　　二是「黑」的巧妙運用，通常用來當背景，賦予一種嚴肅又深邃的感覺，藉由它，前端的人物變得亮麗，栩栩如生，像走出畫面似的，具有臨場感。

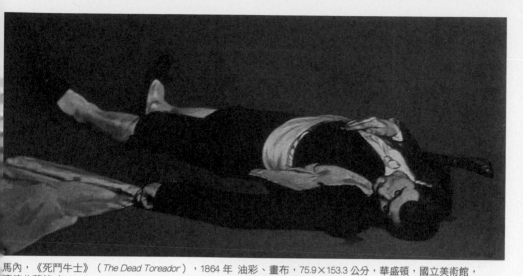

馬內，《死鬥牛士》（*The Dead Toreador*），1864 年 油彩、畫布，75.9×153.3 公分，華盛頓，國立美術館，懷德收藏館（Widener Collection, National Gallery of Art, Washington, DC）

　　之後，馬內靈機一動，將兩個元素轉換，運用到所謂的「現代感」上面。現代感？到底是什麼呢？

憂鬱使然

　　1868 年的某一天，在巴黎羅浮宮裡，經方丹—拉圖爾介紹，馬內認識了女畫家柏絲‧摩莉索（Berthe Morisot, 1841-1895）。柏絲小馬內九歲，出生於法國布爾日（Bourges）的中產階級家庭，若追溯到十八世紀，她有個祖先就是洛可可畫家弗拉戈納爾（Jean-Honoré Fragonard）。未滿二十歲，她在巴比松學派（Barbizon School）的柯洛（Jean-Baptiste Camille Corot）底下學畫，受此大師的調教，不再局限於室內，便走出戶外寫生。從 1864 年她二十三歲起，作品定期的在沙龍展出，直到 1873 年印象派興起為止。

　　1868 年，當馬內與柏絲相遇時，她還在學院派裡打滾，當時馬內寫了一封信給方丹—拉圖爾，說：「摩莉索家族的女孩很迷人，只可惜不是男人。不過，身為女人，將來可能嫁給學院派的人。」

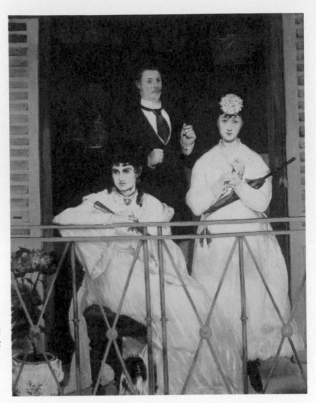

馬內，《陽台》（*The Balcony*），1868 年 油彩、畫布，169×125 公分，巴黎，奧塞美術館 柏絲拿著扇子，坐在左前端，臉部濃烈的輪廓，具有西班牙女子的特質。

　　但馬內錯了，因他的挑釁作風啟發了她，五年之後，她遠離沙龍，走向一條藝術的現代之路。

　　從她身上，他感受到一股濃濃的憂鬱。認識的那幾年，她患有貧血症、神經衰弱症、厭食症、憂鬱症、眼疾等，不僅缺乏能量，臉色也非常的蒼白，整個人掉進了痛苦的深淵，難以自拔。目睹此景，馬內雖然深愛著她，卻無法拯救她；然而，她散發的吸引力，跟詩人波特萊爾一樣，馬內認為「憂鬱」是人在十九世紀後半最明顯的特質，只能在「美」與「天才」的身上才找得到，在他心裡，若說波特萊爾被歸類於天才，那麼柏絲就代表美麗。

　　他們兩人之後多在音樂會或一些公共場合碰面，柏絲家裡管教嚴格，身旁

馬內，《紫羅蘭花束》（*The Bunch of Violets*），1872 年　油彩、
畫布，22×77 公分，私人收藏

總有長輩護衛，就算馬內被她的美迷惑，渴望請她當
模特兒，每次都得經過母親大人的同意才行，如此，
感情實在難有進展。

　　1870 ～ 1871 年間，法國境內發生了普法戰爭與巴
黎公社事件，當戰役結束後，德意志帝國隨之建立，
馬內與柏絲兩人再度重聚，這次相遇，他將戰爭帶來
的苦難與伴隨的憂愁，全投注在柏絲的身上，所以畫
下《柏絲・摩莉索與一束紫羅蘭》。馬內運用在西班
牙的學習，把「戲劇化的片斷」與「黑」帶了進來，
因這兩種手法，強化了女主角的陰鬱，時代的愁緒就
此展現了開來。

哲學家的讚嘆

　　當哲學家保羅・瓦勒利（Paul Valéry）見到這張畫
時，興奮得不得了，讚嘆它是馬內最棒的一件作品：

詩性之美

十九世紀後半，法國的繪畫興
起一項藝術革命，印象派畫家
外出寫生，體驗光學，享受那
多樣變化，為此，揚棄黑色，
嘗試使用混色來替代畫中陰暗
面與陰影，此畫的女主角柏絲
的繪畫導師柯洛，鼓吹走向室
外，受他影響，她也加入印象
派。然而，馬內卻一反這風潮，
用上了濃重的「黑」。

這裡，採用兩個主色，有深濃
的黑，像高帽、圍巾與外衣；
及蒼白的背景，襯衣與小點的
紫羅蘭。而黑的厚度、莊嚴、
深刻，乃至壓抑，足以吞噬光
的能量，產生了一種浮顯又隱
藏的神祕意象；同時，又割破
白的空間介面，因此，觀者會
游走在精神與實體的交戰和衝
突之間，無法丈量的氣勢就這
樣使了出來。黑看來沉默，然
而，內斂導致的張力，卻是雄
強、壯觀的。

難怪哲學家保羅・瓦勒利以「詩
性」一詞來讚嘆！這裡，兩色
互為穿插，筆法、濃度、強度
……的層次，在在都為這女子
的臉龐做布局，結果呢？如黑
墨在白紙上流動，她的美、靈
氣，因那詩性的竄行，凸顯出
來了！

那黑的震撼力，簡單背景看似冷酷，容光煥發在此顯得蒼白，但又有幸福的模樣……。她頭上戴著一頂形狀奇異的帽子，代表「狂熱」與「年輕」……；她擁有一雙大眼睛，那模稜兩可的眼神告知她的深邃與分神，彷彿傳達一種「缺席的狀態」──所有這些元素集中於一塊，把我的獨特感官都誘引了出來……。

「詩性」就是我看到此畫立即的感覺……我現在可以大膽地說，這肖像本身就是詩。因特殊顏色形成的和諧，強度的非一致性，她當代髮型的對比細節，臉上時而顯出朦朧的表情，這些暗示並非悲劇。

馬內的這幅畫引起了共鳴，他堅決把神祕的成分帶進來，將此模特兒的外形混合單一的和弦，只適合一位兼具獨特與抽象感的魅力少女，她就是柏絲‧摩莉索。

這段文字詮釋了柏絲的特質，更把時代的靈魂勾勒出來，畫的「詩性」也說明柏絲與馬內難解的愛意。

值得一提的是，此畫的標題有「一束紫羅蘭」，然而，紫羅蘭在哪兒呢？因漆黑佔據了畫面，已分不清什麼是什麼了，若不小心，真會忽略它的存在呢！其實，它位在柏絲的胸前。

這畫完成沒多久，馬內又畫了另一張迷人的「視覺情書」，稱之《紫羅蘭花束》。在畫中有一束斜放的紫藍色花朵，一把闔上的扇子，一張展開的白紙，上面寫著：「給柏絲……馬內。」中間的字樣顯得模糊卻告知了情感，一切盡在不言中！

11

從人群中
發現驚奇

La Loge 雷諾瓦《戲院包廂》

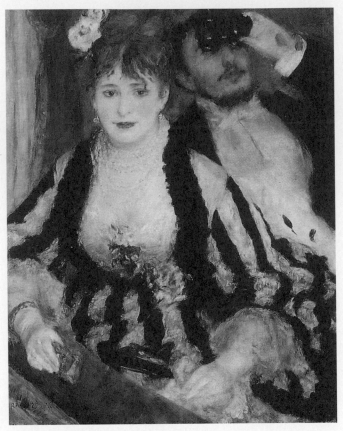

雷諾瓦，《戲院包廂》（*La Loge*），1874 年 油彩、畫布，80×63.5 公分，
倫敦，考爾陶德藝廊（The Courtauld Gallery, London）

　　這是印象派畫家雷諾瓦（Pierre-Auguste Renoir, 1841-1919）1874 年完成的
《戲院包廂》，裡面描繪一對男女，留落腮鬍與八字鬍的男子身穿背心、白襯
衫、領巾、黑色西裝與金色袖釦，是典型上流社會男人看戲的裝扮，他攜帶一
位女伴，坐在他的右前端，她的位置、佔據比例，說明她才是此畫的真正焦點。

　　這名女子身穿一式豪華、流行的服飾，此女裝樣式適合在戲劇首演當晚
穿，內層純白的蕾絲，黑白相間的絲綢衣裳，也戴上了貴重的耳環、珍珠項鍊

與黃金手鐲，於胸前、腰間及頭上，都插著大花，看來多麼耀眼、亮麗。

那時代的法國，在正式場合裡，人們很少裸手現身，這對男女戴上白色手套，確實符合了當時的禮節。

新的繪畫場景

自十九世紀中葉後，巴黎整個城市發生劇變，人口暴增一倍，由一百萬增加到兩百萬人，酒店、咖啡館、俱樂部、戲院、賽馬場、賭場、妓女院、流行服飾店……紛紛興起，中產階級也隨之抬頭，在這般現代風貌中，面對瞬息萬變的情勢，許多藝術家不再執著學院派畫風，開始在紙上彩繪出一份不安、焦躁的情緒。

當時，最熱切的文化活動莫過於到劇院看戲，據說每週至少可以賣出二十萬張的戲票，風靡的盛況可見一斑。隨著這波潮流，一個新的繪畫場景產生了，那就是「戲院包廂」。觀眾不論或坐或臥，或靜或動，他們的身分、穿著、長相、姿態與行為，也成為藝術家的視覺焦點，其中像梵谷、貢薩列斯（Eva Gonzales）、贊多曼希（Federico Zandomeneghi）、卡莎特（Mary Stevenson Cassatt）、竇加（Edgar Degas）等人，都對此躍躍欲試。但其中，最擅長畫包廂的就屬印象派畫家雷諾瓦了。

雷諾瓦出生於法國里摩（Limoges），從小當學

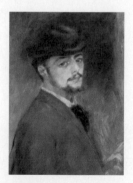

雷諾瓦
取自：雷諾瓦，《自畫像》
（*Self-Portrait*），1876 年
油彩、畫布，73×56 公分，
哈佛大學，福格美術館
（Fogg Art Museum, Harvard
University）

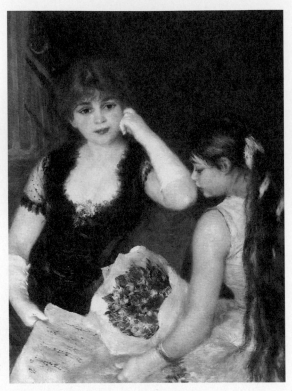

雷諾瓦，《在音樂會》（*At the Concert*），1880 年 油彩、畫布，99×80 公分，威廉斯鎮，克拉克藝術研究所（The Sterling and Francine Clark Art Institute, Williamstown）

徒起家，直接在陶瓷及裝飾藝術市場幹活，到弱冠之齡，才踏入羅浮宮，開始模仿洛可可派大師。1865 年，他兩件作品被學院派的沙龍選上，當時，莫內的風景畫與馬內的《奧林匹亞》引起了軒然大波，相對的，雷諾瓦在騷動的新思潮中未受矚目，而受到一群被沙龍拒絕的藝術家影響，他也走出窄小的室內空間，迎向陽光。

　　幾乎印象派畫家各個都遭到無情的抨擊，當中，雷諾瓦是最能被接受的一位。藝術專家布賀提（Philippe Burty）稱讚他的畫：「有彩虹般的效果，光的呈現有如威廉・透納（William Turner）的珍珠質感，令人愉悅，他的畫法比較實在。」

若提到「戲院包廂」，就不得不談其中隱藏的玄機，雷諾瓦對此特別敏銳。表演本身固然有趣，但戲院真正的迷人之處，在於提供一個場景，讓人展示他們的社交手腕、流行品味，也是炫耀財富、宣告喜事或地位晉升的最佳地點，更彷彿醞釀出一張熱騰騰的床，讓男女之間暗通款曲，哪怕只是安靜的凝視、偷窺、點頭、打招呼、講悄悄話、或暗地裡的撫摸，這些動作都遠比舞台上的演出來得刺激有趣，不是嗎？雷諾瓦察覺到這特點，也知道在戲院中，表演內容、對話、音樂與故事情節，只不過是配角，真正的主角應在於觀眾，因此，他在包廂的狹小空間，進行一場接一場的私密探索。

雷諾瓦把視覺由演員轉移到觀眾身上，此焦點的換置是一項大膽的創新。他從事風景畫之前，擅長畫的是肖像，工作大都在室內，已養成近距離觀察事物的習慣，所以之後在處理包廂主題時，它的小型、舒適與溫暖的感覺，非常適合他。或許如此，畫戲院包廂對他而言，是自然而然的事。

新的城市文化

接下來，他遇見一位蒙馬特當地的女子，叫妮妮．

菱形＋圓形之美

「看」與「被看」之間的視覺交流，是美學的關鍵元素，戲院包廂更是此發展的最理想場所。

在此，女主角妮妮坐於包廂，整個身體的外部輪廓，與前端的棕橘色斜木，若用線條連接起來，會構成一個菱形，而頭部則是頂端的一個圓，上下相連。在菱形裡，有串串的珍珠、蕾絲、花朵、金飾、黑白衣裳；在圓裡，有厚妝、紅唇、紅髮、耳環、大粉花，與流動的眼睛，也就是說，畫面上所有的妝點、誘惑、閃閃亮亮的因子，全都落在這兩個幾何形狀的內部。

不僅被強化，還被集中，太過搶眼、太媚太俗了嗎？有一點絕不可否認，在欣賞此畫時，這兩個磁場猛然地將我們吸了進去，視覺焦點不再移轉。

畫家雷諾瓦在 1870 年代為看與被看的交流捕捉到最精彩、最亮麗的畫面，難怪此畫堪稱是「戲院包廂之最」呢！

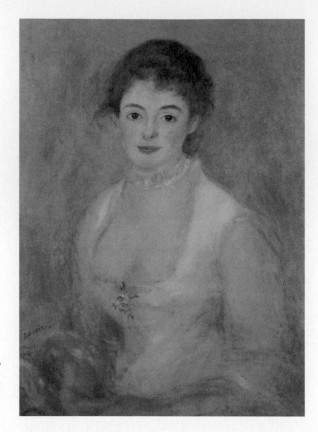

雷諾瓦，《安麗歐夫人》
（*Madame Henriot*），約
1876年 油彩、畫布，
66×50公分，華盛頓，
國立美術館

婁帕絲（Nini Lopez, 1857-1944）。

妮妮在1863～1868年間成為奧德翁劇院（Théâtre de l'Odéon）的名伶，藝名叫安麗耶特‧安麗歐（Henriette Henriot）。她有一雙明亮深情的眼睛，被她注目就難逃她的魅惑；她的身材豐滿，有著球形的鴿胸，喜歡把頭髮弄得蓬鬆、捲曲，將額頭蓋住，還有個「魚嘴」（Gueule-de-Raie）的綽號。

在1870年代，她是雷諾瓦最鍾愛的模特兒，至少成了十一件作品以上的女主角，其中，《戲院包廂》是最耀眼的一幅。

1874年，當《戲院包廂》展出時，引來不少專家的激賞，《法國共和》（*La République Française*）寫道：「雷諾瓦的《戲院包廂》特別充滿著光，達到全

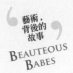

雷諾瓦，《巴黎姑娘》（*The
Parisienne*），1874 年 油彩、
畫布，160×106 公分，卡地
夫，威爾斯國家博物館及藝廊
（National Museums and Galleries
of Wales, Cardiff）

然的幻覺，在裡面，這兩位被畫得厚重，但看起來沒啥感情的男女，很令人注
目，相當棒的一件作品！」

　　這一男一女外形搭配得不錯，男模是雷諾瓦的哥哥愛德蒙（Edmund），
妮妮則大方的坐在前面。毫無疑問，這對在上流社會走動的男女，容貌姣好，
有趣的神情反映出活潑的氣氛，並非文謅謅或拘謹的狀態，看著他們，我們不
禁要問：他們認識多久了？有什麼故事呢？會是悲劇還是喜劇收場？一切都令
人迫切地想一探究竟。

　　當時，有觀者對妮妮在此畫的模樣，品頭論足的說：「臉頰搽上珍珠光澤
的粉，眼睛閃爍著熱情，顯得平庸……迷人又空洞，愉悅又愚蠢。」這句話說

白了，就跟「高級妓女」沒什麼兩樣，指她是社交場合的女伴而已。

雷諾瓦大膽將高級妓女當作畫的主角，在這裡，妮妮毫不害羞，不但瞪大眼睛注視你我，手臂更大方的擺放。而且，她濃妝豔抹，戴著大花，身穿黑白相間的耀眼服飾，我們看不到脆弱的一面，反而信心十足。她在淺嚐自由的滋味，她的身體儼然代表一種城市的文化。

視覺的流動

《戲院包廂》曾被專家拿去作 X 光檢驗，發現妮妮的頭上原本畫的是一頂無邊的黑帽，之後被改成大朵的玫瑰花，為什麼呢？可能雷諾瓦認為黑帽沒辦法襯托嬌媚，才加上大花，以此增添視覺的情趣。

長相嬌豔，臉上撲了一層厚厚的白粉，一襲核桃色澤的捲髮，勾魂似的藍眼，性感的紅唇，招搖的大花，豐滿的胸部，在在都是一種挑逗的表徵。

男子的望遠鏡朝向上方，像偷窺什麼似的，但妮妮卻放下望遠鏡，在這兒形成一副「看」與「被看」的對比畫面。她靜靜坐在那裡，像被人觀賞的性感尤物，同時她眼珠直視我們，說明了她的主動。不論看或被看，被動或主動，「凝視」變成了最主要的元素，隨目光的流動，人與人之間的關切就此發生了。

雷諾瓦在眾多女子中，找到了妮妮，將巴黎的劇變、騷動的情緒，投注在她身上，也因為她強烈的感官、特殊的外形與氣質，凸顯了「凝視」的可能性，結果作品成功的將社會的浮華與焦躁掀了起來。而妮妮呢？即是那視覺流動與驚嘆的一劑觸媒。

12

一個原始的觸動，
只因溫柔

Suzanne Sewing
高更《做針線活的蘇珊》

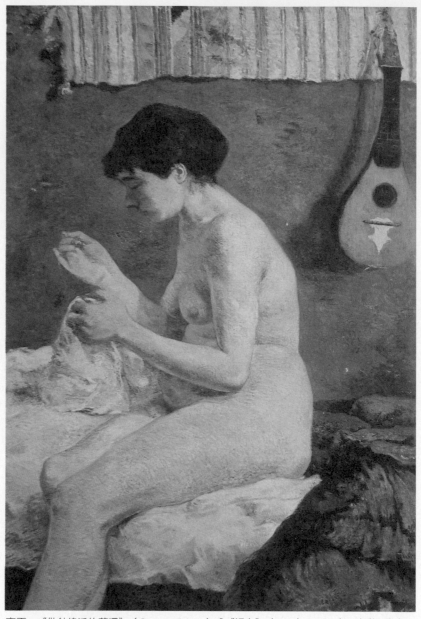

高更，《做針線活的蘇珊》（*Suzanne Sewing*）或《裸女》（*Nude*），1880 年　油彩、畫布，
11.4×79.5 公分，哥本哈根，新嘉士伯藝術博物館（Ny Carlsberg Glyptotek, Copenhagen）

　　這是高更（Paul Gauguin, 1848-1903）在 1880 年畫的《做針線活的蘇珊》，
也稱為《裸女》，背景是紫、藍的牆，上面垂掛了一把曼陀林與一條橫擺的毯
飾；這名女子的頭髮往上梳，側身坐在床邊，兩手拿著白布、針線，一副縫紉
的模樣；我們看到她堅實的頸，粗肥的腰與臀，肚子上的贅肉與皺紋，下垂的
乳房，長老繭的手腕與膝蓋，種種的特徵都跟傳統的美女形象背道而馳。

　　這位女主角是誰呢？她叫賈斯汀（Justine），是高更家裡聘用的奶媽。

震撼藝壇之作

　　高更來自於一個很不尋常的家庭，父親是奧
爾良人，在一家擁護共和政體的《國民報》擔任政
治記者，母親是位裁縫女，有著秘魯的貴族血統，
外婆為一名女性主義作家，思想前衛；因家族的
「激進」特質，高更一直感到驕傲無比。

　　在那兵荒馬亂的年代，全家的左翼思想與當
權者相違背，陷入危險，只好搭船逃難到秘魯，當
時小高更才三歲，他們抵達首都利馬，立即投靠親
戚，在那兒過著享樂、吃穿不愁的日子。在祕魯的
幾年，高更總喜歡四處閒逛，對於周遭的事物充滿
好奇也全數吸收，圖像一旦被他吸了進來，便能久
久不忘，日後這些都自然的跳出來，變成他藝術創
作關鍵的因子。

高更
取自：高更，《自畫像》
（Self-Portrait），1885 年
油彩、畫布，65×54.3 公分，
德州，華茲堡，金柏莉美術
館（Kimbell Art Museum, Fort
Worth, Texas）

高更七歲回到奧爾良，入學唸書，但對歐洲教育難適應，在生活枯燥之餘，他漸漸找到了本性，「流浪」在內心敲響，彷彿向他招喚：為何不當一名水手呢！之後，他接受海事訓練，如願乘風而行，五年多來遊歷世界，從一個害羞的小男孩，變成了健壯、成熟的大男人。

1871 年，他二十三歲，決定先穩定下來，於是擔任一名投資顧問，也娶妻生子。在婚後，他常常利用下班、週末、假日的時光來畫畫、做雕刻，被稱為「週日畫家」。然而，像馬內、塞尚、莫內等藝術家，都將他視作門外漢，鄙視的眼光令他耿耿於懷，於是他不斷地展現能力，證明自己在藝術這行是認真的。1876 年，他的一幅畫被巴黎沙龍接受，這簡直跌破專家們的眼鏡，接著，從 1879 年起，他的作品持續呈列在印象派的展覽會場，也漸漸引起人們的青睞。

1881 年，當這幅《做針線活的蘇珊》在印象派第六屆的展覽場上亮相時，果然立即震驚了藝壇。

溫柔的探訪

高更娶了一名丹麥的女子，名叫梅特（Mette Sophie Gad），她熱衷於多彩多姿的社交生活，對高更畫畫一向不聞不問，當孩子一個接一個出世，她的心思更投注在小孩的身上，對丈夫不怎麼理睬，她要的是經濟穩定。而高更呢？花在創作的時間越來越多，當全職藝術家的雄心也壯大了起來，對此，梅特卻全然不知。

當梅特發現丈夫無心賺錢，態度變得霸道，總是囉嗦、抱怨，高更從她

高更，《身穿宴裝的梅特》（*Portrait of Mette in a Gown*），1884 年
油彩、畫布，奧斯陸、國立美術館（National Gallery, Oslo）
妻子梅特花很多錢在衣裝上，喜歡談八卦，參加宴會，從不關心丈夫
的藝術創作，因此，高更覺得不被了解，夫妻的感情就越來越疏遠了。

身上得不到一丁點的愛與溫暖，漸漸地，家庭不再是
快樂的泉源。也難怪在畫作上，高更畫她的樣子，表
情總是冷冰冰的，身體常裹得緊緊的，沒有感情，更
沒有釋放欲望的跡象。

在 1880 年之前，高更未曾觸碰過裸女畫。但不久
他愛上了印象派藝術家竇加創作的芭蕾舞女、女子梳
妝及裸身的模樣，這些私密的肉體之美，讓高更蠢蠢

異常比例之美

高更是一位對女子形體很敏感
的畫家，他認為「線條」與
「動作」是關鍵的因素，對稱
的姿態與缺乏曲線是美學上的
敗筆。他找到不下百種的女
姿，只要覺得好、有趣，一定
會在作品中一而再、再而三不
斷的運用，像《做針線活的蘇
珊》的側坐，之後他畫大溪地
女子時，此姿態也被他重複的
使用。作家愛倫坡說：「世上
沒有一種特殊的美，在比例上
不奇怪的。」高更採取了這個
說法——美的觀念，不需恰好，
也不需要毫無瑕疵，奇特與不
成比例才是美的關鍵。

就算種種的特徵，像粗肥、贅
肉、皺紋、下垂、長老繭，都
跟傳統的裸女形象背道而馳，
但某種缺憾、異常的比例，反
而顯得真實。

欲動，於是決心要好好的來處理這類主題。那麼，問題是誰來扮他的模特兒呢？梅特嗎？她冷漠，身體又舒展不開來，無法表現出柔軟的線條，加上她對他的創作興趣缺缺，若真的向她提出要求，肯定會碰一鼻子灰吧。

在此刻，賈斯汀出現了。

高更有大房子，又有五個孩子，賈斯汀是被聘來料理家事，照顧他們一家人的。好幾年下來，辛勤的工作讓身材走了樣，不再有少女的純美，但卻多了一份成熟、堅毅。重要的是，她保有一顆溫柔的心，當他畫畫時，她會想了解他做什麼、思考什麼，若他需要，她一定會撥出時間給他，為他擺姿。在她身上，高更感受到了溫暖，還有那全心的奉獻。

真實的存在

賈斯汀坐在床邊做針線活，她細心的縫紉，乍看之下，讓人不禁聯想到十七世紀畫家維梅爾的《織花邊的人》，維梅爾的女子將心思完全放在織布上，那麼，賈斯汀呢？

法國小說家兼藝評家于斯曼（J. K. Huysmans）目睹《做針線活的蘇珊》後，顫抖許久，簡直不敢相信自己的眼睛，於是寫下：

維梅爾，《織花邊的人》（*The Lacemaker*），1669-1670 年 油彩、畫布、畫板，23.9×20.5 公分，巴黎，羅浮宮

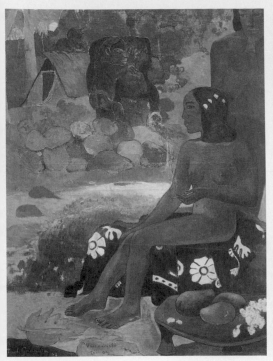

高更，《她的名字是 Vairumati》（Vairumati tei oa），
1892 年 油彩、畫布，91×68 公分，莫斯科，
普希金美術館（The Pushkin Museum of Fine Art, Moscow）
賈斯汀成為大溪地女子姿態的原型。

高更，《原始故事》（Contes Barbares），1902 年
油彩、畫布，130×89 公分，埃森，福克旺博物館
（Folkwang Museum, Essen）
賈斯汀成為大溪地女子溫情的原型。

「噢！裸女！誰能真實的、完美的畫她呢？誰能不預先安排，不在特徵與身體
細節上動手腳呢？……誰能將她活生生的刻劃在畫布上，讓我們想像她過什麼
樣的生活呢？從她的腰，我們幾乎看到了生過小孩的痕跡，也能重新將她的痛
苦與快樂組合起來，願意花上好幾分鐘深入她的世界，感覺她的存在。」

　　然後，他毫不猶豫的宣稱：「當代畫裸女的藝術家中，沒有一個能像高更
一樣做得那麼清晰，那麼寫實。多年來，他是第一位大膽、以真正的繪畫方式，
來表現當今女人的藝術家。」

　　這位裸女赤裸裸的呈現不完美，但整個身體的表情卻豐富極了。她暈紅的
皮膚，像刀割，像淤青，如血的奔流，又如筋脈的顫動，讓看的人也騷亂了起

來；凹陷與凸腫，傳達在經歷滄桑之後，換來的諒解、寬容與深沉的美。在這兒，沒有神話的美、沒有被理想化，但她卻是真實的存在。

一個原始與幾近粗暴的風格的女體誕生了。

不同於維梅爾的《織花邊的人》，賈斯汀不把心思放在手上的白布，在此她用身體來感動高更。

高更將此畫的標題定為《做針線活的蘇珊》或《裸女》，可能怕妻子梅特知道後會不高興，所以用蘇珊或裸女之名掩飾。但終究瞞不過去，當梅特看到此畫時，整個人發飆，下命不准掛在家裡。不過，關鍵的是，不揭露女主角的身分，說明此畫隱藏著藝術家心中的一個祕密——他的本性被喚醒了，蘊藏許久的欲望、能量與動力被挑了起來，但一切都不可說。

當我們看到 1890 年代後的大溪地女子的模樣，常常浮現賈斯汀的姿態、美感、活力……，種種雛型如幻影般，永遠在那兒，高更往後走向原始、野蠻、粗暴之路，是她最初的一個悸動使然！

一切，只因她的溫暖。

13

情願
為美而沉淪

Crouching Woman

羅丹《縮身的女子》

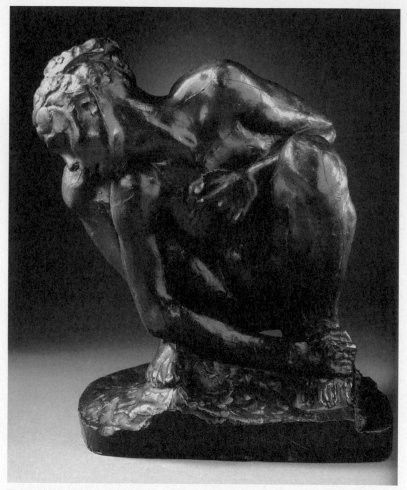

羅丹，《縮身的女子》（*Crouching Woman*），1881-1882 年　銅雕，31.9×28.7×21.1 公分

　　這尊《縮身的女子》是法國雕塑家羅丹（Auguste Rodin, 1840-1917）在 1881 ～ 1882 年完成的作品，女主角裸身，張開腿，蹲著，一手握住腳面，另一手觸摸乳房，她伸展頸子，側臉往膝蓋處貼近，整個身體傾斜、壓縮、緊繃，將人的情緒激發了開來。

來自天才的能量

羅丹從小在貧窮的環境中長大，父親在警察局擔任小公務員，母親是一名家庭主婦，全家信仰天主教，過著清教徒般的生活。家裡五個小孩，父親單薄的薪水無法供養全家溫飽，隨後，兄弟姐妹一個接一個撒手人間，他變為家中唯一的孩子。殘忍的打擊之下，他只好放棄不切實際的野心，加入卡立爾—巴勒斯（Albert-Ernest Carrier-Belleuse）的行列，做一名石刻匠，過著辛勤養家餬口的日子。好幾年他都默默無聞，每當靈感枯竭時，總會興起出走的念頭。他的雄心從未熄滅過，三十五歲那年，他真的勇敢啟行，踏上義大利去尋找米開朗基羅的足跡。

1905 年，到義大利後的三十年，他寫了一封信給好友柏德立（Émile-Antoine Bourdelle），感性的説：「是米開朗基羅讓我從學院派出走，得到自由……是他向我伸出有力的手，架起橋樑，協助我超越學術的束縛，往另一個自由的方向前進……我今日的成就全歸於他。」

這趟「出走」換來的「自由」，為現代雕刻藝術注入新的精神與活力，無疑成了他生涯最關鍵的轉捩點。

回到巴黎之後，他參考希臘詩人海西歐德（Hesiod）描述的人類第三時代，製作一尊《青銅時代》（The Age of Bronze），一反傳統，運

羅丹
羅丹，《自畫像》（Self-Portrait），1898 年　炭筆、紙，42×29.8 公分，巴黎，羅丹美術館（Musée Rodin, Paris）

米開朗基羅，《最後的審判》（*The Last Judgement*），1536-1541 年 壁畫，梵諦岡，西斯汀教堂（Sistine Chapel, Vatican）

用自然主義手法展示裸體。當此作 1877 年在沙龍展出時，引起一片喧譁，還
被指稱用真人作模的嫌疑。這股爭議風潮及反理想主義風格，正符合了法國共
和政府持的意識形態，對他們來說還真是求之不得，因此也順水推舟，將羅丹
推向另一個事業的高峰。1880 年他接到法國政府的案子，為裝飾藝術博物館
（Musée des Arts Décoratifs）製作一扇銅門，命為《地獄之門》，對於這案子，
他格外認真，最後甚至將後半生的心力全投注在這扇門上，將他的美學帶到了
高峰。

在義大利遊學期間，羅丹曾親臨西斯汀教堂，觀看了《最後的審判》。壁
畫人物的散亂排列，各種的姿態、個體的自我表現……等等，米開朗基羅將人
的情態轉換成軀體動作的驚嘆與多樣性，令他感動不已，當他開始創作《地獄
之門》時，這些特徵也被引了進來。

當《縮身的女子》進行時，羅丹正在構思《地獄之門》的人物。

義大利的女模

自 1880 年代一直到死去，羅丹的工作室不斷有女模特兒進進出出，甚至
晚年時，在他筆記本裡，還抄滿許多女子的名字與地址，他也不諱言的告訴友
人，她們對他的重要性有多大。

1880 年，羅丹遇見兩個女子，寫下：「……她們分別有深色與金色的頭髮，
兩人是姐妹，個性完全相反，一個顯得強悍、粗暴，到了極點；另一個擁有所
有詩人吟唱的那種美。」

不過，又說：「深色髮、古銅色肌膚的那一位，給人溫暖的感覺，這位在

充滿太陽土地上的女子，反映了青銅的效果。」

原來，他比較喜歡深色髮這位。針對她的特徵，他描繪：「她的動作快速又狡猾，有如豹一般的優雅，肌肉非常健美，身體對稱、均勻，舉止簡單，這些讓整個姿態變得棒極了。」

她是誰呢？她來自義大利，名叫愛戴兒・阿布載妮（Adèle Abruzzezi）。

愛戴兒有粗暴感，健美的古銅色肌肉，滑溜的動作，姣好的身材，兼具美麗與優雅的風情，這些都讓羅丹陶醉不已。約 1880 ～ 1882 年期間，她成為他最鍾愛的模特兒，以她當原型，他創造了不少雕像，樣子極為性感，除了《縮身的女子》之外，還有像《愛戴兒的美體》（Torso of Adèle）、《亞當》（Eve）、《扛石頭的墮落女神雕柱》（Fallen Caryatid Carrying Her Stone），等等。

美的代號

《縮身的女子》一完成，多位知名藝術專家開始讚歎，像奧克塔夫・米爾博（Octave Mirbeau）親暱地稱它為「我的青蛙」，又說：「藝術家在雕刻形式中最大膽、創新的成就」；古斯塔夫・傑弗洛（Gustave

沉淪之美

羅丹的女主角的模樣是經過多重扭轉後的結果，她的骨骼、筋脈、肌肉，幾乎要衝出了皮膚的表層，張力達到最緊繃的狀態，因複雜的角度與凹凸，光產生多重的折射，增加了精彩的亮度，多層的陰影也造成了深度的想像。

從右下到左上，是此尊雕像延展與情緒堆積的方向，這 45°對角鋪呈，將人的情感帶到前所未有的高度。

不像新柏拉圖之美，這件作品沒有神性的注入，表現的是波特萊爾的美學，雖有性的暴露與道德的敗壞，不過，卻是真性流露，讓人沉淪、下地獄，但皆屬心甘情願，不是嗎？

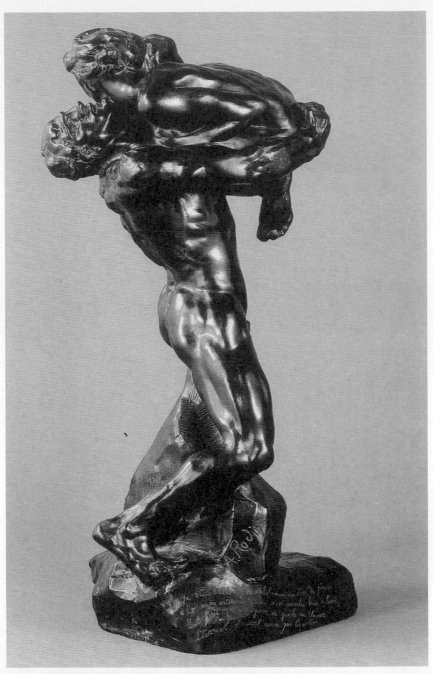

羅丹，《我很美麗》（*I Am Beautiful*），約 1886 年　銅雕，69.4×36×36 公分
《縮身的女子》被《沉淪的男子》抱了起來，我們的思緒也跟著高漲，最後衝到了頂點。

Geoffroy）則説：「它兼備了肉慾的叛逆與勞苦」；而那扭轉的頭，也贏得了一個「貪慾之頭」的美稱。

此雕像是羅丹四十二歲做的，當時的他處於創作力最旺盛的時期，這尊可算是他女體作品中最令人驚嘆的一件。在此，女子蹲的模樣，高難度的姿態，看來極端的痛苦，那絕不是自然的扭動，倒像一副做瑜珈的冥思；但另一方面，她手指觸碰了乳房，露骨的展示私密處，沒有一丁點柔軟與舒適，散發的卻是一種濃烈的動物性。這種原始、暴力的色情，對愛戴兒來説，不僅是能量與耐力的大考驗，更幾近了虐待！

她的肌肉與骨骼經過多重的扭轉，皮膚表層的緊繃與浮面之下的凹凸之間，那相依關係將袒露的情色表露無遺，傳達一種難以言喻的動容，可見進入中年的羅丹，對女體的欲望更強更大了。

法國詩人波特萊爾的《惡之華》（Les Fleurs du Mal），是羅丹最喜歡的詩集，當時被視為敗壞道德，成了禁書，然而，詩的真性流露，對性與死亡的探尋，令他激賞不已。其中的兩首詩：〈灰滅的女子〉和〈天鵝〉，內容描繪的情狀、姿態、與流動的詩性，倒很像《縮身的女子》，或許是受到此詩人的影響，引發他如此創作吧！

當完成這尊《縮身的女子》時，羅丹滿意得不得了，之後將它與另一尊《沉淪的男子》（The Falling Man）拼湊在一塊，成為一組新作，命名《我很美麗》，藝術家將這件作品獻給波特萊爾。其實，《沉淪的男子》代表羅丹自己，女人被他懸抱在半空中，她的肉身在此成了「美」的代號，整件作品象徵了什麼呢？

藝術家甘願為美「沉淪」，犧牲一切，在所不惜！

14

為人間悲苦，帶來最美的救贖

Sorrow

梵谷《悲痛》

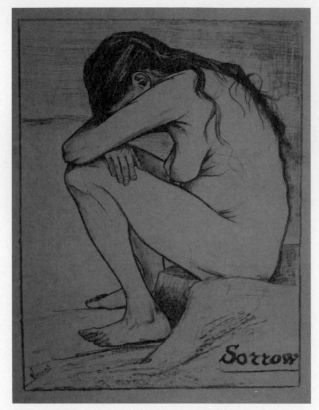

梵谷，《悲痛》（*Sorrow*），1882 年 4 月 黑色粉筆，44.5×27 公分，
沃爾索博物館，賈門—瑞恩收藏館（Garman-Ryan Collection, Walsall
Museum and Art Gallery）

　　梵谷（Vincent van Gogh, 1853-1890）1882 年 4 月待在海牙時，畫下這張《悲
痛》。這女子全裸，坐在一處低矮的位置上，像被砍掉的樹幹，只剩底部，她
全身乾瘦，凹陷的肌肉，下垂的乳房，腹部擠出的皺紋，身子鬆垮不堪；她交
叉著手臂，將頭埋了起來，露出像一隻骷髏的手，頭髮失去光澤，零散如一堆
亂草。她不像傳統的裸女，毫不豐潤，也不甜美，更別説性感了，看到的反而
是不堪、絕望。自然的，我們會燃起一股同情之心。

翻騰的心

　　梵谷出生於荷蘭布拉邦省（Brabant）的一個小鎮津德爾特（Groot Zun-dert），父親是基督教改革派的牧師，在家排行老大的梵谷，下面還有五個兄弟姐妹。離開學校後，加入古比爾藝術事業，當起藝術經紀人，一直到二十一歲之前，都很平穩、順遂。1874 年他被派到倫敦工作，在那兒愛上了房東的女兒尤琴妮·羅耶爾（Eugénie Loyer），向她求婚卻遭拒絕。從那刻起變得沮喪，整個心開始翻騰，逼使他接近宗教，原先想當牧師，但未能如願，在二十七歲那年，他決定做一名全職的畫家。

　　剛開始他藉由讀書、拜訪美術館、私底下的模擬名畫，來透知藝術的精華，之後搬到布魯塞爾學解剖學與透視圖法，並在安東·范帕德（Anthon van Rappard）工作室學習，又到海牙，在畫家安東·莫夫（Anton Mauve）那兒學畫，當時的技巧與內容跟巴比松畫風扯上了關係。就在那時，他遇見了一名女子，很快的畫下了這張《悲痛》。

　　這位女子是克拉希娜·胡妮克（Clasina Hoor-nik, 1850-1904），她有個別名叫西恩（Sien），梵谷跟她住在一起兩年，期間也為她與家人完成五十張以上的繪圖。

　　比梵谷大三歲的西恩，出生於海牙，父親過世後，家裡變得窮困，求助無門下只好去當裁縫女，並靠從妓維生。遇到梵谷前，她生過三個

梵谷
梵谷，《自畫像》（*Self-Portrait*）
，1886 年初，巴黎 油彩、畫布，46×38 公分，阿姆斯特丹，梵谷博物館（Rijksmuseum Vincent van Gogh, Amsterdam）

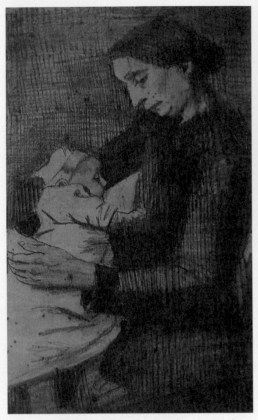

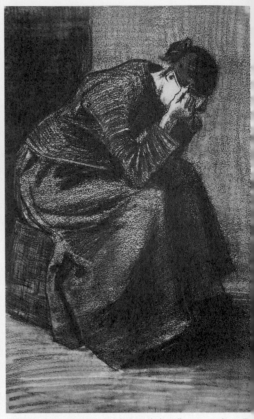

梵谷，《西恩餵她的小孩》（Sien Suckling her Child），
1882 年　繪圖，奧特婁，克羅勒—穆勒博物館
（Rijksmuseum Kröller-Müller, Otterlo）

梵谷，《坐在籃子上用手頂頭的女子》，1883 年 2 月
黑色與白色粉筆，47.5×29.5 公分，奧特婁，克羅勒—
穆勒博物館

痛苦至極，將臉遮住，將不堪隱藏起來，為她保留了尊嚴。

小孩，兩個早死，留下一個五歲的女兒，叫瑪麗亞（Maria）。

　　當他們相遇之時，她正懷著身孕，梵谷寫了一封信給弟弟西奧，描述他們
初遇的情景。她在寒冬的街上行走的可憐模樣，激起了他的同情，於是，梵谷
請她當模特兒，整個冬天跟她一起工作，雖沒有付她工資，但幫她付房租，並
與她分享食物，讓她與小孩可免於饑餓與受凍。

　　除了同情之外，梵谷接納她，包容她的過去，也想娶她，照顧她與身邊的

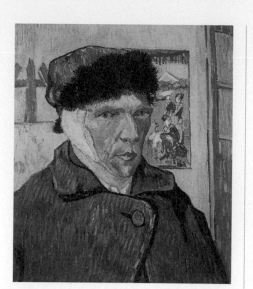

梵谷，《耳朵有繃帶的自畫像》
（*Self-Portrait with a Bandaged
Ear*），1889 年 1 月，亞耳
油彩、畫布，60×49公分，倫敦，
考爾陶德藝廊

女兒。這是可以了解的，因為梵谷一直渴望擁有一個家，一個可以愛，可以被愛的地方。

　　接下來，在春末時，他畫下這一件悲痛之作。完成後，他滿意的說：這是我畫過最棒的人物了。

　　儘管親友反對，梵谷還是將西恩與小孩接來一起同住，在信裡，他坦言他倆的遭遇：「讓我愛，關懷我的窮困、脆弱、無用途的小妻子，就如同我的貧窮允准了我。她和我都是不快樂的人，守在一起，共同扛著我們的包袱，這樣，不快樂可以轉為愉悅，不能忍受的變得可以承擔了。」

　　是的，兩人被社會遺棄，註定相遇、相愛、相守。然而，生活的窮苦，周遭人的不諒解，經濟的壓力，這是一份沒希望的愛情，終將會結束的。1883 年夏天，梵谷離開了她，臨別時，西恩與小孩還到火車站送行，就算是對這位大恩人的一種感激吧！

博愛之美

世上還有一種美，會讓你謙卑，讓你憐憫，讓你落淚，那就是面對眾生苦難時的感動。《悲痛》中的女子全身枯乾、凹陷、皺紋、鬆垮不堪，毫無生氣，像一個骷髏似的，已瀕臨絕望，是悲痛與苦難的極致；在此，她的臉被遮掩，是畫家為了維持那最後僅有的尊嚴。這幅畫是梵谷的生命體現，流露出他的美學精神、宗教情操與社會關懷，女主角不再只是他的愛人，經由轉化，她已成了人間極悲、極苦的化身。

道德與美學的

　　離開西恩之後，他繼續為世間留下許許多多受難者的模樣，而這張《悲痛》，苦難與絕望之最，始終深印在他的腦海裡。西恩的悲苦情狀，已被他當作藝術道德的標竿，與美學最高的境界，所以，當他在描繪窮困的人，不論礦工，或食番薯的男女，我們都能立即感受到那種絕望的情緒。那苦，再也難以承受了，但同時，梵谷又為他們保留一份尊嚴，兼具了高貴與美麗。確實，他傳達的悲慘，引發的同情心，是立即的，震撼的，而讓人不由得地想，生命之沉重，我們如飛來的一片輕羽。

　　除此之外，往後只要遇到妓女，梵谷對她們都抱有極度的關懷之情。梵谷曾經表示，在淑女們身上找不到一絲的感動，但妓女卻可讓他落淚不已。

　　值得一提的是，1888年的聖誕前夕，當他住在亞耳時，發生了震驚的割耳事件。我們都知道，梵谷在俗世間承擔的苦難，是一般人難以想像的，他有博愛的精神，始終認為自己來到這世上，是有義務需要盡的。因此，他扮起一個耶穌的角色，甘願用身體的傷痛來救眾生，當他聽到倫敦的「開膛手傑克」以恐怖的手法殺害好幾名妓女，這慘絕人寰的消息，讓他產生了悲憫之心，於是割下自己的耳垂送給一名娼妓，整個過程如莊嚴的儀式，表現的即是他為人間悲苦帶來的救贖。

　　這樣的態度，這樣的觀念，他用實際的行動來完成，不為別的，只為了西恩，他曾愛過的女人。

15

紅磨坊，
在歇斯底里之外

Divan Japonais

羅特列克《日本廳》

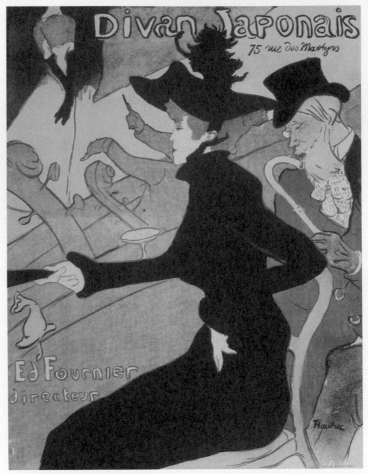

羅特列克，《日本廳》（*Divan Japonais*），1893 年 石版印刷，80.2×61.8 公分，
芝加哥藝術中心（Art Institute of Chicago）

　　這是法國後印象派藝術家羅特列克（Henri de Toulouse-Lautrec, 1864-1901）
於 1893 年完成的《日本廳》，前端坐著一位女子，那一身黑，與側面的角度，
將她纖瘦、修長及凹凸有致的身材，優雅的姿態，襯托得完美無瑕，一旁年老
的男子、低音大提琴、與圍繞的舞者，似乎點出了她的特殊身分。

　　若攤開羅特列克的繪畫，最讓人眼睛為之一亮的是酒吧、舞廳等聲色場所，以及形形色色的妓女、歌手、舞者、客戶。特別是在 1890 年代，有一名女子珍‧阿芙麗（Jane Avril, 1868-1943），不但經常出現在他的作品裡，兩人結合更為當時的藝術投下一顆驚人的炸彈。

　　而她就是《日本廳》的這位女主角。

花花世界的嚮往

　　羅特列克生長在一個法國貴族家庭裡，父親是位有名望的伯爵，他八歲時便展現繪畫天分，並由父輩友人普蘭斯托（René Princeteau）加以指導，畫下一系列的馬匹，稱為「馬戲團畫」，看來他對娛樂場所與花花世界的嚮往，似乎小時候就預示開來了。

　　漸漸地，家人發現他怎麼長都長不高，患了致密性成骨不全症，這可能是近親聯婚的關係，生下的孩子才會有這麼嚴重的身體缺憾。無法像其他的男孩正常生活，所以，他決定將心思投注在繪畫上。青少年時，來到巴黎蒙馬特區（Montmartre），1882～1887 年在柯羅蒙（Fernand Cormon）工作室學習，期間認識了不少藝術家，包括梵谷、波納德（Émile Bernard）等人。柯羅蒙的教法十分輕鬆，給學生充分自由，允許他們

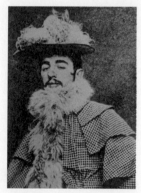

羅特列克
取自：羅特列克，《穿戴珍‧阿芙麗的帽子與圍巾的羅特列克》（*Toulouse-Lautrec in Jane Avril's Hat and Scarf*），約 1892 年 64.6×81 公分，阿爾比，羅特列克美術館（Musée Toulouse-Lautrec, Albi）

到處閒逛，尋找靈感，於是羅特列克找了一些妓女來當他的模特兒，作畫時從一個偷窺的角度來下手，難怪他的作品總引人遐思。

1898 年，紅磨坊創立了，這聲色場所、夜生活的興起，急需人來畫海報、做宣傳，這為許多人打開了一扇機會之門，不但讓羅特列克發揮所長，得掙錢維生的女子更可來此表演，無論唱歌、跳舞、或當侍者，就在這時候，他遇到了舞女珍·阿芙麗。

女性的歇斯底里

珍·阿芙麗原名珍妮·路易士·布敦（Jeanne Louise Beaudon），是一位高級妓女的女兒，父親雖是堂堂的公爵，但從未在身邊照料過她，而母親又經常酗酒、辱罵她，於是她變得恐懼、瘋狂，之後被送進醫院。在醫療照料之下，情況慢慢好轉，在一次醫院的員工舞會，她跳起舞來，迷惑了在場的每一個人，此反應讓她了解自己的特殊才華。

十六歲，她到巴黎拉丁區打工，晚上在酒吧跳舞。二十歲那年，英國作家羅伯特·薛瑞德（Robert Sherard）為她取一個新名字珍·阿芙麗，隔年，她受紅磨坊的重用，做起專業舞者。那時，最當紅的舞女包括：貪食者（La Goulue）、排水閘（Grille d'Egout）與踢高腿妮妮（Nini les-Pattes-en-l'air）（此皆為藝名），所以，她還得面對這些競爭對手。

羅特列克在那兒畫海報，看到她的表演，目不轉睛的，他的一位好友保羅·勒克雷爾（Paul Leclercq）描述當時的情形：「在擁擠的人群中，有一股騷動，一排人開始聚集了：珍·阿芙麗跳舞、扭動，看來高雅，輕巧，有些瘋狂；白

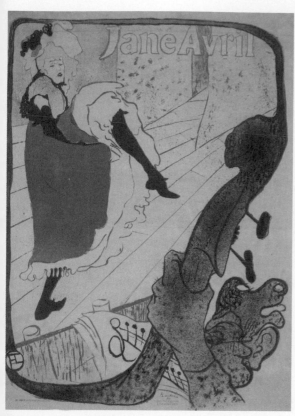

羅特列克，《珍‧阿芙麗》（*Jane Avril*），1893 年 彩色石版印刷，
129×94 公分，芝加哥藝術中心

在眾舞女當中，珍‧阿芙麗的腳抬得最高。

羅特列克，《跳舞的珍‧阿芙麗》（*Jane Avril
Dancing*），1892 年　油彩、厚紙板，85.5×45
公分，巴黎，奧塞美術館

痙攣之美

1928 年，超現實主義領導人物布列東（André Breton）撰寫一篇文章，宣布「痙攣之美」，裡面伴隨了幾張照片，都是在瘋人院拍下來的，瘋人院中女子的憨笑、懼怕、矯揉造作、直視發呆……，種種的臉部表情與身體姿態，因變化豐富，最後成為藝術家眼中最棒的模特兒，文中並下了一句斷語：「歇斯底里是表情的極致。」然而，更早之前，羅特列克已為這類型的女子留下無數的影像，雖沒寫下理論，但他可說是第一位捕捉此痙攣現象的藝術家。在這裡，珍‧阿芙麗是紅磨坊的知名舞女，之前住過瘋人院，之後離開了，她歇斯底里的病狀，依舊無藥可救，就因這樣，一舉一動震撼了畫家，新的美學也就此誕生了。過去畫中的女子，通常被放在一個很舒服、安穩的地方，或坐或臥，然而，畫家卻讓阿芙麗坐在一張纖細的椅子上，與一旁男人拿的拐杖一樣細，那是脆弱的，隨時都有倒塌的危險，以致給人一種搖晃感。《日本廳》這件作品走出了傳統美女的慵懶與過度保護的形象。

白的、瘦瘦的、有一副好教養，她扭曲、反轉，無重量的，被鮮花擁簇，羅特列克愛慕得很，大聲叫好。」

這段文字提及珍‧阿芙麗的一些特質，她有一襲紅髮，跳起舞來非常神經質，很瘦，腳抬得最高，她的獨特之處在於那忽拉、不預期的歪扭動作。

珍‧阿芙麗十分優雅，說話柔柔的，樣子冷冷的，充滿憂鬱。據說，她得到一種叫聖維特斯舞蹈症（St Vitus' Dance）的病，她的動作怪異，是人們口中的「瘋狂、火爆的一朵蘭花」，這近似於醫學中所講的女性歇斯底里，難怪她有「奇怪人兒」（L'Etrange）與「瘋狂的珍」（Jane La Folle）的外號，另外，她還有一個更驚人的綽號，叫「炸藥」（La Mélinite）。

閃耀與落寞

羅特列克為她畫下許許多多的海報；經常從背後的角度來描繪她不在台上的模樣；也畫她一個人卸下燦爛外衣的身影。此舞女的公共形象，人前人後的模樣，無論舞台上的閃耀，或離開人群的落寞，都一一描摹出來。

私底下，羅特列克將她畫得十分蒼老、孤寂，如一位無名人士，或走或發呆。但才二、三十歲的她，

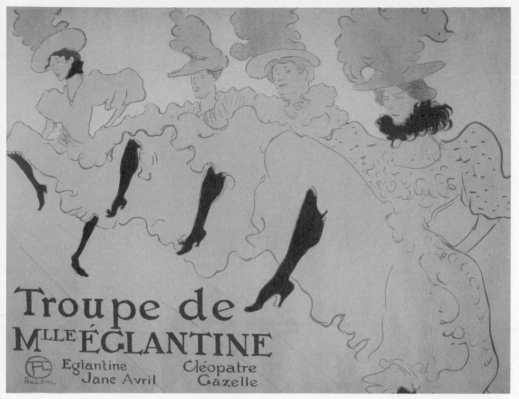

羅特列克,《野薔薇小姐舞團》(*Troupe de Mademoiselle Eglantine*),1896 年 彩色石版印刷,62×79.9 公分,芝加哥藝術中心

裡面四位舞女,哪一個是珍‧阿芙麗呢?根據她的本性,我們可以做判斷,像一襲紅髮,跳起舞來最神經質,很瘦,腳抬得最高,身軀扭動經常不按牌理出牌——所以,最左那一個最符合阿芙麗的特質了。

年紀輕輕的,怎麼被他處理得如此不堪呢?原來,藝術家想強調不同於舞台上的她,特意塑造強烈的對比,這麼做不但將她的內心凸顯出來,也涵蓋了過去的苦難、折磨,以及現在脫下繁華只剩一身空,更預言了她未來的落寞與蒼涼。

在羅特列克為她畫的作品之中,《日本廳》這張最特別,雖然她被男人、樂團與舞者包圍,身處於歌舞圈內,然而,她的直挺、優雅、高貴的身軀,冷酷的長相,似乎散發了一種超然,告訴我們她不屬於那個地方,是在情境之外的。

別忘了，她的父親可是貴族，她身上流著一種特殊的血液，只要她觸碰的世界，總能駕馭，也難怪她打敗其他當紅的舞女，名聲很快橫掃蒙馬特區的每個角落，成為一顆最閃亮的明星。

談到羅特列克與珍‧阿芙麗時，1893 年藝評家阿瑟納‧亞歷山大（Arsène Alexandre）寫道：「畫家與模特兒在一塊兒，已經創造這時代的真正藝術，一個透過動作，一個藉由圖像。」

雖然他被請來畫海報，宣傳歌舞節目，主打某某明星，但他對珍‧阿芙麗，不僅工作上的需要，似乎還有一份特殊、深切的情懷。

他們的情誼一直維繫到藝術家 1901 年過世為止，最重要的，這兩個可憐人兒的相遇、相知、互相依賴，留下的畫作不僅將美學與廣告的結合帶到前所未有的高潮，更讓我們體驗 1890 年代紅磨坊的文化，社會的浮華與私底下的騷動，成功的被掀了出來。

而珍‧阿芙麗呢？象徵了紅磨坊曾走過的輝煌歲月，以及超越世俗以外的獨特、美麗與尊貴！

16

幾千代的鏈條
纏在一起

The Madonna

孟克《聖母瑪利亞》

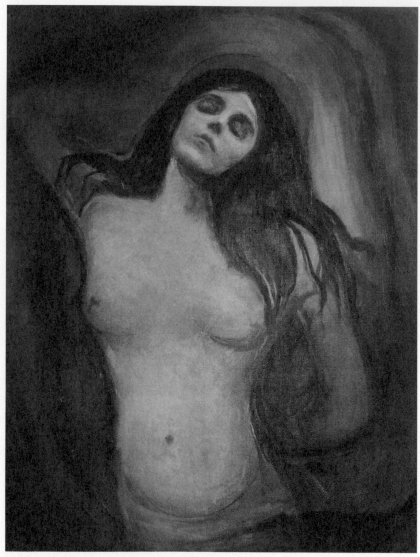

孟克，《聖母瑪利亞》（*The Madonna*），1894-1895 年　油彩、畫布，91×71 公分，奧斯陸，國家美術館（Nasjonalgalleriet, Oslo）

　　這是挪威畫家愛德華・孟克（Edvard Munch, 1863-1942）在 1894 ～ 1895 年完成的傑作《聖母瑪利亞》。在此，女主角上身全裸，一襲深色長髮散漫於肩處，傾斜的頭，緊閉的雙眼，深厚、凹陷的眼皮，神情十分投入；她一手往頭的後邊甩，幾乎溶入背景，另一手往腰後擺放，身軀則稍微往前，整個畫面如此放鬆，如此慵懶，如此性感，讓人不禁要問：她是聖母瑪利亞嗎？

兩個可怕的敵人

　　孟克出生於洛縢（Løten）的農村，父親是一位醫師，有四個兄弟姐妹，他排行老二，從小體弱多病的他，沒辦法上學，大多時候待在家裡，父親擔起了老師的角色，教他文學、歷史，還常常講一些愛倫坡（Edgar Allan Poe）的鬼故事給他聽。

　　談到父親，孟克說：「我父親很神經質，也有強烈的宗教感，但無法擺脫，讓他在內心產生了衝突，而變得精神混亂，從他身上，我種下了瘋狂的因子。自出生那一刻，恐懼、悲哀與死亡之神一直陪在我身邊。」父親的病態，已侵入了他的心底。

　　母親在他五歲時就死於肺結核，從小缺乏母愛，不安全感便自然形成。之後，他鍾愛的姐姐相繼離世，而他的一個妹妹也患了精神病，另一個弟弟在婚後又猝死，家族的瘋、病、死，這些陰影強烈籠罩著他，他不由得說：「我承襲人類最可怕的兩個敵人——耗

孟克
取自：孟克，《有菸的自畫像》（Self-Portrait with a Cigarette），1895 年油彩、畫布，110.5×85.5 公分，奧斯陸，國家美術館

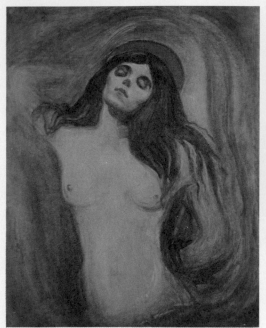
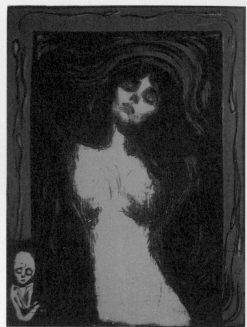

孟克，《聖母瑪利亞》（*The Madonna*），1893 年
油彩、畫布，90×68.5 公分，奧斯陸，國家美術館

孟克，《聖母瑪利亞》（*The Madonna*），1895-1902 年
石印蠟筆、黑墨、刮具、石頭，60.5×44 公分，奧斯陸，
國家美術館

損憔悴與精神錯亂。」

　　種種的跡象，使他對自己、對周遭的一切，產生了恐懼，這些在往後也成為他藝術創作活躍的因子。

　　因為內向，他越來越沉浸在自己的世界裡，對繪畫興起濃厚的興趣。十七歲那年，他放棄了工程、物理、數學、化學的研習，決定當一名畫家，當時即很清楚自己的未來：「在藝術裡，我企圖解釋生命，還有對我本身的意義。」

　　接著，他在皇家藝術與設計學院（Royal School of Art and Design of Christiania）接受訓練，初期因雕塑家米德爾頓（Julius Middelthun）與畫家克羅格（Christian Krohg）的引導，完成一些風景與肖像作品。漸漸地，跟隨自然主義、印象派、後印象派、象徵派、綜合美學，做了無數的實驗，在經歷一段長期的

美學思考，越來越走向內在，童年的記憶又不斷打擾他，在這情況下，最後作品迸裂出了縈繞的情緒，與創意、表現、熱情的無限能量。

他過著酗酒、喧嘩、靡爛的波西米亞式生活，但不同於其他藝術家，他對性的態度相當保守，非常尊重女性，很有禮貌，絕不隨便。然而，對於圍繞身邊的知性女子，看到她們既獨立又解放、崇尚性愛自由，使他渾身不自在，也因此，性成了他另一個焦慮的議題。

1890 年，他愛上了一名女子，叫達妮·尤爾（Dagny Juel, 1867-1901），四年後，為她畫下這張《聖母瑪利亞》。之後，他也以同樣的主題，同個模特兒，完成了其他好幾個版本的油彩作品與版畫。

阿斯帕西亞

達妮·尤爾，這位他愛戀的對象是一個作家，她是怎樣的女子呢？

達妮出生於挪威東南方的孔斯溫厄爾（Kongsvinger）村莊，在家排行老二，從小勤於讀書，愛好自由。起初看不出她有什麼叛逆因子，但二十歲以後，不羈的性格浮現了出來。二十三歲那年，她隻身到奧斯陸（Olso），過著波西米亞式的生活，從此展開一連串的愛情，約 1890 或 1891 年認識了孟克，當時彼此可能已產生情愫。

1892 年秋天，孟克因柏林藝術家工會的邀請，到柏林舉行個展，這個展覽引來一陣騷動，讓他真正嚐到了出名的滋味。當時，達妮人在柏林，有這位繆思作伴，他的藝術更蒸蒸日上；此外，他也參與當地酒吧的知性生活，大夥一起談藝術，談美學，日子過得十分愜意，於是決定在柏林待下來，一住就住

一體兩面之美

畫裡的達妮‧尤爾充滿情色，她膜拜的是愛神（Eros），而標題的聖母瑪利亞是無性生子，她的神是創造宇宙的上帝，如此天南地北，怎能混為一談呢？

孟克描繪此聖母瑪利亞時，是從巴洛克時期藝術家那兒，承襲刻劃聖女迎接聖靈的情景，全心奉獻的模樣，說明了特殊的神聖性。而這裡，此畫的女主角身上展現兩種涵義，一是從愛慾發出的驚嘆與狂喜；另一是崇拜神的精神與愉悅；就如天主教的聖壇上，酒象徵耶穌的血，但在世俗間，它代表麻醉、縱慾。說來，這一體兩面，是美學的，也是神學的。

了四年。

談到知性歲月，值得一提的是，他們的酒館叫「黑小豬」（Zum Schwarzen Ferkel），當時聚在一起的大都是來自北歐的作家與藝術家，除了孟克，還有知名的瑞典劇作家史特林堡（August Strindberg）、作家阿道夫‧保羅（Adolf Paul）、波蘭小說家普茲比史夫斯基（Stanislaw Przybyszewski）等等。達妮 1893 年加入，與史特林堡一見鍾情，不僅如此，她也成為一些藝術家的情人，為他們擺姿。

達妮有個綽號，叫「阿斯帕西亞」（Aspasia）。這名字是有典故的，源自西元前 470 ～ 400 年間的一個希臘女子，她是雅典政治人物伯里克利（Pericles）的情人。達妮之所以被取這個名字，是因她的聰慧與性感，同時又是一個不怎麼好惹的女人。

1893 年，作家普茲比史夫斯基愛上達妮，為了娶她，他離開妻子瑪莎（Martha）與兩個孩子，但兩人結婚之後，他又回去找前妻，生下了一個孩子，達妮的生活被弄得一團亂，最後甚至導致瑪莎自殺身亡。不僅如此，普茲比史夫斯基有酗酒的毛病，易愛戀的習性不改，搞到最後兩人頹廢不堪，達妮更是痛苦萬分。

《聖母瑪利亞》是在 1894 ～ 1895 年間被畫的，

推測達妮當時應該懷有身孕，因為寶寶於 1895 年 9 月 28 日臨盆。不過，在那時，孟克與達妮有的應該只是往日情愛的餘溫。

兩種情思

在傳統的宗教畫，聖母瑪利亞始終有著聖潔、成熟的形象，通常一身的端莊，從頭到腳包得緊緊的，很少露出一些細縫，當然更難引起遐思了。然而，孟克畫的聖母瑪利亞就完全不一樣，打破傳統的規律。

一方面，畫中的女子不再老成，煥然一新，變得年輕，幾乎全裸，彷彿像一個沉淪的女子，不但沒有神聖的金色光環，反而戴上紅色的圈套，這跟嘴唇的紅，及乳頭與肚臍上的三個紅點，形成了互映，象徵著「愛」與「痛」的雙關。

這樣的角度，這樣的神情，充滿了身體的欲望；但另一方面，她闔上眼睛，表現了一種謙遜，有著分外的

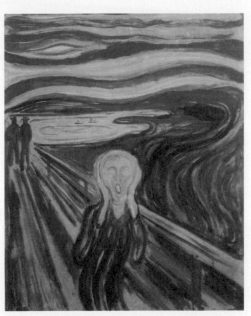

孟克，《吶喊》（*The Scream*），1893 年 油彩、木板，83.5×66 公分，奧斯陸，國家美術館

寧靜與沉著。同時，依畫面的光影關係，我們可觀察到光源是從左上方照射下來的，她閉上眼，雖然沒看到光，但身體的扭曲方向是朝光的，她似乎在享受那份來自上天的溫煦照耀，有如巴洛克藝術家描繪聖母瑪利亞接受聖靈的情景，如此全心全意，說明了一種特殊的神聖性。

孟克企圖在這聖母瑪利亞身上，表現兩種涵義，一是精神的和諧與喜悅，二是情慾的驚痛與狂喜。

此兩種思緒，反映的也是藝術家當時與達妮的情愛寫照。

談起達妮，孟克曾說：「整個世界在軌道裡停了下來，妳的臉代表世間所有的美，妳半開的唇，就像成熟的果子一般深紅，彷彿表現了痛，一個屍體的微笑，在這兒，生與死握著手，將過去維繫幾千代的鏈條纏在一起。」

他對她的愛，像存有幾千代的糾纏，那鏈條是無法剪斷的，因為太深，太痛了。

這張畫的背景，有深濃而甩不開的陰影，蛇形蠕動的圈圈，充滿了邪氣、恐懼、焦慮、威脅；其實，那並非暴力或野蠻，而是他內心的叫喊。他說：「我在作品裡，只畫活的人，呼吸與感覺，苦難與愛，自然在我血液裡尖叫，之後，我已經放棄能夠再愛的希望了。」

《聖母瑪利亞》是他《吶喊》的延續，我們看到他對愛情的渴望，但又因強烈的嫉妒、質疑與無力感，讓他沒有辦法再愛了，整個人陷入了最深沉的絕望！

17

那麼脆弱，
致命的一擊

Flaming June

雷頓《火紅的六月》

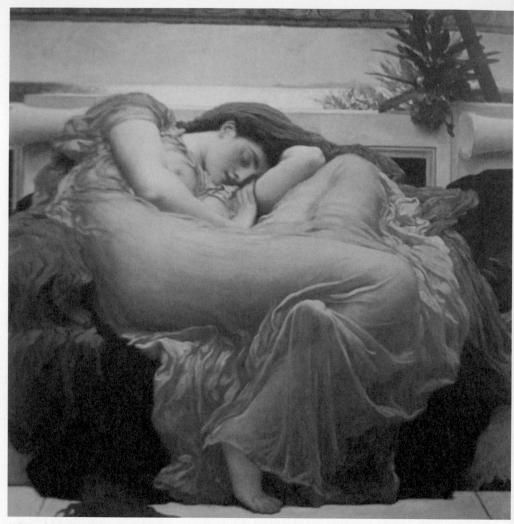

雷頓，《火紅的六月》（*Flaming June*），1895 年　油彩、畫布，120×120 公分，波多黎各，彭西藝術博物館（Ponce Museum of Art, Puerto Rico）

　　這是英國知名畫家兼雕塑家弗雷德里克‧雷頓（Lord Frederic Leighton, 1830-1896）1895 年完成的《火紅的六月》，畫中的女子一身半透、橘紅的衣裳，她一頭栗色長髮落地，無限的漫延四周，多到、長到將身子圍繞萬般的奢華，

最後轉化成一張柔軟、舒適的床,那純靜的臉,那細嫩的皮膚,慵懶、恣意的
睡姿,多像一個安恬熟睡的嬰兒!

美的風韻

　　雷頓出生於英國北約克郡(North Yorkshire)的斯卡伯勒(Scarborough),
父親從商,從小生活在富裕的環境,他的藝術追求可說一帆風順。首先,在倫
敦大學唸書,然後到歐洲旅遊,在歷史畫家愛德華・凡・史坦利(Eduard Von
Steinle)與風景畫家喬凡尼・科斯塔(Giovanni Costa)之下接受訓練,之後,
到藝術之都佛羅倫斯獲取靈感,也在學院裡作畫。藉由壯遊與學院派的雙管齊
下,擁有了一個完整的藝術教育。

　　在二十五到二十九歲期間,他住在巴黎,跟安格爾(Ingres)、德拉克洛
瓦(Eugène Delacroix)、柯洛、米勒(Jean-François Millet)等頂尖畫家熟識,
切磋技藝,最後回到倫敦,就此定居下來,也與前拉
斐爾(Pre-Raphaelites)畫家們來往。他不僅畫畫,也
做雕刻,1877年的一尊《運動員與巨蟒扭打》(*Athlete
Wrestling with a Python*)被認為是一件開創歷史之作,
被喻為「新雕塑」(New Sculpture)。

　　在世時,雷頓享有藝術家該有的最高尊榮,不
但成為皇家藝術學院的校長,之後也被尊封爵位。如
今,他在倫敦的家也變成了雷頓故居博物館(Leighton
House Museum)。

雷頓
取自:雷頓,《自畫像》
(*Self-Portrait*),1880 年
油彩、畫布,76.5×64.1
公分,佛羅倫斯,烏菲茲
美術館

死亡之美

畫面右上端的一株夾竹桃，預示這個意念：美到極致，就是死亡。

這幾近了歌德寫的史詩《浮士德》，男主角跟魔鬼定下一個顛懍的契約，當眼前出現一片美景，目睹的那一刻，靈魂就被奪走了，就算想駐留，卻有解不開的詛咒，一切爲時已晚！這也有如日本的「破壞の美」，在無玷、純、完美的時刻，恐怕見到瑕疵、不純美的降臨，最後，用尊嚴的方式終結。當然，這牽扯到殘酷的毀滅或死亡，三島由紀夫的作品就有如此的情調，而他的切腹儀式也是此美學的最高典範。在這兒，女主角的美這麼燦爛，這麼亮麗，如盛放的花朵，但同時，也死去了，這不就是殉美嗎！

畫《火紅的六月》時，雷頓已經六十五歲，當時正擔任皇家藝術學院的校長，說來，邁入老年的他，才真正爆發出美學的高峰，那麼，誰觸動了他呢？

為了「美」，他到歐洲各地尋訪，足足花了六個月卻一無所獲，直到有一天，在倫敦一家戲院，看見一名女子演出，她擁有一種美，不論頭髮、臉部、皮膚、身材、肢體語言、氣質等特徵，是他夢寐以求的，於是往前邀請她為他擺姿，她欣然答應，從此，她在他的畫裡不斷出現，像 1872 年的《夏月》（*Summer Moon*）、1884 年的《西蒙與伊菲革涅亞》（*Cymon and Iphigenia*）、1889 年的《玩球的希臘女子》等經典之作，都以她當模特兒。

這位英國女子是專職舞台劇的演員，原名艾妲·愛麗絲·普倫（Ada Alice Pullen, 1859-1899），之後，改名朵蘿西·丹尼（Dorothy Dene）。她來自一個大家庭，姐妹眾多，也造就她明白該怎麼打扮，該怎麼擺姿，如何從中拔得頭籌，變成一個人人愛慕的女子。她長得高姚，皮膚無瑕白皙，一對紫紅色的大眼睛，一襲栗金色的長髮，有古典的風韻，關鍵是她有一雙修長、白裡透紅的手臂，只要一伸懶腰，或手彎曲時，不論怎麼擺，都非常誘人，直到 1890 年代，她依舊被公認是英國最美的女人。

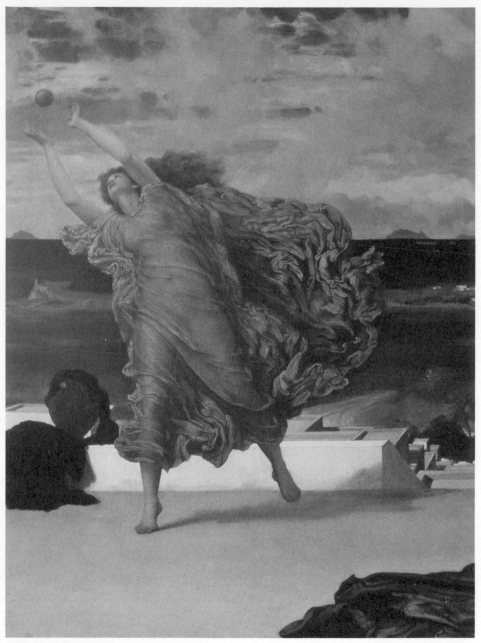

雷頓，《玩球的希臘女子》（*Greek Girls Playing at a Ball*）局部，約 1889 年　油彩、畫布，114×197 公分，
東亞爾郡協會美術館（East Ayrshire Council Arts and Museums）

引來的劇毒與狂暴

在《火紅的六月》，人們將這女子比喻為山林樹澤間的仙女，或江河水泉中的女神，在大自然裡安穩的沉睡著。但在這表面無聲無息的寧靜中，預示了一個狂暴的來臨。

藝術家把朵蘿西引入畫中，從頭到腳，全身的姿態，給人一種豐盈、搖晃的感覺，像個甜美的桃子，或嬌滴的芒果，激發了人想觸碰，甚至想吃下去的渴望！我們看到了無可挑剔的美，這是雷頓心目中的理想女子。當然，完美之餘，他也了解背後的隱憂，在畫的右上端，他添加一株夾竹桃，紅紅的，垂了下來，其實它含有劇毒的汁液，一觸碰就會立即窒息。

這也代表了理想美──是那麼脆弱，簡直致命的一擊。

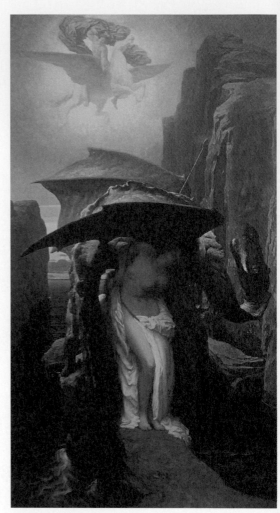

雷頓，《柏修斯與安德柔美妲》（*Perseus and Andromeda*），約 1891 年　油彩、畫布，235×129.3 公分，利物浦，沃克美術畫廊（Walker Art Gallery, National Museum Liverpool）

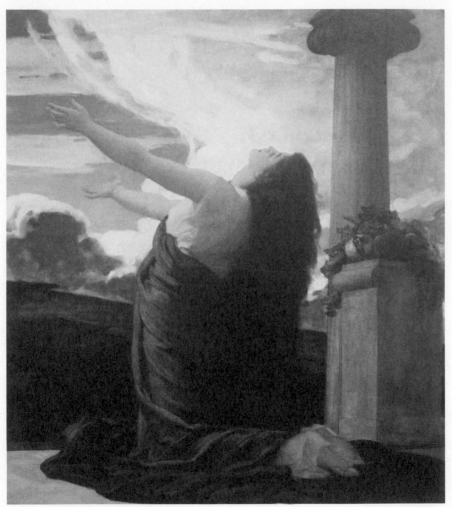

雷頓，《克萊蒂》（*Clytie*），約 1895-1896 年　油彩、畫布，156×137 公分，肯辛頓一切爾西區，
雷頓故居博物館（Leighton House Museum, Royal Borough of Kensington and Chelsea）

雷頓愛上女子的栗金長髮，一個他無法擺脫的特徵，栗金，象徵熱情、無理性的激怒、與歇斯底里，所以在美的背後，有一股騷動的能量，可能將引來狂風暴雨。

值得一提的是，這幅 120×120 公分的四方形畫作，展現此藝術家向來的古典風格，女子的撩人姿態，引發的無限遐思，如今贏得了「南半球的蒙娜麗莎」的美名。然而，若推到幾十年前，二次大戰之後，這屬於維多利亞時代風格，不食人間煙火的美，是很不受歡迎的，甚至在 1960 年代，冷門到了以賤價賣出都沒人要。之後，這畫不知怎麼的，淪落到阿姆斯特丹的一家美術館，被棄置在一個角落裡，沒人理睬。1963 年，一位波多黎各的實業家兼政治家路易斯・費雷（Luis A. Ferré）到歐洲旅行時，想為彭西藝術博物館尋獲一些珍寶，沒想到他看到了《火紅的六月》，眼睛為之一亮，大為驚豔，毫不猶豫的買了下來，現在它變成了博物館的罕見極品！

雖然它曾被丟棄過，被人們遺忘過，但那永恆的價值在那兒溫溫的燒著。就在這張畫完成後，隔年雷頓離開了人間，但對朵蘿西的記憶，始終存留在他的腦海，她一步一步帶領他走向極致，像《神曲》的碧翠絲帶著但丁，引入精神之最，是一座歡愉的天堂。那所謂的永恆，是因美，藝術家胸中的理想，是因愛。

18

蠕動的
性愛因子

Judith I 克林姆《茱迪斯之一》

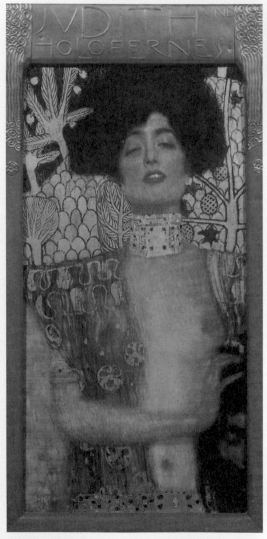

克林姆，《茱迪斯之一》（Judith I），1901 年 油彩、畫布，
84×42 公分，奧地利，美景宮美術館（Belvedere Palace,
Austria）

這幅畫是奧地利象徵派畫家
克林姆（Gustav Klimt, 1862-1918）
在 1901 年完成的《茱迪斯之一》。
女主角有著一對粗厚的眉毛，高
挺的鼻子，往上盤的深黑長髮，
頸上戴著一條金彩的頸鍊，身穿
一襲半透明衣裳，從頸鍊到腰環
的部分，袒露出一側乳房、肚臍，
右臂戴著金環，手臂下半滑潤，
呈平行走向，抓住了一個男子的
頭顱；背景布滿了金，像森林一
般，閃亮無比，將此女子襯托得
更加華麗，也增添了某種神祕，
她被喻為「奧地利的蒙娜麗莎」。

黃金階段

克林姆出生於維也納郊區的
伯加頓（Baumgarten），父親是
一名金匠，他排行老二，還有另
外六個兄弟姐妹，父親一個人掙
錢，實在難養活一家人。雖然之

後克林姆當了畫家，有享不盡的財富與聲望，但童年的赤貧讓他永遠難忘，也因此成了一生的隱痛。

弟弟恩斯特（Ernest）也是藝術家，兩兄弟合開一家工作室，名聲傳播出去後，有應接不暇的案子，為美術館、戲院、大學、私人豪宅等多棟雄偉建築物做設計及裝潢，克林姆二十九歲時已榮獲奧匈帝王賜予的兩座獎項，可算青年才俊。

一生很少旅行的他，短暫到過威尼斯與拉韋納（Ravenna），那兒聞名的馬賽克拼貼，深深的影響他之後的美學觀。1898 年，他開始用金片與拜占庭的圖像概念來創作，成就了他所謂的「黃金階段」，《茱迪斯之一》也包括在內；另外，還有 1898 年的《雅典娜女神》（Pallas Athene）、1907 年的《安黛兒・布羅荷鮑爾肖像畫之一》（Portrait of Adele Bloch-Bauer I）、與 1907 ～ 1908 年的《吻》（Kiss）都算典型的例子。

知性的風華

《茱迪斯之一》的女主角名叫安黛兒・布羅荷鮑爾（Adele Bloch-Bauer, 1881-1925），她是出生於維也納的猶太人，銀行家鮑爾（Mortitz Bauer）最小的女兒。在十五歲時，她摯愛的哥哥突然過世，留給她無限的

克林姆
取自：克林姆，《性器官的自畫像》（Self-portrait as genitalia），約 1900 年

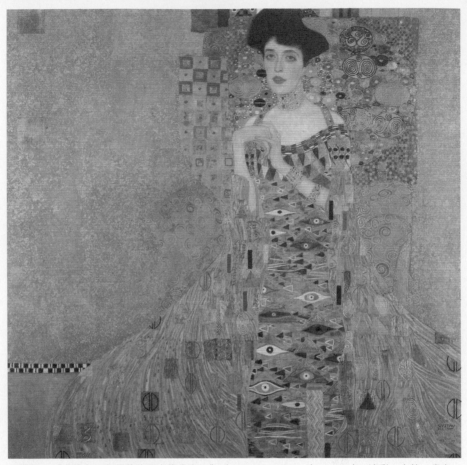

克林姆，《安黛兒·布羅荷鮑爾肖像畫之一》（*Adele Bloch-Bauer I*），1907 年　油彩、金箔、畫布，138×138 公分，紐約，新畫廊（Neue Galerie）

哀思，自此不再相信宗教，也不想上學，只期待找個好對象早點結婚，十八歲一成年，她就馬上嫁給實業家斐迪南·布羅荷（Ferdinand Bloch）。

　　婚後，她過著富裕的生活，經常出入文化圈，成為知性沙龍的女主人，社會頂尖人士每星期會到她的豪宅與別墅，大夥一起談繪畫、建築、音樂、戲劇、哲學、文學、政治……等等，克林姆是這些常客之一。她活動不斷，充滿新穎的點子。

克林姆，《安黛兒·布羅荷鮑爾肖像畫之二》（*Adele Bloch-Bauer II*），1912 年　油彩、畫布，190×120 公分，私人收藏

克林姆，《茱迪斯之一》練習圖，約 1899 年黑色粉筆，13.8×8.4 公分，蘇妮亞·尼普斯的素描本（Sonja Knips' sketch book）

　　據說，她個子高姚，膚色略黑，外表冷酷，常穿白色衣裳、叼著金色長條菸嘴，出現在公共場合上，走起路來散發優雅的氣質。她非常聰明，對政治也很敏感，是一位深信社會主義的女子。

　　這幅畫，背後隱藏了一個祕密，畫家與模特兒之間的一段浪漫史。有趣的是，兩人的火花是怎麼點燃的呢？她思想前衛，來自上流，喜歡收藏藝術品，知性又自由；而克林姆呢？出身鄉土，全身充滿了野性，散發幾近動物的野蠻；儘管背景、社會地位、性格的不同，藉由畫肖像，兩人的情感滋長起來了。

　　一般人對上流社會已婚女子的印象是冰冷的，碰不得的，但安黛兒的內在卻藏著一股騷動。克林姆懂得何謂底層欲望，他嗅到了她這個部分，透過繪

畫語言為她説話，為她傳達，在浮華的外表與家庭、社會傳統約束背後，有一團熱烈之火在體內醞釀著，一旦點燃，就難熄滅了。

愉悦的因子

以她當模特兒，克林姆畫下不少肖像作品，而《茱迪斯之一》應算是最性感的一張。在此，她扮演《聖經·舊約》裡的寡婦茱迪斯，闡述的是一個復仇的故事，她半閉的眼睛像偷窺，一眼就看穿了你似的；翹起的鼻子像吸吮精氣，補充所有的能量；微張的紅唇像訴説情色話語，讓你聽得癢癢的；盤上的髮式如大蟒蛇的蠕動，叫人心神不寧；半袒露的胸、肚臍，如此晃盪，呈現的不就是那魔障般的吸引力嗎！

完成《茱迪斯之一》後六年，克林姆依然無法忘記她的熱情，再次邀她擺姿，這時沒有任何衣物的遮掩，畫下了許多的裸女素描。其中一張是《正面站立的裸女》，上身的姿態就類似她扮演茱迪斯的模樣。

畫裡，叢林般的背景，馬賽克拼貼的頸飾，拜占庭圖樣的衣裳，都布滿了金黃，此種色調，會引發觀者怎樣的情思呢？是帝王般的尊貴？還是一時的歡樂與迷幻？

在克林姆眼裡，金黃代表了愛慾，超越了道德的善與惡，是人與人之間最美的形式，所以，他灑下了這活潑的因子，將此幻化成一座愉悦的天堂。

19

冷清清的
揮走吧！

Interior with Woman at Piano, Strandgade 30

哈莫休伊《史捷蓋迪
大街 30 號，室內鋼琴前的女子》

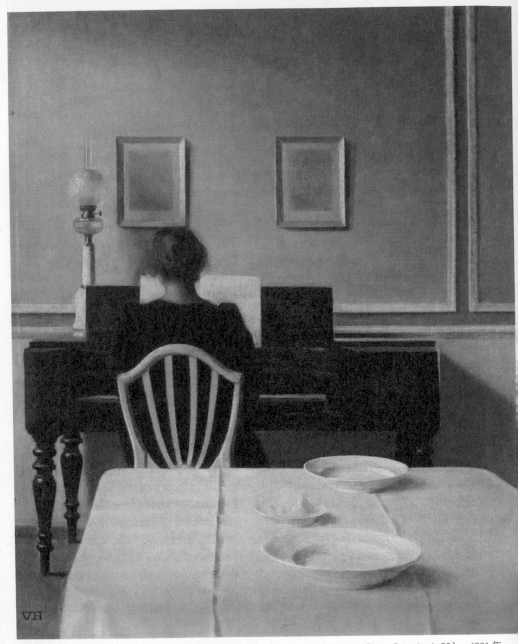

哈莫休伊，《史捷蓋迪大街 30 號，室內鋼琴前的女子》（Interior with Woman at Piano, Strandgade 30），1901 年油彩、畫布，55.9×45.1 公分，私人收藏

　　這是丹麥畫家維爾漢・哈莫休伊（Vilhelm Hammershøi, 1864-1916）在 1901 年畫的《史捷蓋迪大街 30 號，室內鋼琴前的女子》（以下用《鋼琴前的女子》）。一名女子坐在鋼琴前，穿著黑衣，頭髮往上盤，背對著我們，因此她的長相未知；畫的前端，桌上鋪有一條大白巾，上面兩條明顯的折痕，桌上擺著兩個大盤和一個小碟子，分別放有乳白色的湯與淺黃的奶油；牆上掛著兩幅畫，只有畫框，卻沒有內容，灰灰的一片，牆則屬於灰藍色調，冷光從左上方射下來，淺淺的，給人低調、詩性的感覺。

夜光中的奶油

　　哈莫休伊出生於哥本哈根，是個有錢商人的兒子，從小生長在富裕的家庭。八歲以後，就在祈克果（Christian Kierkegaard）、格倫沃爾（Holger Grønvold）與凱恩（Vilhelm Kyhn）底下習畫，十五歲之後進入學院，接受佛門倫（Frederik Vermehren）、可洛宜（Peder Severin Krøyer）與其他知名藝術家的調教；二十一歲那年，他的畫在公共場合展出，據說雷諾瓦到現場觀看，非常喜歡他的作品。

哈莫休伊
取自：哈莫休伊，《自畫像》（*Self-Portrait*），1889 年　油彩、畫布，52.5×39.5 公分，哥本哈根，國家美術館（Statens Museum for Kunst, Copenhagen）

　　值得一提的是，1883 到 1885 年期間，在獨立學院受訓時，他特有的天分被他的導師可洛宜注意到，形容他的畫猶如「夜光中的奶油或豬油」與「酒中的胎兒」。這樣不尋常的讚詞，點出了他奇異的藝術養分，之後有一次，這位老師跟其他同事聊天時，還特別提醒：「我

掃除神經衰弱症之美

房間內稀疏的家具，充滿白、泛灰、深棕色調，藝術史家麥德森（Karl Madsen）認為這些體現了現代生活的焦慮，此觀點與醫學專家彼爾德（George Miller Beard）發現的「神經衰弱症」不謀而合，主要是因工業革命與城市化造成的意志消沉，引起無能、緊張、憂鬱、勞累等負面作用。

只是，這麼靜悄悄的畫怎麼可能跟神經衰弱症扯上關係呢？整個畫面看來寧靜，其實，背後隱藏一份極度的焦慮與不安，畫家替畫面製造的陌生、灰色基調，是空洞，也是迷失的。整個空間冷清而醜陋，女主角艾妲坐在那兒，背對著我們，注入的是溫柔、愛與奉獻，她的存在是畫裡唯一的美。

有一位學生，畫得很古怪，雖然無法理解他在做什麼，但相信將來他會成為一個重要人物。記住！千萬別想塑造他。」

「別想塑造他」？就是充分給他自由，只因他的獨特。

有一段時間，他到歐洲各地旅遊，發現最讓他有認同感的地方就是倫敦。從小，他鍾情於英國小說家狄更斯的故事，城市中布滿濃濃的霧，成了他作畫的因子。我們在他的作品裡，可以感受一種灰塵的飛舞與樸質感，也因此，他的畫被人稱之「莫內遇見康登區畫會」*。

他的畫充滿了詩性、哲學性，詩人里爾克（Rainer Maria Rilke）曾到哥本根探訪哈莫休伊，之後，寫下了一段這樣的文字：「他的創作過程漫長，徐徐不急的，最終，因他的作品，人們將會熱烈地談論什麼才是藝術的品質。」

哈莫休伊的藝術不但可喚起人的知覺，更能使人回歸到本質的命題上。

* 康登區畫會（Camden Town Group），指二十世紀初英國繪畫團體，成員以希克特（Walter Sickert）最知名，他們來自對皇家學院派的反動，以日常生活作為繪畫主題，傾向寫實風格，使用大膽、平塗的色彩，此畫會被視為英國現代藝術的先驅。

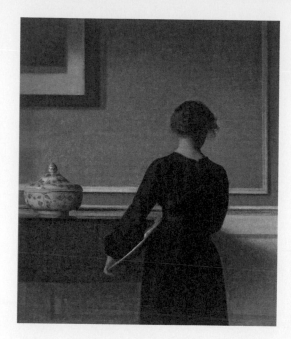

哈莫休伊，《室內：從背後
看的女子》（*Interior: Young
Woman Seen from Behind*），
1903-1904 年　油彩、畫布，
61×50.5 公分，蘭德斯，
蘭德斯美術館（Randers
Kunstmuseum, Randers）

只留下背影

1891 年，哈莫休伊在二十七歲時娶了一名女子，叫艾妲‧伊斯台德（Ida
Ilsted）。

艾妲是丹麥畫家彼得‧伊斯台德（Peter Ilsted）的妹妹，哈莫休伊是先認
識彼得，兩人志同道合，藉這層關係才認識艾妲。她有一雙識才的眼睛，當看
到哈莫休伊作品時，直覺告訴她，他是一位天才。也因她的了解與支持，他們
結婚之後的生活過得充實而快樂。

兩人於 1898 年搬進哥本哈根史捷蓋迪大街 30 號，九年間，他創作了六十
張以上的家居畫，跟維梅爾一樣，都喜歡引女子入畫。但與維梅爾不同的是，
哈莫休伊把室內大部分的家具移走，僅留下簡單的裝潢形式，再以此當場景來
作畫。

他的許多室內家居作品，通常出現一名女子的背影，不露真面目，神祕兮

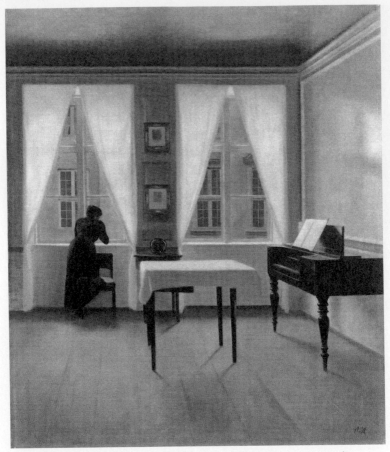

哈莫休伊，《史捷蓋迪大街 30 號的室內》（*Interior, Strandgade 30*），1901 年
油彩、畫布，62.4×52.5 公分，漢諾威，下薩克森州立博物館（Niedersächsisches
Landesmuseum, Hanover）

兮的，她會是誰呢？沒有別人，她就是艾妲了。毫無疑問的，艾妲也是《鋼琴
前的女子》的女主角。

　　在《鋼琴前的女子》，陽光由左側射入，下端的牆面、牆框、燈座、樂譜、
桌面、盤子、椅子，都屬於白色系，此靈感可能來自於他的偶像惠斯勒的作品
《白色交響曲》。有趣的是，桌上有盤子、湯、奶油，怎麼沒麵包、刀叉、湯

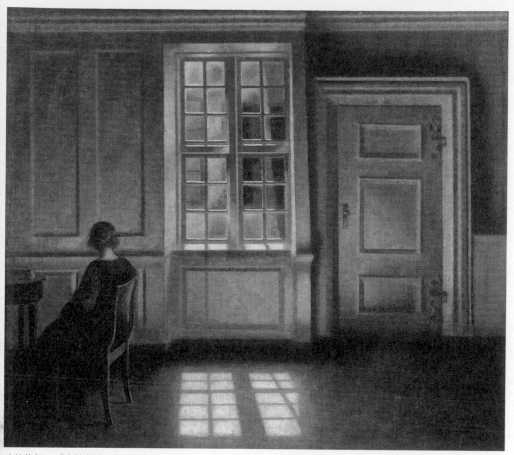

哈莫休伊，《史捷蓋迪大街 30 號的室內》（*Interior, Strandgade 30*），1909 年　油彩、畫布，55.5×60.5 公分，
私人收藏

匙呢？再者，白、泛灰、灰藍色調，感覺沉悶，冷清清的，怎樣會這樣呢？
除此之外，介於前端的白桌與艾妲之間擺上了一張白椅，我們看到椅背，卻
難以判斷她是坐在這個椅子上呢？或坐在另一張我們看不到的板凳上呢？她
的身體與鋼琴之間的距離變成一個謎，她在幹什麼呢？彈琴、看樂譜、呆坐、
或縫製衣裳？我們一概不知，此朦朧情境正是藝術家處心積慮想營造的。

不安的因子

　　此畫帶來的種種困惑有何意涵呢？它似乎布滿了一種靈魂的失落，暗喻現代生活的焦慮，這是當時的工業革命與都市化造成的。然而，我們不禁要問，這靜悄悄的畫怎麼可能跟失落、焦慮扯上關係呢？室內擺飾看來簡單，但哈莫休伊替畫面製造的灰白、淡藍基調與種種疑惑，是在為此部分預留了「不安的因子」。在這裡，沒有任何故事性，卻有象徵性。

　　愛妻艾妲的身影不坐落在中央，藝術家藉此想打破黃金比例，進而挑戰觀眾的眼睛。全身的漆黑「擾亂」了射進來的光，柔性的身體曲線「破壞」了硬邦邦的垂直與水平線條，最終，我們的視覺焦點會降在她的身上。

　　頭髮疏散地盤上去，露出細緻的頸子與光的照映，顯得優雅與謙遜，而她那年輕、微微的性感，使那份均衡的美達到了極致。她的存在不但穩住了空間的「焦慮」，更將之前高度的象徵主義轉換成自然或現實的狀態，告知在美學裡，象徵的意涵之中，一切屬於泡影，只有她才是最真實、最具體，能觸摸得到。

　　艾妲陪哈莫休伊一塊旅行，除了靜靜的擺姿，也分享他生活的喜怒哀樂、知性與經驗。在室內景象中，來自外在的不安，她都掃除了，襲來的困惑，她都迎刃而解了。

　　更深一層來說，她是藝術家生命中唯一的珍寶，有她在身邊，世界才有意義。

20

美得
純真無邪？

The Eternal Question

吉布森《永恆的疑惑》

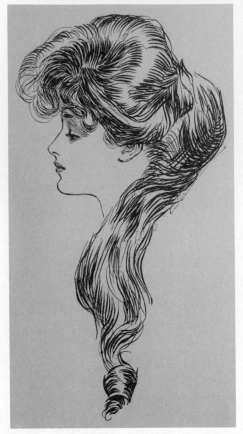

吉布森，《永恆的疑惑》（*The Eternal Question*），
1905 年　鉛筆、墨

　　這是美國插畫家查爾斯・達納・吉布森（Charles Dana Gibson, 1867-1944）
在 1905 年畫的《永恆的疑惑》，用鉛筆與墨完成，此媒材創作是吉布森的拿
手技巧。他以側面的角度、柔順的線條來描繪，將模特兒年輕的輪廓、豐盈的
髮絲、憂鬱的情思，甚至皮膚細緻到了吹彈可破的地步，都表現得淋漓盡致。

　　若注視那頭蓬鬆、波浪的髮絲，會發現那輪廓形塑了一個有趣的「問號」
（？），定住在那兒。

鉛筆與墨的相溶

　　吉布森出生於麻州的羅克斯伯利（Roxbury），家族幾代擔任美國參議員，不過吉布森沒承襲什麼政治基因，反而發展獨特的繪畫技藝，父母也察覺到這一點，送他到紐約的藝術學生聯盟（Art Students League）受訓。

　　他傾向用鉛筆與墨創作，十九歲那年，他的第一件作品就賣給《生活》（Life）雜誌，這對他是一大激勵，往後的三十年，他的素描每週都會定期在這份雜誌刊登。除此，紐約的《哈潑周刊》（Harper's Weekly）、《斯克里布納》（Scribners）、《高力》（Collier's）等知名刊物上亦出現他的作品；同時，他也幫一些好書像安東尼‧霍普（Anthony Hope）的《倫達城的囚徒》（The Prisoner of Zenda）從事插畫；漸漸的，成為一個家喻戶曉的插畫家。

　　1895 年，他娶了一名叫愛琳‧蘭霍恩（Irene Langhorne）的女子，是來自維吉尼亞州的豪門，一家幾個姐妹很會穿衣服，也懂生活情調，不但長得美，還十分優雅，因而激發他畫了無數的上流社會女子。之後，這些素描被讚譽為「吉布森女孩」（Gibson Girls），一股流行風就此掀起。

　　《永恆的疑惑》的側面女子，是美國的名模艾芙琳‧奈斯比（Evelyn Nesbit, 1884-1967），她出生於賓州塔蘭坦（Tarentum）的一個小村莊，家裡除了有當律師的爸爸、媽媽，還有一個弟弟。艾芙琳從小就長得十分甜美，但個性相當害羞，不到十歲，全家搬到匹茲堡（Pittsburgh），但父親卻突然過世，沒留下任何東西反倒負債累累，瞬間她變得一無所有。為了維生，她開始

吉布森，約 1890 年代
的照片

吉布森，《畫樣的美國：沿著海邊到處都是》（*Picturesque America: Anywhere along the Coast*）鉛筆，墨
艾芙琳落於畫面的中央，右邊坐著三名女子，左邊幾個零散的女孩正在玩耍，艾芙琳直視我們，人群中她總
最亮眼。

吉布森，《與姐妹們》（*-And-Sisters*）鉛筆，墨
這些女子，各有各的長相、穿著與姿態，左邊第二位是艾芙琳，四位女人坐在一起，有相較勁的意味。

在一些藝術家那兒擺姿，賺錢養家。

　　十六歲，她偕同媽媽與弟弟到紐約發展，馬上就找到了工作，在知名的畫家與攝影家那兒擔任模特兒，也當歌手、舞者、演員。她有一張姣好的臉蛋，一襲暗紅的長髮，既蓬鬆又呈波浪形，正如紅酒般滴流的香醇，又仿如大蛇的彎曲延伸；不但如此，她身材苗條，玲瓏有致，早已迷惑了人心，不到二十歲，就成了紐約最受歡迎的模特兒。

難解的疑惑

　　當然，插畫家吉布森更將她的特質凸顯出來，因他的描繪，艾芙琳正式進入「吉布森女孩」的行列，成為理想女性的化身，也首次為美國本土創造了女性美的標準。然而，為什麼要將她畫成問號呢？為什麼又是永恆的疑惑呢？

　　在此，我們看到她華麗的外表下，有一雙半闔上的眼睛，黑影重重，充滿憂愁。她怎麼了呢？

　　其實，艾芙琳向來有難言之苦，失去了父親，使她得不到引導和保護，而且她還必須一肩扛起養家的責任。

　　1901 年，當她十六歲時，認識了一名有錢的建築

葛楚‧凱薩比爾（Gertrude Käsebier），《奈斯比小姐肖像》（*Portrait of Miss Nesbit*），1903 年　照片

理想女性化身之美

「吉布森女孩」是為邁入二十世紀的美國女子尋找一種理想美，然後塑造出那標準。若翻開此插畫家的畫冊，表面看起來都很完美，樣子也很快樂，幾乎到了無瑕疵的地步，但沒有一位女孩像艾芙琳一樣，不但描繪的角度獨特，眼神還帶著憂鬱，更特別的是，用符號來做模型，這成為吉布森最獨一無二之作。

設計這「問號」時，畫家也在心裡產生疑惑，理想美背後浮現的問題——細緻、絢爛，但易破、易碎，相當值得隱憂。

師斯坦福‧懷特（Stanford White），在艾芙琳自己的一本回憶錄《揮霍的歲月》（*Prodigal Days*）裡，她詳細描述了跟他初遇的情景。她被邀請到他的豪華公寓，一進門就看見了紅絲絨的窗簾與牆上的名畫，然後，他遞給她一杯香檳酒，將她引至樓上的工作室，在那兒，天花板上懸掛著一個紅絲絨的秋千。

整個場景安排得很有氣氛，很浪漫，非常適合戀愛中的男女。之後，導演理查德‧弗萊徹（Richard Fleisher）在 1955 年拍成一部電影，叫《紅絲絨秋千的女孩》（*The Girl in the Red Velvet Swing*），將艾芙琳的傳奇精彩地傳播開來。

懷特與艾芙琳之間歲數差很多，但也擦出了火花，他細心照料她的家人，讓她無後顧之憂。之後，艾芙琳跟鐵路與煤礦大亨哈瑞‧肯德‧霍爾（Harry Kendall Thaw）交往，據說他佔有慾極強，經常拿著手槍，隨時準備射殺親近艾芙琳的男人。後來艾芙琳嫁給了他，但他對懷特一事卻始終耿耿於懷，認為懷特對艾芙琳的關愛不懷好意。1906 年的一天，霍爾走到戲院，手槍對準懷特的臉，大喊著：「你毀了我，也毀了我的妻子。」說完後，開了三槍，懷特當場斃命，而霍爾也被送到精神病院。

這場悲劇之後也被稱之為「世紀之罪」，而這《永恆的疑惑》是在事件發生的前一年完成的。藝術家望著她，在那靈魂之窗，敏銳地感受到她的憂鬱濃得化不開；於是，著墨於眼，在周圍處多加上了陰影，似乎預測了一場災難的來臨。

她的美，看來那樣純真無邪，帶來的卻是無限的哀傷，為世人打了一個大大的問號，「疑惑」那樣難解，但也持續震盪著，既然找不到答案，就將此丟給永恆吧！

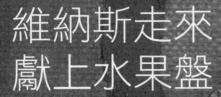

21

維納斯走來
獻上水果盤

Jeanne Hébuterne

莫迪里亞尼《珍妮‧荷布特妮》

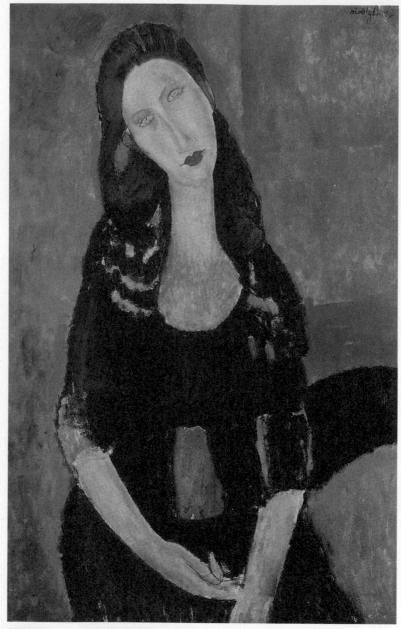

莫迪里亞尼，《珍妮·荷布特妮》（*Jeanne Hébuterne*），1918 年　油彩、畫布，100×65
公分，蘇黎世，私人收藏

　　這是莫迪里亞尼（Amedeo Clemente Modigliani, 1884-1920）在 1918 年畫的
《珍妮‧荷布特妮》。女主角靜坐於中央，身穿黑、深紅的衣裳，衣袖與腰處
有綠綠的區塊，端正的身子，長長的脖子，從頸處到前胸有幾分的袒露，頭彎
向了右側，更增添她的嬌媚；她有一雙纖細的眉型、灰藍的眼睛、細長的鼻子、
與豐厚有型的嘴唇。背景的綠、黑、橘色調，看來如室內家具的擺設，但又有
幾何圖案的味道。

迷人的美男子

　　莫迪里亞尼出生於義大利利佛諾（Livorno）的一個猶太家庭，排行老四。
母親那邊的祖先全是知識分子，不但是猶太經典的
權威，也為塔木德經（Talmudic）學派的創始者；父
親是一名有錢的採礦工程師，然而 1883 年碰到經濟
蕭條，金屬價格一直往下掉，導致家中破產；莫迪
里亞尼剛好那時來到世上，真可說生不逢時。

　　莫迪里亞尼自小跟媽媽特別親近，她教他讀書、
寫字，由於他身體不斷出狀況，胸膜炎、傷寒、結
核病等疾病纏身，媽媽決定帶他到暖和的地方去。
於是，他們在那不勒斯、拿坡里、羅馬、阿馬爾菲
（Amalfi）、佛羅倫斯、威尼斯各地旅行，也吸收了
當地的文化與藝術。

　　有趣的是，十一歲時，他的媽媽在日記裡提到：

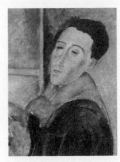

莫迪里亞尼
取自：莫迪里亞尼，《自
畫像》（Self-Portrait），
1919 年　油彩、畫布，
100×65 公分，巴西，聖
保羅大學，當代藝術博物
館（Museum of Contemporary
Art, University of São Paulo,
Brazil）

「這小孩的個性還未定型，我無法去想，也沒辦法說，他像一個寵壞的孩子，但不缺乏智商，我們應該再等等，看看這蛹裡到底裝什麼，或許，說不定是一位藝術家？」

這段話不但說明了母親對兒子耐心的關照、觀察，也精準預言了他的未來——當一名藝術家。後來，他被送到地方上最頂尖的畫家古里耶摩‧米克里（Guglielmo Micheli）那兒受訓，在這位繪畫大師的教導之下，固然受到顏色潑、灑的影響，對於走出戶外做風景畫卻極力反抗，因為莫迪里亞尼比較喜歡待在室內畫人物。他曾說：「老實說，風景畫一點表情也沒有，我需要人體在我面前，否則畫不出來！」

可見，只有肖像、裸女畫，才能滿足他，感動他。

他過著波西米亞般放蕩的日子，喜愛讀書，特別是尼采、波特萊爾、卡度齊（Giosue Carducci）、洛特雷阿蒙（Comte de Lautréamont）的作品。二十二歲，他隻身到巴黎發展藝術生涯，一開始住在「洗濯船」（Bateau-Lavoir）公社裡，那是給窮畫家住的地方，一年之內他的名氣遠播，不過，是怎樣的名聲呢？

莫迪里亞尼的脾氣很糟，經常在酒吧鬧事，醉了就當場喧嘩，跳起脫衣舞，因此，他的壞名聲遠勝於創作。不過，他也有柔性的一面，為人紳士，學識、涵養深厚，是個醉人的美男子。

1917 年春天，藉由蘇俄雕塑家歐洛夫（Chana Orloff）的介紹，莫迪里亞尼與珍妮‧荷布特妮（Jeanne Hébuterne, 1898-1920）相識，當時他三十三歲，她十九歲，從那刻起，她成為他藝術中的繆思，不斷畫她，直到生命終了。

1920 年，他因結核性腦膜炎死於自己的工作室，年僅三十六歲。

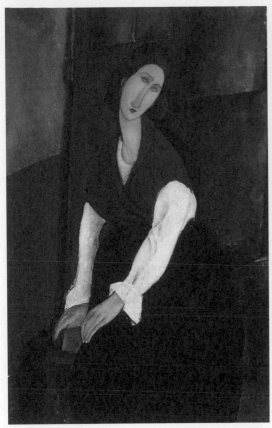
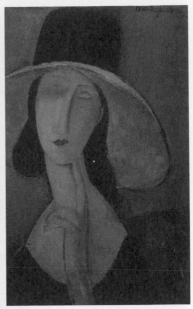

莫迪里亞尼，《珍妮‧荷布特妮，背景有一扇門》（*Jeanne Hébuterne, a Door in the Background*）局部，1919 年　油彩、畫布，130×81 公分，私人收藏

莫迪里亞尼，《戴大帽的珍妮‧荷布特妮》（*Jeanne Hébuterne with Large Hat*）局部，1917 年　油彩、畫布，55×38 公分，私人收藏

維納斯的化身

　　珍妮出生於巴黎，父母都是天主教徒，她哥哥將她帶入蒙帕那斯區（Montparnasse）的藝術圈，在那兒，她遇到一些藝術家，也為畫家藤田嗣治（Tsuguharu Foujita）擺姿。她很有藝術細胞，到科拉羅西學院（Académie Colarossi）註冊，並接受訓練，夢想當一名藝術家。

　　當她一遇見莫迪里亞尼，就愛上了他，三個月後搬進他的住處，從此如影隨形。他們經濟拮据，再加上珍妮父母的強烈反對，日子過得十分清苦。儘管

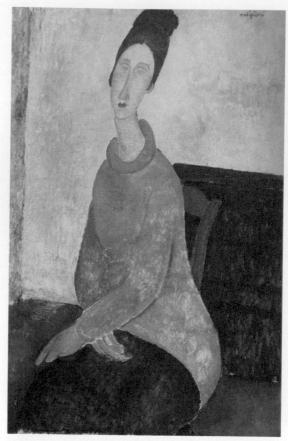

莫迪里亞尼，《珍妮‧荷布特妮》（*Jeanne Hébuterne*），
1918 年　油彩、畫布，100×65 公分，紐約，所羅門‧古根漢
博物館（Solomon R. Guggenheim Museum, New York）

如此，她始終深愛著莫迪里亞尼，從一封她寫給好友的信裡，便可看出：「我
躺在一張跟他睡的床上，這骯髒的床墊隨時都會被拿走，我很孤單，幾乎沒有
什麼理由活下去，然而，我不遺憾所做的選擇。」

　　這段話說明了她在愛情裡的勇敢、執著與堅強。

　　珍妮性情害羞、文靜、溫和，個子不高，有藍色的眼睛、厚唇、乳白的皮
膚，輪廓很深，留著一頭栗色的長髮，人又至為深情，這模樣足以感動莫迪里

亞尼。相處三年，他為她留下二十五件以上的肖像作品，數量之多，可見他對她的癡迷。

在《珍妮·荷布特妮》裡，珍妮像一隻小綿羊似的，乖順的坐在那兒，她的皮膚仿如桃子的嫩粉，也像芒果般的黃，嘴唇如櫻桃的紅，衣服綜合黑莓的深藍、李子皮的深紅、與奇異果的綠，她全身就像一個水果盤，兼備視覺的「色」感與想像的「味」覺，畫家在這兒為她塑造某種性感——引爆的「食」慾。

她的頭右傾，這一角度看來十分嬌媚，而背景的顏色與安排，整體讓人聯想到文藝復興藝術家波提且利的名畫《維納斯的誕生》，怎麼說呢？

首先，頭的傾斜約有 45°，略長的臉，眉毛、眼睛、鼻子、嘴唇的特徵，右肩比左肩略高，左手伸展到陰部之下，這些跟維納斯姿態非常的像；再看看背景的抽象圖案，左側的藍綠色調、右上的橘紅、右中下的粗黑圓弧帶狀、及右下綠與橘的摻混區塊，不就分別代表《維納斯的誕生》裡的天空與海洋、豪華的披肩、深暗的叢林、與開展的貝殼嗎！

他／她是我的專屬

當然，不像維納斯的裸身，莫迪里亞尼在此不用

靜止伸展之美

莫迪里亞尼雕塑人頭或畫肖像時，喜歡將頸子拉長，像根垂直的柱子，若問歐洲最有名的「長頸」畫為何？莫過於十六世紀義大利畫家帕米吉尼諾（Parmigianino）的《長頸的聖母》（Madonna with Long Neck），此畫聖母的脖子被誇張的拉長，全身也運用「蜷蜿人物」（Figura Serpentinata）的原則，也就是如蛇形一樣扭轉、糾結，順一條軸線盤旋而上，對觀者而言，沒有優勢視角，360°都有趣味。傳統的聖母畫，多半有聖子，通常是母抱子的祥和、展現母愛的畫面，但莫迪里亞尼對這類畫有另一番解讀，小孩經常是男女情感的阻礙，因此他有意去掉這個部分。我們看到畫中模特兒的兩手還殘留那母抱子的姿態，但腹前卻是「聖子缺席」。

這兒，莫迪里亞尼承襲帕米吉尼諾的長頸，但未有蜷蜿糾結，反而讓女主角呈靜止，只能在局限的角度裡欣賞。依他之見，這樣最好，而此畸形拉長的脖子，是為了優雅、高貴，如天鵝一般，同時，也有接近天堂、精神飛升的涵義。

裸體表現，因為珍妮只屬於他，絕不可能袒露給別人欣賞。另外，在畫裡，她的那雙眼睛很銳利，給人揮之不去之感，她直直的瞪向前方，代表她深情的注視自己的愛人，而凶狠的眼神也象徵了她的內心狀態，妒嫉、霸佔心強，就像發出一個嚴正的警訊：其他女人想都別想，他是我的專屬。

1920 年 1 月 24 日，當他臨終時，在珍妮的耳旁呢喃：「跟隨我一起到墳墓，在天堂裡，我可以有我最愛的模特兒，讓我們一起享受永恆的幸福吧！」

傾聽他的遺言，她心裡也準備好了，就在葬禮的前一天，她從住家高處往下跳，墜樓身亡。從此，兩人的靈魂就像一對展翅的蝴蝶，飛到了天堂，永遠廝守。

在莫迪里亞尼眼裡，珍妮不但有維納斯最美的原型，更有著水果盤的色香味，那種美，有鄰家小女孩的羞澀、優雅與恬靜，也有妖女的霸佔、強勢，更有來自仙境的理想與神性。

珍妮一直渴望嫁給莫迪里亞尼，有個妻子的名分，就在莫迪里亞尼去世前六個月，寫下一張允諾婚約的保證書，現場有兩位見證人，但最後他們還是沒到法院公證結婚。

但是，當我們目睹他為她畫的肖像，如此精彩，彷彿訴說了愛和一份堅信，這不就是他們之間最美的承諾嗎？更是一張最實質的結婚證書，不是嗎？

22

風騷，
浪漫冥想的微光

Lee Miller

根特《李‧米樂》

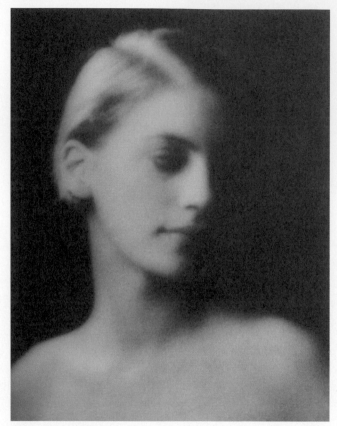

根特，《李‧米樂》（*Lee Miller*），1927 年　照片，23.7×18.4 公分，倫敦，維多利亞與亞伯特博物館

　　這是德裔攝影家阿諾德‧根特（Arnold Genthe, 1869-1942）在 1927 年拍的《李‧米樂》，女主角轉頭的角度與方向、肩膀的姿勢就像達文西的《抱銀貂的女子》，不過她的眼睛往下看，如沉思一般，那不可一世、純潔、乾淨的模樣，就仿若一位從未染過塵埃的小公主。

捕捉從最卑微到最亮麗

　　根特出生於柏林，父親是拉丁與希臘文學教授，成長的過程因耳濡目染，腦袋裝滿了古典的知識，也渴望未來當一名學者。他在耶拿大學（University of Jena）攻讀哲學，二十三歲那年順利拿到了博士學位，並在那兒與繪畫大師門采爾（Adolf Menzel）（與弗里德里希〔Caspar David Friedrich〕並稱十九世紀德國最卓越的兩位藝術家）熟識，從他身上，根特吸收到難得的美學與藝術技巧，以及豐富的人文養分。

　　二十六歲，他決定搬到舊金山，教書之餘，閒暇時也玩起相機，屬無師自通。那時他深深的被當地中國城的景象所吸引，然而十九世紀末、二十世紀初，中國人非常恐懼攝影，對此採取不信任的態度，若要拍那兒的人物、建築，簡直是難上加難。所以，他想到的方式是，在拍攝時把相機藏起來，就這樣，他一五一十捕捉到許多人未曾見過的中國城，也盡可能把任何西方的元素消除掉。最後，作品裡的影像猶如一顆凍結的時空膠囊，呈現的是清末的中國，至今還有二百張圖片留存下來。

　　1906 年，舊金山發生大地震，他的工作室倒塌，許多珍貴的底片也毀了，但他拍下震後的景象，其中一張《1906 年 4 月 18 日，往下看的舊金山唐人街》（*Looking Down Sacramento Street, San Francisco, April 18, 1906*），人潮聚集、起火冒煙的狀況都入了鏡，成為不朽的經典之作。1908 年，他篩選滿意的照片，

根特
取自：根特，《自我肖像》
（*Self-Portrait*）

出版了一本攝影集《老中國城的圖片》（*Pictures of Old Chinatown*）。

為名人掌鏡

因作品經常刊登在雜誌上，名氣越來越響亮，他決定開一家私人肖像館，不少有錢的婦女是他的客戶。漸漸的，一些電影明星、作家也都上門來了，譬如：現實主義作家兼記者傑克‧倫敦（Jack London）、女詩人諾拉‧梅‧佛蘭區（Nora May French）、演員南希‧奧尼爾（Nance O'Neil）與莎拉‧伯恩哈特（Sarah Bernhardt）等等。

之後，他進駐加州濱海卡梅爾（Carmel-by-the-Sea），在那兒從事許多攝影實驗，特別是對色彩的研究。有關這個部分，他寫道：「洛博斯角（Point Lobos）的柏樹與岩石，總有持續變化的落日與沙丘迷人的陰影，提供了一個顏色實驗的豐富領域。」

他可以說是最早期使用奧托克羅姆微粒彩屏乾版攝影的藝術家，他的照片非常精彩，能看出他對光影下的功夫，漸層的效果，與凸顯區塊的立體感。

1911 年，他搬到紐約發展，很快的，不少政治界、上流社會、文藝界、娛樂圈的名人都成了他相機下的主角，諸如：美國總統羅斯福（Theodore Roosevelt）與威爾遜（Woodrow Wilson）、實業家與慈善家約翰‧洛克菲勒（John D. Rockefeller）、女明星葛麗泰‧嘉寶（Greta Garbo）、舞者伊莎多拉‧鄧肯（Isadora Duncan）等等。之後，也陸續出版了幾本攝影集與傳記，譬如：《舞之書》（*The Book of the Dance*, 1916）、《老新奧爾良的印象》（*Impressions of Old New Orleans*, 1926）、《伊莎多拉‧鄧肯》（*Isadora Duncan*, 1929）、《當

我記得》（*As I Remember*, 1936）、與《集錦與影像》（*Highlights and Shadows*, 1937）。

　　也就在紐約，1927 年，他遇到模特兒李‧米樂（Lee Miller, 1907-1977）。

「年輕」與「惹人愛」

　　李‧米樂原名伊麗莎白（Elizabeth），生於紐約州的波基普希（Poughkeepsie），是家中的獨生女，上有哥哥，下有弟弟。她有一頭金髮，一雙藍眼睛，個性活潑，但調皮、狂野、固執，每次入學總是不久就被開除，還好有一個愛她的父親——擔任機械工程師的西歐多‧米樂（Theodore Miller），在她成長過程中，不斷的給予鼓勵、支持。

　　西歐多從一張法國畫家保羅‧茹巴斯（Paul Chabas）的《九月清晨》那兒得到靈感，拍下李‧米樂站在雪中的模樣，當時她才八歲，在冷颼颼的寒冬裡光著身體，勇敢的站著，此照片稱作《十二月清晨》。一直到二十多歲，李‧米樂依然渴望成為父親眼中的焦點，願裸身擺姿作他鏡頭下的模特兒。在二十世紀初，「裸體攝影」代表的是一種美學的革命。

　　不過，李‧米樂對父親的情愫，正如榮格（Carl Jung）1913 年談論的「克特拉情結」——也就是所謂的戀父情結。

　　因為父親，米樂愛上了相機，喜歡被拍，擺姿引來的專注眼光令她歡心，自然地，照片、電影與戲劇舞台成了她最想接觸的領域。1917 年，她到波基普希歌劇院看了一場戲劇，女主角就是當紅的莎拉‧伯恩哈特（被喻為世上最知名的女演員，有「神聖的莎拉」之稱），十歲的米樂，從那一刻起就將她視

西歐多‧米樂，《十二月清晨》（*December Morn*），拍攝地點：紐約州，波基普希市，1915 年 4 月 14 日，李‧米樂檔案館

為偶像。漸漸的，也愛上電影，總會對裡面的女主角多做研究，從她們身上學到如何妝扮自己。當時，女演員大都留著短髮，戴鐘形帽，穿捲絲襪，擦口紅，米樂便從一開始的模仿，慢慢的發展到有自己的獨特風格。

她之後到巴黎、曼哈頓待了兩年，學習戲劇、服裝與燈光設計，她的「存在」哲學，就像小說家費茲傑羅（F. Scott Fitzgerald）筆下放浪不羈、新派女子的鮮活角色。在她的字典裡，沒有「端莊」二字，全憑那副「年輕」與「惹人愛」的姿態，成為一位迷人的女子。也像馬格利特（Victor Margueritte）的爭議小說《野姑娘》描繪一般，反抗舊社會的束縛，追求自由。

進入流行時尚圈

1927 年春天，她身穿一套法國最新流行的服飾，駐足街頭，被出版王國的創辦人康迪‧那斯特（Condé Nast）一眼看上，邀請她擔任《時尚》雜誌的模特兒。抓住這千載難逢的機會，從那刻起，她像鳳凰飛上枝頭一樣，開始高飛。當時的流行圈，有幾個主要「風騷」特徵，像短髮、鐘形帽、裝飾藝術、立體派風格……等等。紐約著名插畫家喬治‧落巴彼（Georges

雕塑之美

若仔細觀察這張照片，會發現短髮、裸身、右肩高於左肩、臉的角度稍往下、視線往左下瞄，整個特徵、姿態和亞歷山德羅斯（Alexandros of Antioch）的古希臘雕像《米洛的維納斯》（Venus of Milo）——一尊斷了臂的愛與美的女神——是一模一樣的，攝影家為他的模特兒找到了特質。

李‧米樂的身體有一種力與美的結合，達達與超現實藝術家曼‧瑞（Man Ray）為她拍照時，將她的頭到肩拍成雕柱的模樣，而 1930 年法國導演考克多（Jean Cocteau）籌拍新片《詩人之血》時，請她演出沒手的樣子，立在那兒，當一尊雕像。之後，英國流行肖像攝影師比登（Sir Cecil Beaton）下了精簡的斷語：「米樂的美，只有『雕像』才足以彰顯出來。」

根特最先看到這雕琢特質，因為他，米樂才醒悟自己的美，最後逐漸發光發亮。

根特，《李‧米樂》（*Lee Miller*），1927 年　照片，23.4×18.2 公分，
李‧米樂檔案館

Lepape）為米樂描繪頭像，刊登在雜誌封面，圖上有閃亮亮的曼哈頓夜景，她
戴上流行的帽式，露出些許的短髮，看來乾淨俐落；斜上勾的大眼睛，直挺的
鼻子，豐厚的嘴唇，兩側腮紅映托臉頰的凹陷，凸顯高顴骨，略粗的長頸，豎
立起的衣領，顯示她那敏銳的流行感與自信的模樣。

　　流行雜誌漸漸的由傳統插畫轉為照片，攝影師開始被大眾們視為新興的英雄，米樂也替幾位曼哈頓頂尖的攝影家擺姿，就在那時，她遇到了根特。

　　米樂遇到根特時，她二十歲，他五十八歲，角色就如父女一樣，米樂對這種關係再習慣也不過了，而根特在二十年前拍過莎拉‧伯恩哈特，這讓她感到興奮，對他崇拜不已。

　　他為她拍了兩張照片，第一張她的頭髮顯得較短、較捲，因幾乎側臉的拍攝，加上光影的層次效果之好，將她的輪廓整個襯托出來了；第二張，也是此章節的主要照片，她轉頭，卻沒有掙扎的模樣，如此的柔和、自然，臉的另一半因陰影的關係，沒入了漆黑，肩膀全裸，整體看來非常的純真，在她面前，我們不會有任何遐想。

　　在年輕、單純的背後，代表她未來的可塑性之高，潛力無窮。從這兒，根特抓到了她即將要蛻變的一刻。

一張張漂亮的成績單

　　身為一個美學家，根特找到了米樂的美，她在沉思，她在熱望，她在築起更大的野心，就如她當時在筆記上寫下的兩句話：「每每，我被自己的真正智力嚇了一跳。」「感覺空虛

無名氏，《李‧米樂》（*Lee Miller*），拍攝地點：埃及，1935 年

——然而充滿著渴望，我的手指感覺空洞，因此，渴望創作。」

　　結果，在他為她拍完照片後沒多久，她開始興起了當攝影家的野心，於是原名改為「李」，給人一種中性、專業的印象。

　　之後，她到巴黎學攝影，有了個人的工作室，幫流行雜誌與沙龍拍照，不少上流社會與貴族人士、文藝界的知識分子前來邀約，逐漸的，她成為人人稱羨的攝影家。緊接著，回曼哈頓闖天下，舉辦個人的攝影展，也開一家有聲有色的攝影公司。

　　米樂始終抱有一個信念，那就是不願被約束，也幫助別人遠離被壓迫的滋味，尤其是思想與身體的自由。二次世界大戰爆發，她勇敢的跑到前線，當起了戰地記者，拿著相機到處拍，了解士兵受傷與治療的情形。D-Day 登陸後的一個月，也到法國作聖馬羅戰役的紀錄，親眼目睹法國解放與納粹集中營的殘酷情景，拍下許多驚悚的照片。在創作生涯裡，她真的交出一張又一張漂亮的成績單。

　　在炫麗的花花世界，不像其他年輕的攝影家，只視她為欲望之物，根特的態度就像父親一樣，耐心又專注，藉由他的引導，米樂不再迷失，開始思索自己的未來。

　　根特的《李‧米樂》，裸肩代表她脫去了舊殼，即將蛻變；眼睛往下凝視預言她未來不再只是被看，而是主動去觀察人間的一切，不論美、醜，戰爭的顫慄、血腥，她都膽敢直視。攝影世界也因她的存在，留下了難忘與革命性的一頁。

23

能偷心，
　全因美與愛

Supper 格特勒《晚餐》

格特勒，《晚餐》（*Supper*），1928 年　油彩、畫布，106.7×71.1 公分，私人收藏

這是馬克‧格特勒（Mark Gertler, 1891-1939）1928 年完成的《晚餐》。畫的下半鋪上紅白相間的布巾，擺上各式各樣的餐具與裝飾，像繫著緞帶、裝滿蘋果、葡萄、水蜜桃等水果的竹籃，半滿的酒瓶與酒杯，叉子與火柴，渦形手把的綠咖啡杯，放上幾片肉塊的碟子，與一旁綻放著花朵的高大橘色花瓶。女主角坐在那兒，有著深刻輪廓的臉蛋，看來相當俊美，她穿一件綠色晚裝，幾乎露出了乳溝，戴著兩行的珍珠項鍊，胸前插上一朵大紅花，再加上毛絨絨的白色披肩，整個畫面看來十分豪華、亮麗，不正是一席豐富的饗宴嗎？

起起伏伏的一生

畫家格特勒出生於倫敦，父母是猶太人，在家排行老么，上面還有兩個哥哥，兩個姐姐。一歲時全家搬到波蘭的小鄉村，在那兒經營旅館卻失敗了，五歲又搬回倫敦。由於一直搬家，再加上貧窮，之後唸書也得半工半讀，童年與青少年時期大都在顛沛流離之下生活，難怪長大後有種起伏不定與孤傲的性格。

十七歲，他參加全國藝術比賽，得了第三名，之後因為有獎學金的補助，讓他順利在斯萊德美術學院（Slade School of Art）接受訓練，四年裡跟幾位知名的英國畫家，像納許（Paul Nash）、華茨華斯（Edward Wadsworth）、奈文生（C. R. W. Nevinson）、斯賓塞（Stanley Spencer）熟識。在這段期間，他也認識了

格特勒
取自：格特勒，《自畫像》（Self-Portrait），1909-1911年 油彩、畫布，41.9×31.8公分，倫敦，國立肖像美術館

另一位女畫家朵拉・卡靈頓（Dora Carrington），無可救藥的愛上她，據說她是同性戀，儘管如此，他還是對她窮追不捨。他的故事，之後也被幾位作家帶進他們的小說裡面，譬如坎南（Gilbert Cannan）的《孟德爾》（Mendel）、勞倫斯（D. H. Lawrence）的《戀愛的女人》（Women in Love）、與赫胥黎（Aldous Huxley）的《鉻黃》（Crome Yellow）。

很快的，他成為一名成功的肖像畫家，也跟布魯姆斯伯里派（Bloomsbury Group）與康登區畫會的成員交情不錯，雖然人們喜歡他的畫，但他的個性喜怒無常，有原則又太自我，所以經常跟買他畫的收藏家起衝突。

1920 年，他被診斷有肺結核病，1920 與 1930 年代，在療養院進進出出好幾次。後來，他跟畫作的贊助者處得不好，賺的錢不夠養家，必須到學校教書來貼補家用，身體逐漸走下坡。緊接著，不幸的事接二連三發生，母親去世，卡靈頓自殺身亡，妻子離他而去，開的畫展被殘酷的抨擊，他感到人生無望，1939 年開瓦斯自殺，死時才四十八歲。

《晚餐》這張畫是他 1928 年完成的，當時畫家正處於事業的巔峰。

花開綻放的女子

這張畫長久以來一直被掛在喬治亞式的伯西德豪宅（Boxted House）裡，這個屋子的主人公伯比・貝文（Bobby Bevan）與娜塔莉・丹尼（Natalie Denny, 1909-2007），熱愛藝術與文學，家裡每個角落都掛放珍貴的物品、書籍與畫作，而娜塔莉即是畫中的模特兒。

娜塔莉出生於倫敦，父親是德國紡織商，母親是童書插畫家，受到父母與

娜塔莉‧丹尼於 1930 年代的照片

友人的鼓勵，她也開始畫畫，因她才華洋溢，長相、性情都討人喜愛，不論走到那兒都很受歡迎，1920 年代後半成為倫敦藝術圈的焦點人物，也為不少藝術家擺姿。

伯比在倫敦的前衛藝術圈子裡也非常活躍，他的父親羅伯‧貝文（Robert Polhill Bevan）以及母親史坦尼斯拉瓦‧德‧卡樓斯卡（Stanislawa de Karlowska）在過去是英國現代畫界的拓荒者，加入多個藝術家畫會。出生於藝術之家，伯比自然跟藝術家們廝混，經常出沒在倫敦幾個重要的俱樂部，當他遇到娜塔莉那一刻，瞬間愛上了她。

那時，娜塔莉十八歲，正是一個花開綻放的年齡，她的美不僅掠奪了伯比的心，同時也迷倒在旁的不少男士，其中有一位，就是畫《晚餐》的格特勒。

曾經追求過娜塔莉的男藝術家們，最後成了這對夫妻的好友，伯比也購買他們的作品送給妻子，可見他丟棄那妒忌與成見之心，用慷慨與包容的態度來看待，只為了讓她快樂。

就談《晚餐》這個例子。畫家格特勒在 1927 年的一個除夕舞會上遇到娜塔莉，立即被她的美吸引，兩個星期後，他寫信問她是否能到他的工作室為他擺姿。

格特勒，《娜塔莉‧丹尼的肖像》（*Portrait of Natalie Denny*），1928 年　油彩、畫布，79×89 公分，私人收藏

這一擺姿讓格特勒為她完成了兩張肖像畫。其中最棒的就是《晚餐》，有趣的是，女主角身上那毛絨絨的白色披肩，看起來多像動物皮毛，實際上是一條毯子；她穿的綠色晚裝，滑溜溜的，看來多麼性感，其實它是一件襯裙；另外，這看似亞麻的桌巾，給人溫暖的感覺，卻很難想像只是一條抹布而已。不過，就因藝術家的繪畫技巧及豐富的用色，整張畫浮現了一派豪華景象！

伯比在婚後買下這張畫送給娜塔莉，它也始終被掛在伯西德豪宅的客廳壁爐之上，可說屋子最明顯的地方。

愛與美的交織

在伯西德豪宅，娜塔莉所做的是將美的能量帶進來，她自己不但畫畫，也作陶瓷，有定期的展覽。她才氣縱橫又懂美學，經她似精靈的揮棒，這個豪宅最後成為一個重要的文藝聚會處所，來作客的除了藝術家與貴族人士之外，還有其他各行各業及各階層的翹楚。

一位頂尖的藝術專家，也是美術館的館長，安東尼‧都費（Anthony d'Offay）就曾經強調，屋子若沒有

人比花嬌之美

《晚餐》這件作品背後有大花圖案的壁毯，一旁有鮮花，前端的杯、盤、瓶，裝滿竹籃的水果，鋪上的布巾，若仔細觀察，會發現有兩個主色──紅與綠；而女主角娜塔莉坐在那兒，身穿一件晚裝，胸前插上一朵花朵，同樣的，也是紅與綠。

舉凡世上不少名畫，經常可以看到，藝術家喜歡讓女模特兒站或坐在花園，或在旁邊畫些花朵來陪襯，像雷諾瓦、梵谷、馬蒂斯、高更等都使用過這手法，暗示跟自然競爭，顯出人比花嬌的姿態。

在此，一派豪華景象，娜塔莉身旁有太多的物件，眼前競爭的對象還不只一種，而是很多樣。除了跟自然的花朵與水果之外，還得跟織物、陶瓷、玻璃等不同材質較勁，隱喻的不只是外表美豔，還有那內在的優質。

娜塔莉，絕對會黯然失色：「大部分的畫與書是屬於伯比，然而其他的東西則歸屬於他的妻子丹尼（即娜塔莉），因她長相美極了，而且還是一位有天分的藝術家、日記作者、廚師、園藝家，又善於辦宴會，有她的存在，一切顯得超凡。」

畫家弗雷德里克·戈爾（Frederick Gore）說：「我們喜歡來此拜訪，是特別來看娜塔莉⋯⋯。」

邱吉爾的長子藍道夫（Randolph Churchill）在他生命最後的幾年一直對她念念不忘，娜塔莉是他心中最美的愛情。

娜塔莉是人們心中的「美」與「愛」，有她的存在，一切都變得愉悅了，可見她多麼能「偷」心啊！

24

消失的
天真爛漫

Contemplation
比爾曼《默想》

比爾曼，《默想》（*Contemplation*），約 1929 年　23.1×17.3 公分，曲爾皮希，私人收藏
（Ann and Jürgen Wilde, Zülpich）

　　這是德國攝影家安尼‧比爾曼（Aenne Biermann, 1898-1933）拍的《默想》。
照片中的女主角是個小女孩，散亂的短髮，握著一枝鉛筆，手停放在唇緣，大
大的眼睛往一側凝視，她在默想，嚴肅的思緒渲染了整個畫面。

捕捉眼前動人的一刻

　　比爾曼原名安娜‧西比拉‧絲登費德（Anna Sibilla Sternfeld），出生於德
國北萊茵─西發里亞（North Rhine-Westphalia）的戈赫（Goch），是亞胥肯納
茲（Ashkenazi）猶太人。父親經營皮革廠，從小她成長在一個富裕的環境裡，
三十一歲那年嫁給紡織業的富商，婚後生下一男一女，看著孩子漸漸長大，
發現周遭的人、事、物一直在變，於是選擇攝影來發展興趣，也記錄眼前的一
切。藉著自學、拿相機東拍西拍，不久後，她的作品連續的在美術館展出，直
到 1933 年去世為止。

　　她拍的全是身邊隨時可取的人事物，沒有不實
際的野心，每次的機緣總那麼的自然。雖然她生活
圈不大，也無法旅行，不能去探尋外面的世界，然
而身體與環境的限制並沒有阻擋她「凝視」的能力，
也妨礙不了她自由的想像，就如生態與自然作家羅
傑‧迪根（Roger Deakin）與羅伯特‧邁克法蘭（Robert
Macfarlane）強調的：自然是一個龐大、迷人與複雜
的系統，你不需走到地球的另一端去尋找，其實，
它就在你家門前。沒錯，吸引人的景象無需遠求，

比爾曼
取自：比爾曼，《自我肖
像》（Self-Portrait），約
1929 年 16.5×12.1 公分，
格爾松‧比爾曼（Gershon
Biermann）收藏

達觀之美

第一次大戰前，歐洲藝術興起了未來派與表現主義，特別是表現主義，一直到二次世界大戰之前，在德國形成一股風尚，但這個派別強調內在的情緒，急切表現不安、苦惱與困惑，有些藝術家看不慣這浪漫的理想主義，認為簡直是一片混亂，於是提出了對次序、客觀與傳統的重整，命為：Neue Sachlichkeit，有人翻成「新的事實」、「新的服從」、「新的清醒」與「新的冷靜」，不過，最被普遍接受的是「新即物主義」。藉由這些名詞，不難得知他們的理性訴求。

在此，女主角那雙大大的眼睛往前凝視，這方向與她握住的那一枝鉛筆，構成兩條逆走的平行線。因攝影家賦予的理性與準確，畫面的次序被凝聚了起來，十二歲小女孩的特質一改，情緒內藏，變得深思熟慮，這是我們欣賞此照片的體驗。

好好捕捉眼前最動人的一刻就夠了。

雖然不到十年的攝影生涯，卻贏得國際的聲譽，也成為「新即物主義」（New Objectivity）藝術運動的關鍵人物。自 1992 年開始，格拉博物館（Museum of Gera）每年以她的名義，頒獎給當代有才氣的攝影家，無疑的，此「安尼・比爾曼獎」成為國際重要的攝影獎項。

接觸攝影之始

比爾曼於 1920 年代初期開始接觸相機，因照顧兩個年幼的孩子，看著他們的身體、模樣、心思一天天的改變，在悸動之下，拿起相機對準他們，於是，兩個孩子便成了她第一個開拍的對象。這張《默想》的小女孩就是她的女兒，叫海爾嘉（Helga），1921 年出生，被拍時才八歲。

小小的年紀，進入了成人的影像世界，海爾嘉走進媽媽的暗室，目睹照片被沖洗時，紙張影像慢慢在紅光之下浮現出來，那一刻讓她興奮不已，一種神祕不可測，猶如宗教一般的莊嚴。

她不斷被拍，聽媽媽的話，該怎麼擺就做出什麼姿態。在照片中，有時，她瞪大眼睛，看著媽媽，明

比爾曼，《蛋》（*Egg*），1932 年之前　24×17.2 公分，埃森，福克旺博物館

亮又聰慧；有時，寫寫字之餘，兩手合掌，表現認真的態度；有時，握住女玩伴的手，給予溫暖與鼓勵，顯得懂事貼心；有時，看著下方，憂憂的眼神，靜靜的沉思，似乎正在想著未來。不論哪一種，姿態不同，場景不同，卻有一個共同點，那就是：感覺上，海爾嘉比實際的年齡還大。照理說，八歲的小女孩應該是天真無邪、無憂無慮的，但在這裡卻看不到這些特質。

　　模樣成熟的小女孩，也在一些知名的照片捕捉到，如海倫・李維特（Helen Levitt, 1913- ）的《街景》（*Street Scene*）、莎麗・曼（Sally Mann, 1951- ）的《大女孩們》（*The Big Girls*）、與季澤兒・弗倫德（Gisèle Freund, 1908-2000）的《小孩》（*A Child*）。

比爾曼，《小孩的手》（*Child's Hands*），1928 年　12.3×16.6 公分，埃森，福克旺博物館
此爲海爾嘉的雙手。

比爾曼，《我的小孩》（*My
Child*），約 1931 年
17.6×23.9 公分，格爾松·
比爾曼收藏

「成熟」的特質

在《街景》中，是紐約某個角落的偶遇，這位從外地移民的女孩，有一副
瘦弱的身子，她手拿一朵百合，雙眼直視前端的相機，眉頭深鎖，散發一種懷
疑、不信任，甚至敵對的訊息；《大女孩們》是攝影師幫三個女兒拍的身影，
兩位較成熟的女孩背對我們，焦點轉向小女兒身上，她站在木板端緣，兩手遮
住自己的胸部，全裸的往回看兩位姐姐；《小孩》這張則是在英格蘭街道上拍
到的窮小孩，沒穿鞋，臉與身上的衣裳也髒兮兮的，她往上看著攝影師，一手
攀著門把，還須踮著腳才觸摸得到。

　　這四位小女孩都呈現早熟的模樣，但驅使的激素卻不同。《默想》的海爾嘉完全信任攝影師，被要求怎麼擺姿都願意。一般來說，母親（攝影師）用嚴格的態度對待女兒（模特兒），期待她以理性與深思來取代軟弱與歇斯底里，然後去面對生命的困難，與未來的挑戰，自然的，「成熟」是母親內心的一個指標了。《大女孩們》同樣用母親看女兒的角度，但那份期待長大的心情，是被隔離，不自在，甚至焦慮不堪的。《街景》的情境全然不同，淪落異鄉的貧苦女孩，早建立一道心防，攝影師的好奇與凝視在她心裡造成一度的侵擾，讓人聯想到戰火不斷的中東，無數的家破人亡，孩子從小得像大人一樣扛起武器，為隨來的戰爭作準備，失去童年的小孩，對陌生人的敵意，全因難以撫平的創傷所致。在《小孩》這張照片，小女孩急切要開門，但又太矮，雖然害羞，我們可察覺她渴求長高的欲望。若説《默想》與《大女孩們》是母親對女兒加冠的想法，《街景》與《小孩》則為女攝影師以同情的心與眼作社會的寫實。

　　女攝影家用不一的角度，在小女孩身上，卻同樣找到了「成熟」的特質。

　　女藝術家詮釋小女孩的方式，比較不著重在天真無邪上，她們渴望挖出一些背後的可能性，採取不掩飾，就算苦澀也沒關係。最後呢？小女孩在影像中變得更懂人情世故。

　　説來，在《默想》裡，比爾曼除了表現對女兒的期待，她也運用了「新即物主義」的手法。海爾嘉樣子之早熟，此概念緣於背後的那一隻推手，因比爾曼非常反對情緒過於外露，極力要丟棄表現主義那一套美學，因此以理性處之，也難怪海爾嘉在她眼裡，情感是過濾後的體現了。

25

在豔粉上的
激情舞動

Sleep 雪吉爾《睡眠》

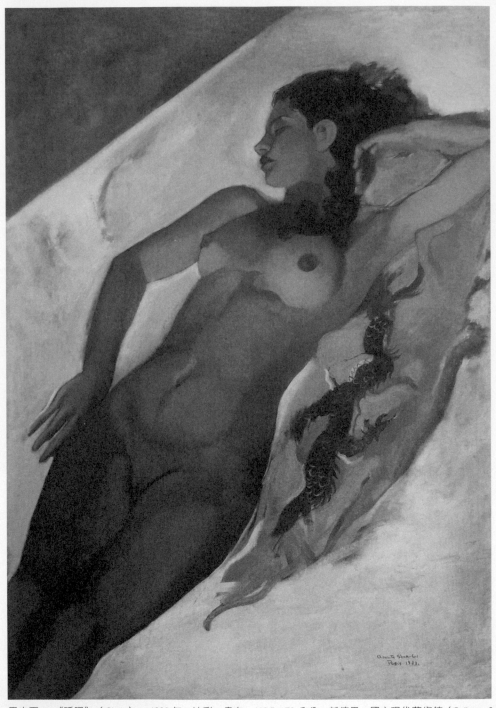

雪吉爾，《睡眠》（*Sleep*），1932 年　油彩、畫布，112.5×79 公分，新德里，國立現代藝術館（Gallery of Modern Art, New Delhi）

這是愛瑪麗塔・雪吉爾（Amrita Sher-Gil, 1912-41）1932 年畫的《睡眠》。在此，一名裸身女子斜躺在灰白的床上，她臉朝向另一邊，一手揚起手臂，另一手輕鬆地擺放，這些彎曲的部分，再加上左上角深灰的區塊，形成了一粉、一白、一灰的三角空間，右側有一條繡龍圖案的粉紅絲巾。

對印度的熱望

出生於布達佩斯的雪吉爾，在貴族家庭裡長大，父親是印度的錫克教（Sikh）學者，母親是猶太裔匈牙利的歌劇演唱家，童年大都在歐洲度過。她的繪畫生涯始於叔叔（也是印度學家）爾文・巴克台（Ervin Baktay），他發現她有特殊的藝術才氣，提醒她家中的僕人是現成的模特兒，可以請他們擺姿來練習臨摹，就這樣，成了她生命中的啟蒙老師。

為了追求夢想，十八歲那年，她進入巴黎國立美術學院（Ecole Nationale des Beaux Arts）受訓，在那兒待了四年，受到西方現代藝術影響很深，特別是塞尚（Paul Cézanne）與高更，主題也經常跟女子有關。然而，1934 年，她胸中燃起了對印度的熱望，寫下：「開始急切的渴望回印度，被那種情緒所纏繞……一種奇怪的感覺，當一名畫家，應是我的命運。」

雪吉爾
取自：雪吉爾，《畫架前的自畫像》（*Self-Portrait at Easel*），約 1930 年 油彩、畫布 90×63.5 公分，新德里，國立現代藝術館

如此，她回到了印度，重新探尋東方藝術的傳統，她到處旅行，目睹蒙兀兒（Mughal）與帕哈里（Pahari）學派的畫與阿旃陀石窟（Ajanta Cave）的壁畫，印象

對角線之美

在藝術史上，將對角線的美學運用到極致的是法蘭德斯繪畫的巴洛克風格，譬如魯本斯（Peter Paul Rubens）1612-1614 年的《降下十字架的基督》（The Descent from the Cross），即是一個最典型的例子。耶穌因白布與眾人的支撐，從右上角滑到了左下角，整個裸身呈對角線走向，這完全爲了引發宗教情操而畫。

畫裸女，以「幾近」對角線躺臥在床上的最早藝術家可說是文藝復興時代的提香（Titian），之後，也陸續有畫家如此創作。然而，雪吉爾與之前的大師不同，在《睡眠》一作中，她不但爲裸女的角度做了革新，幾乎用正面去描繪，是很勇敢的一個行徑，而且，對角線一事，她更是嚴格的看待。從左下，女模特兒的兩個小腿接合處，到右上，頭髮與手腕之間，若在這兩點上畫出一條線，此對角線眞的不偏不倚。或許，不少畫家已用過對角線的原理，但沒有一位藝術家能像雪吉爾那樣，把這個元素運用到精確的地步。

深刻，也讓她產生濃厚的興趣。1937 年，她的足跡更深入了南印度，就此完成知名的「南印三部曲」：《新娘的妝扮》、《巴拉馬查理史》（Brahmacharis）、與《南印村民》（The South Indian Villagers），這些畫表現了她對貧窮、悲涼人物的極度憐憫。

1938 年，不顧父母的反對，她嫁給了表哥維克特‧伊根（Victor Egan），住在北方邦的索拉雅（Saraya），之後又搬到拉哈爾（Lahore），開始她的另一段繪畫生涯。她大量的創作，工作室位在建築物的頂樓，每日往下眺望，整個心胸也變得開闊了。處理印度主題時，面對那人事物卑微、無法逃脫的輪迴，她更加寬容，彷彿用一層尊嚴、美麗與希望的紗布，來包裹那不堪的一切。

1941 年 12 月，她突然生病過世，死時才二十八歲，留下了一百六十幅作品。她所有的畫作已被視爲國寶，並在現代印度藝術裡，享有尊榮的地位，與孟加拉文藝復興（Bengal Renaissance）大師們齊名。因她的才華，璀璨、短暫、又悲劇的一生，也被眾人冠上「印度的芙烈達‧卡蘿」（India's Frida Kahlo）稱號。

在雪吉爾所有裸女系列畫中，《睡眠》堪稱最煽情、最具代表性的一幅，在這兒，藝術家描繪的是她的親妹妹──印地拉‧山達倫（Indira Sundaram）。

羞澀與崩裂

雪吉爾與印地拉從小
一塊兒長大，但性格、喜
好上很不同。她一直有一
個心結，認為妹妹長得比
較漂亮，而自己從小患斜
視，雖經過開刀，情況改
善許多，但那陰影始終跟
隨她，因此，總認為她不
是父母的所愛，妹妹才是

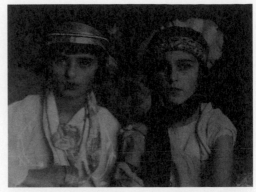

烏穆勞‧塞‧雪吉爾（Umrao Singh Sher-Gil），《愛瑪
麗塔與印地拉》（*Amrita and Indira*），1924 年
奧托克羅姆微粒彩屏乾版，8.5×10 公分，維文‧山達倫
（Vivan Sundaram）收藏
左為愛瑪麗塔‧雪吉爾，右為印地拉‧山達倫。

他們的寶貝。於是，手足之間產生了一種剪不斷理還亂的思緒。

受家庭的薰陶，她們倆都接受了古典音樂的訓練。雪吉爾愛慕貝多芬，這
位作曲家就算聾了，再也聽不見了，但還繼續創作，依然感覺，散發的堅毅、
恆心與意志力，讓她打從心裡佩服；而印地拉不同，鍾愛鋼琴家蕭邦，她生性
浪漫，傾向單純的愉悅與享受。從這一點，也可以看出印地拉與世無爭、柔和
的心性。

雪吉爾畫過各式的主題，不過在女體上，她更能發揮，就如《睡眠》。在
這幅畫，那性感的輪廓曲線，對角線的斜躺，手臂慵懶的姿態，顏色比真實還
更亮眼，這些特徵倒有莫迪里亞尼的裸女之姿。那土棕的膚色，身體略呈塊狀，
幾近了原始風格，不就體現了高更與畢卡索的美學！此畫完成的那一年，她正
巧在巴黎國立美術學院受訓，顯然是旅法期間受到幾位大師的影響。

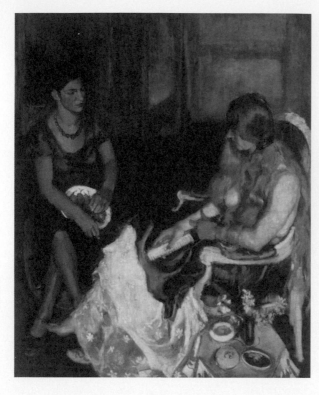

雪吉爾，《年輕女孩》
（*Young Girls*），1932 年
油彩、畫布，133×164
公分，新德里，國立現
代藝術館
左邊這位就是雪吉爾的妹
妹，印地拉，她身穿一襲
歐洲洋裝，前端是法國友
人 Denise Proutaux，此畫在
1933 年榮獲巴黎沙龍的金
牌獎。

　　印地拉有一張美麗的臉蛋，但在這兒，她的臉不朝向觀眾，只露側面，眼
睛也閉起來，似乎正在沉睡。畫家雖然描繪妹妹的樣子，但藉「睡」的理由，
闡述的卻是自己不願面對的心理。然而，那裸身躺在床上，性慾崩裂的身體，
那份坦然的結實感，表現的是一種有性格，主動出擊的態度，這部分反映了畫
家的情狀。

　　雪吉爾加深了軀體膚色，身材顯得健美豐腴，她用一雙西方的眼睛來看自
己，強調異國的風味。在這兒的自由、快樂與釋放的青春，展示的正是美與力
結合的烏托邦！

　　在此出現了有趣的對比，頭部的羞澀與身體的崩裂，一上一下的區別，將

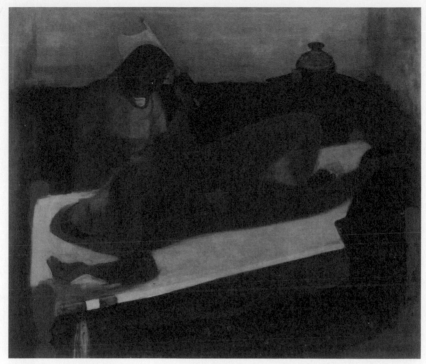

雪吉爾，《帆布床上的女子》（*Woman on Charpoy*），1940 年　油彩、畫布，72.4×85 公分，新德里，國立現代藝術館

她與妹妹的手足情誼和對立關係，刻劃得淋漓盡致。

雙對的意象

　　這手足情又深又濃，解也解不開，就因如此，從雪吉爾創作以來，「雙對」成了她美學上經常跳出來的元素符號，像畫女子、動物時，這現象最明顯，她們（或牠們）有時各自獨立，有時生起憐憫之情，有時冷漠，有時溫暖……，不論畫面如何流露，兩者之間總是無言、從不看彼此，但傳達了一份強烈的聯結。在她的《帆布床上的女子》、《兩位女孩》、《兩位女子》、《兩隻大象》、

雪吉爾，《兩隻大象》
（*Two Elephants*），
約 1940 年 油彩、畫布，
53×43.2 公分，新德里，
國立現代藝術館

《大象》等作品上，我們可以觀察到那種永遠不分開的約定。

這些雙對，來自於她潛意識與妹妹的相親、相愛，但同時又是相爭、敵對，是苦悶、不安的起源，就算難釐清，她們終究是生命的共同體。

在《睡眠》這件作品的右側，放著一條粉紅色的絲巾，印地拉的手臂壓在上方，圖案是一隻龍，牠活生生的模樣，攀爬、蠕動、線性走法，與女子的披肩捲髮、對角線的裸姿，之間形成了三個平行的對照，多麼恰到好處！如此安排，強化了女主角凹凸有致的曲線，將觀眾的情緒溫度帶到了沸點！

手足的糾纏，是雪吉爾一生無法拋甩的結，始終在她的心理作祟，就仿如那隻攀爬、蠕動的龍，也因那般的焦慮，將她的潛能刺激出來，擦出的火花就像那粉紅的熱情，最後鑄造了不凡的藝術。

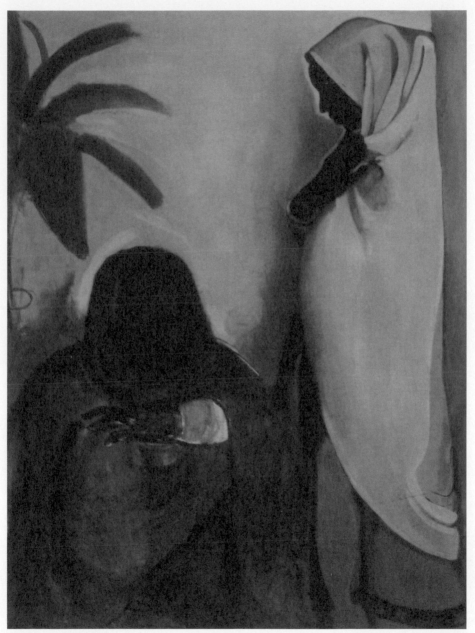

雪吉爾，《兩位女子》（*Two Women*），約 1936 年　油彩、畫布，100×74 公分，新德里，國立現代藝術館

後記

最後，謹以一首小詩〈輕輕的、柔柔的〉作為本書的結尾，因這些藝術中的女主角，我做了一趟最真、最美的靈魂之旅！

狂喜，如風
興興然地吹向柏樹
回音在葉縫中遊走
眾人慈悲的哭號

口袋，還藏著塵世的聲音

有過的傷痕
在那一身急速，喬裝之人
輕輕的、柔柔的
吻了下去
因愛，燃起的火焰
得到了重生

那一身急速，留下什麼？

美的抓痕。

國家圖書館出版品預行編目（CIP）資料

藝術，背後的故事／方秀雲著 . – 初版 .
– 臺北市：遠流 . 2013.01
　　面；　公分 . –（藝術館）
　ISBN 978-957-32-7048-5（平裝）

1. 繪畫美學 2. 人物畫 3. 畫論

940.1　　　　　　　101016026

藝術館

藝術，背後的故事
BEAUTEOUS BABES Their Artistic Essence

作者——方秀雲
主編——曾淑正
內頁設計——唐唐
封面設計——火柴工作室
企劃——葉玫玉・叢昌瑜

發行人——王榮文
出版發行——遠流出版事業股份有限公司
地址——台北市南昌路二段 81 號 6 樓
電話——(02) 23926899　傳真——(02) 23926658
劃撥帳號——0189456-1

著作權顧問——蕭雄淋律師
法律顧問——董安丹律師

2013 年 1 月 1 日 初版一刷
行政院新聞局局版台業字第 1295 號
售價——新台幣 320 元
如有缺頁或破損，請寄回更換
有著作權・侵害必究 Printed in Taiwan
ISBN 978-957-32-7048-5（平裝）
YLib-遠流博識網 http://www.ylib.com E-mail: ylib@ylib.com